ACTION前的真情告白

電影人完全幸福手冊

李悟 著

THE TRUE CONFESSION BEFORE ACTION

by RON NORMAN

Roger Lee (Wu Lee, 李悟), in only 5 chapters, 62 sections, 112,429 words, succinctly sums up the crucial steps of making a film/video.

Personal vision, clarity, power, and courage to create a good or great film cannot be taught, but this book can definitely improve the craft, skills and techniques that are vital to make a watchable, interesting, entertaining and/or meaningful film. As a much-appreciated bonus, Roger also includes some needed basic history, balance, and relevance.

Roger Lee has put in years of solid training and commitment at National Taiwan University of the Arts in Taipei (Alma Mater of Ang Lee, the sensitive genius who transcends every genre in east, west, and Hollywood cultures) ..., and a doctoral program in Contemporary Art Creation.

Roger offers creative readers who really want to think–evaluate–commit - and non-passively DO, his unique experience as a mature (older, wiser) student, real-life (practical) experience as a professional independent filmmaker, and useful (communicative) filmmaking writing ability. One thing Roger is not is pretentious

and egotistical. He is one of us!

The concise chapter names show his unpretentious, egoless organization: about the film, about production, about the script, about the director, about cinematography. This summarizes filmmaking. It is essential.

Yet the careful use of "about" is Cautionary. These are not magical solutions to every expected and unexpected problem that will definitely arise. The words may seem easy to absorb and achieve. But it is thrillingly difficult, beyond the Wildest, naively lovely, infinitely complex, passionately rewarding imagination... until the first and second film (partially successful... or personally, critically, and economically unsuccessful) have been completed and shown to an audience of one or more unknown strangers.

There is a lot of specific, factual, necessary information in the book, as well as useful observations from personal experience. It is not a book of theory, philosophy, moralizing, idealistic dreams, bitterness or personal revenge, sweetened Disney fantasy, or bank account oxygen, or CV (résumé) inflation.

Roger has always cared about film, art, learning, and students, and like every serious creator, considers himself a life-long student. Every good student has a lot to communicate. So does every good teacher. Merging lifetime learning and vulnerable teaching is most effective. teachers don't have to be students' best friends, but time may make their memory so.

There have been many thousands of pages, multi-millions of words, written about filmmaking. No one can read even a fraction

of them, and still have time, energy, and passion to actually make a film. This book is a good choice to begin with, to advance the creative journey, to refresh hard-won knowledge, and even to reignite the spirit of worn filmmakers.

＊RON NORMAN（中文名杜子樹），為當今好萊塢線上製片、導演與編劇，曾於台藝大、北藝大、南藝大等校教授電影專業課程

推薦序　傳承影視教育與產業的社會責任

文／石光生

　　本人深感榮幸能推薦我學生李悟的著作《Action前的真情告白——電影人完全幸福手冊》。李悟是國立台灣藝術大學應用媒體藝術研究所電影組畢業，目前在國立台灣藝術大學當代視覺文化博士班攻讀藝術博士學位。於96學年修習本人所教授之「劇本創作專題」並旁聽其他戲劇課程，是個勤勉用功的好學生。2011年我與電影系何平教授共同指導他的碩士論文：《《融化的糖衣》之創作論述——以「易卜生主義」為論述觀點詮釋愛情類型電影》，是以西方經典戲劇理論詮釋所拍攝之電影作品。

　　李悟才華洋溢、創作力豐沛，並領有政府核發之導演證、製片證。歷年他於國內外影展（柏林、巴黎、紐約、好萊塢、北京、台北）均有入圍及得獎紀錄，更跨領域至當代藝術創作，且入選大阪、澳門、台灣等藝術博覽會，這些豐碩成果反映出他在電影及當代藝術方面傑出的專業能力與旺盛創作能量。獲得碩士學位後，李悟亦投入教學行列，曾在多所大專院校擔任專案及兼任講師，已累積相當教學經驗，目前正積極準備升等。

　　關於本書內容，兼具理論與實務層面，從電影理論導入好萊塢電影產業，並將台灣影視產業實務面所需之細節無藏私之道盡，可讓對電影產業有興趣之讀者、影音產業工作人員及影

視科系學子做為工具書使用，這亦是李悟對影視教育與產業的社會責任，盡一己之力與傳承。

＊石光生為國立台灣藝術大學表演藝術學院「表演藝術博士班」授課教授，由戲劇系主聘

推薦序　影視專業的精神與品質

　　這是一本很特殊的專業電影書，在坊間非常少見，同時看這本書也可以顯示出作者具有非常高的專業電影知識與實務經驗。由於近來短片與微電影的氾濫，作者特地在劇情長片與短片間做了一些解釋，也為電影專業從業人員的專業職能做了最佳的說明。這是一本值得去買來執行去參照實際拍攝工作的好書。

　　在電影的觀念裡面，作者陳述了許多電影實際上需要面對的專業議題，包括了電影的形式，電影攝影需要的各種知識與工具，以及未來在上映的時候在銀幕上需要的考量，還有製作規格上的設計等等，這本書都有非常好的說明。

　　從事導演與製片是非常專業的重要職位，一般人缺乏這方面的專業訓練，往往認為這是一個非常容易的訓練工作。但是所謂的「專業製片」所面對的問題與各種程序，是難以想像的；一個導演如何面對他的演員與劇組的工作，也是非常需要磨練與知識的。未來台灣電影的發展必須從專業訓練上著手，所以這本書對於未來希望從事電影工作的年輕人來說，應該是非常不錯的工具書；如果電影從業人員能夠把這部分的工作先建立制度一致性，在未來產業上應該可以逐漸找回專業的精神與品質。我想這就是本書作者所期待的一個目標。

　　本書作者是我多年工作的合作伙伴，有非常多的實際工作

經驗，並且在國立台灣藝術大學經過非常完整的知識與技術訓練，目前正更深地進入博士班加強自我訓練。透過這本書，也可以看出來作者對於台灣產業以及對自己的期望。相信在台灣未來的電影產業上，不難走出自己的一條康莊大道。

＊程予誠博士／導演為台灣電影教育學會創會會長，曾榮獲第十九屆金馬獎最佳紀錄片導演獎

推薦序　百分百的安全感，百分百的幸福

文／孔繁芸

「他是印地安人嗎？」

這是十年前，對李悟外表的第一印象。當時的合作機緣，是經濟部的一項行動內容商業模式的開發研究案。及至觀賞他的作品「十二星座分手系列」，對於他敏感細膩的情感及表達力，且在當年網速尚未成熟的年代，居然能於網路上有超過二千萬點閱率而感到驚豔，因為那絕對是一百八十度的大反差！專案計畫結束後，十年來總會在某些場合和這位有趣的朋友相遇，而每次相遇總會從他口中得知一些驚人的消息：上一次是發現我們同時考上博士班，而這一次，是他要出書了！

從這本《Action前的真情告白——電影人完全幸福手冊》，我再度感受到他驚人的、細膩的思維。不僅將製片、導演、編劇、攝影等每個面向按照製作流程，仔仔細細地描述，就連劇組的新冠肺炎防疫措施都即時地反應。透過這本書，可以看出李悟導演無私地將他豐富的學識和影片攝製經驗，做了高度系統化的整理。對於需要進行影片製作的學子而言，擁有這本書在手邊，就如同有位製作經驗豐富的師傅親臨指導，不僅是本令人有百分百安全感的教戰手冊，更是本體貼電影人的完全幸福手冊！

＊孔繁芸為春暉影業執行長

推薦序　公開透明的know how大補帖

文／彌勒熊

　　第一次認識李悟老師的場合，是在大學影視科系畢製的評審會議上。他粗獷的外表、爽朗的笑聲，你要不注意他都難。尤其，他對學生作品直搗黃龍、鞭辟入裡的解析與意見，讓坐在一旁的我讚歎再三、佩服不已，這絕對是練家子，實務出身，沒有在跟你打高空。

　　而我跟他當然是一拍即合，立刻成為好朋友。

　　幾年前欣聞他再入校門攻讀博士，也為他勤倦好學的精神高興，現在有機會看到他這本名為《Action前的真情告白──電影人完全幸福手冊》的著作完成，當然也要來湊個熱鬧推薦一番。

　　書名很感性，但書如其人，感性、理性兼修於一身。談理論，但也給你業界大家不能說的祕密。對幸運的讀者們，輸送給你完全公開透明的know how大補帖。其實他是苦口婆心，每每在教學場域、評審會議，或拍片的現場，耳提面命，多希望有心的學子或從業人員，不要忘東落西，不要動不動就一句：「咱們後製見。」

　　是啦！現在數位時代，連手機都能拍電影了，難道舊有的知識規矩有那麼重要嗎？有那麼嚴重嗎？

　　既然敢叫「電影人完全幸福手冊」，自然是手把手，要讓你得到電影的精髓，讓你閱畢，就能窺見電影的堂奧。電影僅

僅120多年的歷史，就能擠身八大藝術的一員，甚至於發展一日千里，每年或說每部電影，都可能將電影技術更新，都可能發明新的概念。但什麼類別的藝術都一樣，為什麼細節那麼地重要？那麼地迷人？當然這就是「眉角」囉！

　　所以，二話不說，大家快翻開李悟老師為大家準備的尋找幸福的法門吧！

＊彌勒熊為資深專業影評人

推薦語　業界廣泛好評

「本書內容涵蓋多元且深入，可讓想進入電影產業之新進能有所遵循與概念，是讓我國電影產業邁向製片制的觀念推手。」

　　　　　——第41屆金馬獎最佳造型獎得主　陳淑津

「作者是我在北藝大國際電影製片班的同學，本書整理並更新了我見過最詳細的影視相關訊息及業界第一手經驗談，是給想投入影視這行很合適的入門書。」

　　　　　——電影《父後七日》導演　王育麟

「本書由淺入深、由簡入繁地，把成為專業影視工作者需要具備的專業常識和知識，沒有遺漏一次涵括在裡頭。不論是相關科系學生或者想一窺影視製作的有志之士，都可以藉由這本天書自習，在短短時間內武功大增！」

　　　　　——電影《一首搖滾上月球》導演　黃嘉俊

「無中生有的影視行業，看似很高貴，其實極鎖碎，不摸絕不可能參透的祕境，唯有勇敢面對每次新挑戰，才能創作出意想不到的新視界！」

　　　　　——廣告導演／電影製片　張智崴

「這是本即將進電影產業的學生、朋友都應該有的正確學習工具書，內容深入淺出，且是作者親身拍片實務與理論並進之作，在此推薦。」

——福相數位總經理　張逸方

「本書作者就是過來人，書中每個關鍵與名詞解釋敘述精簡好閱讀，整合你還不知道，或你可能會想知道的拍片問題。」

——收音師　薛易欣

「電影是集體創作的藝術，每個環節緊密相扣。因此，『全方位地去理解每個工作的面向，並付諸以實踐』，絕對一條必經也必要的路。」

——剪輯師　解孟儒

「這是一本電影工具書，從理論到實務，涵括藝術與技術，以及從業人員應有的態度。讓想從事影視工作的學生、朋友可以按部就班地輕鬆自學。」

——《寶島一村》演員　蕭正偉

自序　Action前的真情告白

　　這本書從構思、撰寫到執行歷經十年之久。我於NTUA研究所時期接受好萊塢製片Ron Norman（杜子樹）教授、三度入選柏林影展導演——何平教授、第十九屆金馬獎最佳紀錄片導演——程予誠博士，以及專研戲劇的石光生教授等恩師在學術上的洗禮，讓我在電影方面從理論到實踐有著紮實的養成教育。在NTUA取得MFA學歷後，將所學進行劇情片、紀錄片之拍攝實踐，亦在實踐中發現被視為「電影手工業」的台灣電影產業裡，劇組內逐漸增加來自於學院體制的工作夥伴，但似乎除了藝術大學電影相關科系及正規老字號大學影視科系畢業生外，所接觸的其他學院體制之畢業生，對於電影理論與電影製作範疇的正規實務操作其實並未多作著墨；加上我在各大學擔任兼任教職時發現，有些影視學群因課程規劃多元，分配到影視各專業科目的時數明顯偏少，導致對電影相關課程無法如同電影科系般循序漸進地養成，因此對於理論及製作實務方面皆有所欠缺；故我將專業所學及相關實務經驗所見之狀況加以系統化整理，期許未來有興趣念影視相關科系的同學或對電影有興趣的朋友，能有正規的電影製作概念與方法來完成每個人的電影夢。本書內容是我為對電影的執著、對影視教育承傳所撰寫，這也是身為電影教育工作者的社會責任。

本書之所以取名《Action前的真情告白——電影人完全幸福手冊》，是希望參與電影拍攝之製作人員，尤其是製片組、導演、編劇以及其他技術組能系統性地瞭解其脈絡與目的；藉由目的往回推，方可得知自己需要哪些方面的重點補強與導正，亦希望影視在學學生能將本書視為工具書，成為學生在專業所學上，能即時獲得正確觀念與做法的使用手冊。

　　本書分電影概論、製片、劇本、導演、拍攝等五單元。電影概論透過章節，讓讀者釐清電影最基本的理論與概念，甚至針對片尾名單排序方式進行專業梳理；製片單元則是由好萊塢的劇組任務職掌到台灣劇組任務職掌做前製、拍攝、後製三階段細項分析，讓讀者可立即瞭解哪種職務在什麼時間點該做什麼事；劇本部分將從結構、類型開始，期望讓讀者看完後即可進行劇本創作，最後還加上撰寫劇本時該注意的祕技與元素，甚至國外常用編劇寫作軟體之介紹；導演章節則是從導演養成需要的教育、思維，到與攝影、演員溝通的方式與重點；在攝影部分則是由最基礎的觀念開始，包含儲存格式細節、檔案格式等觀念的落實，再來對於鏡頭功能、光圈及攝影器材之機械語言的專業養成，還有對於鏡頭的觀點、觀念、運鏡技巧及攝影執行解密等部分，做詳盡的解說。最後隨書提供電影業界相關表格之電子檔，可供讀者直接使用，而不要再自行傷透腦筋來創造不合宜的表格。

　　最後將寫書成果，獻給在天國的祖母、爸爸、媽媽及大姊夫，以及包容照顧我數十年的大姑、三姑、大姊、二姊和杭頤等家人；還有要謝謝在教導我二十餘年，叮嚀我不求虛名勿忘初心的廣告圈師父念慧姊、阿生哥；更要感謝錄取我進入當代視覺文化博士班的台藝大陳志誠校長、陳�怡院長與指導教

授蔡幸芝教授，有他們不斷的鼓勵與支持，讓我能繼續在實踐與理論中持續邁進；最後要大大地謝謝摯愛的敏均與威克的包容，一輩子感謝，我愛你們。

李悟
2021年於新店安坑

目次

Chapter V　關於電影攝影 267

Chapter I

關於電影

　　為什麼要先談關於電影的概念呢？話說「實踐」先於「理論」，由於電影從1895年12月28日誕生，發展至今也超過百年歷史了。經過20世紀不同世代與戰爭的蛻變後，各國透過導演先進們的實踐與相關學者提出的理論，早已歸納出許許多多的理論與定義供我們參考，而這參考也就是希望各位所拍的影片，將會有所理論依據而非盲目瞎拍，因此希望各位能夠先了解本單元這些最基本的概念。

🎥長片與短片

　　「長片」（Feature）這個名詞術語來自美國雜耍節目（Vaudeville）。在開始用Feature Film這詞的時候，強調它是「特別的好戲」。尤其在1910年前後年間，與普通的短片相比，長片的製作費當然更多且拍攝時程絕對拉更長。

　　底片的計算單位為「本」，在1909年之後的「長片」一般皆指為多本影片（Multi-Reel），通常要求一本不得少於1000英呎。因當時底片攝影機均為手動操作，故放映格數尚未統一，如以最慢放映速度，錄製時間約在15至20分鐘間，而一般少於500英呎被稱為「短片」（Split Reel)。1910年代，電影發行銷售公司（Motion Picture Distributing and Sales Company）會要求合作劇院一週最少須買六本影片，並規定了相對的價格，且該公司將一本界定為700英呎至1050英呎之間，但並無論具體長度規範，統一標準為1000英呎。

　　1910～1915年間的「長片」，指的是二到八本底片之影片，但極少情況下也有單本影片也會被稱為長片，其中片長特別長的被專稱為「Special Feature」或「Big Feature」。查閱1915年的行業報紙後發現，兩本影片（Two-Reel Film）不只出現在長片的版面，也出現在普通版面上。可見在1910年代中期，這一術語的用法因當時技術與硬體都尚在進行中的發展形式，故是比較混亂而沒有明確的規範。

　　當時的電影與各種雜耍娛樂都是在相同的場所進行演出，一場演出會包括幾部短片的放映，並還會穿插各種現場雜耍小

節目。劇院老闆有權決定一場演出中各個節目的順序與相互的搭配。電影製片人為了擴張自己對影片放映的控制權，於是傾向讓影片拍攝長度變得更長，如此劇院老闆就無法在放映途中隨意中斷影片，並且能排擠掉那些非電影的現場表演之內容、時間與比例。但劇院老闆認為如果一部短片不成功，只要再來一部好的短片就能抵消先前票房失敗；相對地，如果整場演出只有一部長片，萬一影片內容觀眾不買單，整場演出就無法彌補了，這是劇院老闆考慮的風險所在。

剛開始增加片長是放映模式最無法改變的根本，但當時劇院的生財之道乃是必須依靠吸引大批觀眾買票進入影院，所以劇院老闆的競爭法則就會盡量增加單本影片的數量。一開始多本的長片只能到主流放映體系外去佔領市場，好比像劇團巡迴一樣在各地流動放映。1912年的一部超級長片《Cleopatra》就是用這種方式來發行的。

而「短片」（Short Film），是屬於早期北美電影工業所誕生的一種片種。通常在北美會將長度介於20到40分鐘的電影稱為「短片」；而在歐洲、拉丁美洲和澳洲，對於短片的時間認定上則是會再更短一些，比如在紐西蘭，會將長度介於1到15分鐘的電影稱作「短片」。但其實在現今的電影界，也並沒有對一部短片的長度上限作出明確的規定，比如美國電影藝術與科學學院（The Academy of Motion Picture Arts and Sciences，簡稱AMPAS）將短片之片長設定為40分鐘，而網際網路電影資料庫（Internet Movie Database，簡稱IMDb）則設定為45分鐘，因此在長片與短片的影片長度區隔，就會有所依據與標準來規範。

短片片長之分鐘數定義

區域	短片界定時間
北美	20到40分鐘
歐洲、拉丁美洲和澳洲	1到15分鐘
美國電影藝術與科學學院	40分鐘
網際網路電影資料庫	45分鐘

何謂獨立製片

　　所謂「獨立製片」是指沒有大型電影公司投資製作的電影作品，因為獨立製片的資金來源有限，因此製作成本通常相對較低。且從平價可攜式的攝影機出現，讓影片拍攝門檻開始降低，到90年代個人電腦與數位攝影機相繼問世後，後製剪輯也開始進入非線性剪輯，並與個人電腦相繼普及，使以「個人」為單位來拍攝的電影創作數量大幅升高，獨立製片隨之興起。由於獨立電影沒有大型電影公司在相關器材與資金上的支持，因此沒有資方的相對限制，創作者得以自行決定拍攝內容、類型，且風格具有多元創新的影像作品。

　　獨立製片的定義和發展在各國皆有所差異，但有別一般大型商業電影，其創新、先鋒與異議的精神從早期底片時代的實驗電影即開始，被視為創作的共通形式。以美國為例，隨著獨立製片有別於商業電影而蔚為風潮，並且廣受電影某些分眾市場的喜愛與支持；到了60年代晚期，電視進入家庭後，美國電影票房明顯地下降，甚至大型電影公司有數部成本高昂的卡司

強片賣座慘淡而無法回本，因此大型電影公司看到獨立製片受到喜愛的程度，紛紛開始轉向投資獨立電影的新銳導演，吸納成為自己旗下的獨立製片品牌，或是直接收購經營有成的獨立電影公司到自己公司旗下。因此許多具有「獨立精神」的電影之所以有充足的製作條件和資金支持，是因得到大型電影公司的青睞與投資；「獨立」漸漸脫離和成本低廉、製作簡約劃上等號，進而轉變為一種具有創作精神標竿的品牌，而獨立電影幾乎皆以「導演制」為創作導向，而非「製片制」為導向。

🎥 世上絕無「微電影」

　　台灣截至2022年為止，不論政府官方、產業界，或是學校所舉辦的影片徵件活動，都還在用「微電影」這名稱。似乎就因為裡面藏了「電影」二字，感覺似乎比較專業、高級、時尚，但其實都是以訛傳訛的「假訊息」。怎麼說呢？其實世界上並沒有「微電影」這種「電影」或「影片」。或許你會說很多人都在講，就連政府單位也都在辦「微電影」比賽呀，怎麼會沒有「微電影」呢？

　　但換個方式說，有看到世界上哪個知名影展裡有頒發「微電影獎」的嗎？不論是坎城、柏林、奧斯卡、日舞等等不同級別的影展，都只有長片、短片兩種規格，而沒有「微電影」這種選項；另外，如果有「微電影」，那它的英文又是什麼呢？是Microcinema、Micro Movie還是Micro Film？其實到現在都沒有定論，這就可證明沒有「微電影」這件事了。至於為什麼還會有人還在說「微電影」，就因為說的人不懂電影史專業，

我這裡指的有可能是政府單位的長官，甚至學校教師都有可能，因為大家都這麼講，他們也就跟著講，感覺這樣說別人才聽得懂，或是這樣說好像比較專業，但實際上卻是讓電影人看出這才是不專業的以訛傳訛。

那「微電影」又是怎麼出現的呢？在談「微電影」之前，大家必須先了解一些網路的成長脈絡，以及網路從何時開始普遍與盛行？從何時的頻寬可以讓我們瀏覽影片？再來說關於2007年巴黎市政府舉辦的「法國影像論壇」在第三屆口袋影展所提出「第四螢幕理論」的概念。所謂「第四螢幕理論」是指人們日常生活的螢幕從電影、電視到電腦之後，預測第四個螢幕是「智慧型手機」。而反觀在2007年時，當時台灣通訊還是3G階段，且當時世界上有多少款「智慧型手機」已經出現呢？iPhone亦是在同年六月二十九日才正式發售。因此我們可以斷言，在「微電影」之前的概念就來自於「第四螢幕理論」的「智慧型手機」。而我之所以了解，是因為我曾在2010年入圍法國影像論壇的第六屆口袋影展，也曾前往巴黎該影展參與頒獎典禮，故了解此理論之脈絡。

那「微電影」又是怎麼出現的呢？據目前有的相關文獻探討與梳理，中國在2010年開始進入「互聯網」時代，為因應網路發展與激烈競爭的影音分享網站，微電影起源來自於2010年12月10日新浪網的企業新聞中所報導，標題為「凱迪拉克聯手吳彥祖打造首部微電影」一詞，內容提及豪車品牌凱迪拉克在微博上，由吳彥祖開啟一股「微電影」風暴。當初發明「微電影」一詞，根據上海通用汽車凱迪拉克市場營銷部品牌總監劉震表示，該品牌長期與電影拍攝頗有淵源，例如透過置入於電影《教父》和《駭客任務》當中，展現了該品牌的特定形象。

同時順應著當今「微」時代的風潮，開始思考是否有新的方式進行廣告宣傳，而非停留於傳統的置入當中。所以在微電影的定義上就成為在各種新媒體平台，如優酷、酷六、土豆等影音網站上發布的影片，具有完整故事情節且適合人們在移動狀態或是短時間休憩時所觀看。而影片內容主要以公益推廣、形象宣傳、商業訂製與個人創意為目的。因此「微電影」就像中國網路上所風靡的「微」字，如「微信」、「微博」等「微」字輩而出現的流行新名詞，為的就是因應網路世代所產生的「網路影像廣告」，說穿了就是有劇情的「短片」。

　　既然是「流行新名詞」，當然也會變成「過氣舊名詞」。當這篇文章書寫時，中國早已沒人在說「微電影」，取而代之的是「短視頻」這三個字。反觀本書初版的2021年當下，台灣依舊還有許多人，甚至政府官方所屬的影片比賽或徵件，還有許多大專院校影視相關教育科系，甚至民間成立的相關法人協會，皆仍依舊使用「微電影」這詞，作者認為實屬荒謬至極，需予以正視、檢討與改進，別讓2010年中國剛開啟網際網路時代時的流行語以訛傳訛多年，成為影響華語世界對「電影」的正確概念。

📽電影中的寫實與形式主義

　　在電影問世初期，就有著兩個不同的方向發展：**「寫實主義」**和**「形式主義」**。最重要的代表分別是盧米埃兄弟（Auguste Marie Louis Nicholas Lumière，1862-1954；Louis Jean Lumière，1864-1948）的紀錄短片，以及梅里葉（Georges Méliès，1861-

1938）所拍攝的各式「奇幻影片」。然而這兩種風格只是概括而非絕對的名詞；換句話說，很少有電影是絕對的「寫實主義」或「形式主義」，而介於兩者間像是大部分的劇情片，會迴避極端的寫實或形式主義的中間風格，但大部分還是會傾向某種風格，一般稱之為**「古典電影」**（Classical Cinema）。

寫實主義

「寫實主義」是以攝取「現實真貌」為導向的一種電影風格。「寫實主義電影」摒棄對被拍攝者採取主觀的技巧，盡量不使用過於戲劇化表現的一種拍攝方式，試圖保持讓電影中所架構的世界，是種未經操縱的真實世界，以類似紀錄片般從旁加以觀察與拍攝，採取較客觀的方式反映景框中的真實世界。**也因追求不切割時空的敘事完整與真實性，故較常採用長鏡頭避免繁複的剪接、渲染與詮釋。**寫實主義的風格大致來說決不炫技，寫實主義者較關心電影顯現了「什麼」，而不是用鏡頭剪輯、敘事或蒙太奇來操縱這些影像元素，但這可不是說寫實主義電影缺乏藝術性，因為最好的寫實主義藝術，便是隱藏其藝術手段加以呈現。就其最純粹的意義而言，盧米埃的「紀實片」（actualité）可算是寫實主義電影的先驅，而義大利新寫實電影則在劇情片的敘事形式中，追求景框內的寫實主義風格。

形式主義

「形式主義」通常是表現主義者，往往可在「前衛電影」中看到形式主義的蹤跡。這些電影非常抽象，其純粹的形式

且非具象的色彩、形狀來構成了唯一的影像內容。形式主義的起源可追溯至1915年的俄羅斯，因莫斯科語言學圈及詩語言學會的成立，重視藝術語言形式的重要性，並逐步影響到當時的各藝術領域，像是蒙太奇電影理論的愛森斯坦（Sergei Mikhailovich Eisenstein，1898-1948）、普多夫金（Vsevolod Illarionovich Pudovkin，1893-1953）等導演，皆奠基於形式主義的概念，**透過剪接、繪畫性構圖，及聲音、影像等元素的安排，都是形式主義電影工作者創作的興趣所在。**一般而言，「形式主義」在電影表現或分析上，是強調藝術內涵存在於形式的創造力之上，認為唯有透過電影的形式技巧，一部影片的藝術意義才得以被傳達與彰顯出來。

母題與麥格芬

　　觀眾欣賞電影的文學水平就是對於電影定位的共同點，因此我們必須知道我們要透過電影來談論什麼？母題又是什麼？在電影裡重複出現的畫面、音樂等等元素，隨著母題的重複，有助於幫助觀眾了解與提示情節，進而讓觀眾能揭示其主題。重複出現的內容有助於情節的推進，並在兩者間交互影響達成一種連接與共通性的觀念意識，就因為我們一直在關注他們的變化文本，而使得情節和主題慢慢累積浮現出來而彰顯其重要。觀眾需要積極觀看電影的細節，以他們便會需要尋找其中的變化，不論是在可視的顏色、圖案、動作、對白等方向的變化。九十分鐘的電影，該主題要如何變化？前後場戲又有什麼重複或相似之處？這些變化都會對劇情脈絡有所影響。

母題Motif

「母題」本來是指音樂裡從頭至尾一直與某個人物、情勢或思想有關的旋律。而文學上對母題的研究有兩個重點：一為母題本身的內容，即母題的**「內在意義」**，包括**隱喻、明喻、押韻、原型的探討**；另一則是母題在整體作品上的結構處理與技巧安排，即母題的**「外在意義」**，包括**母題的歷史、社會、經濟、心理等範疇**。母題在不同的地方出現，會為影片帶來某種貫穿的題旨。

那我們要追蹤的「母題」在哪裡呢？這要探究他的前後場戲發生了什麼？所以觀眾必須觀看整部電影才能注意、跟蹤並開始觀察模式，然後尋找任何可能已發生的變化，而其變化可能比「形象」勝於「暗示」。母題有可能是「無生命」，但它能夠改變原本人的形式到另外一種人的形式，而且將母題與主角聯繫起關係，直到電影結束時，讓觀眾產生「思考」，思考從開頭到結尾時，所變化的是什麼？而且重要的是思考為什麼含義會改變？而這改變又是想揭示透露什麼？這就是導演要觀眾最終應該學習的，透過進化的積極訊息，來達成觀眾對於影片中心思想對自我所提出的反思。

導演在主題層面上意味的是什麼？要傳達什麼？為什麼要拍這部片？影片中從顏色、景深、景別、角度等等都必須要有所見解，才能創建成為主題。**「母題」是任何重複出現的元素，且在故事中具有象徵意義，「視覺母題」勢必是必不可少的部分，以確保故事能夠運作。**美式劇本裡可讓母題在劇本中標示出來，以確保劇本裡有相同的比重與深度，而「視覺母

題」應與「音樂母題」進行相互間的強化。比如在劇本中可問自己：為什麼出現在頁面上？如果還有其他可能或應該「存在」的地方嗎？可在場景註釋上寫著，可以的話也加上「圖片顯示」，或者是對這場戲的「音樂建議連結」，好讓所有工作人員知道，每個標示要素都是交流我們劇本想要傳達的機會。

總之，「母題」指的是一個意念、人物、故事情節、念白、影像、音樂，最少在電影中出現三次，成為利於統一整個作品的有意義線索，並加強美感、趣味以及哲理上的吸引力。

麥格芬MacGuffin

「麥格芬」這個字據說是由劇作家安格斯・麥克柴爾（Angus MacPhail，1903-1962）所創造，而電影製片人伊沃・蒙塔古（Ivor Montagu，1904-1984）與希區考克（Alfred Hitchcock，1899-1980）和麥克柴爾合作時，這個字才首先次出現。蒙塔古在1980年寫的一篇文章中聲稱麥克柴爾在執行的未知劇情目標使用了「麥格芬」一詞。有人猜測它暗示「guff」（「廢話」，或是意味著「愚蠢」或「笨拙」的人），因此也許麥克柴爾取了自己姓氏的第一部份，並加上了「guff」一詞，創造了一個全新的術語。但據說早在1926年羅伯特・黑文・肖夫勒（Robert Haven Schauffler，1879-1964）就已經指出有「MacGuffin」這個詞彙，不過究竟是出於哪裡，仍有待考據。

「麥格芬」從戲劇層面上來說，指的是某個對象、事件或人物的故事價值與深度很高，且幾乎使整個劇情都為必須以它中心來旋轉。儘管事物本身對於實際展開並不十分重要，但它為角色提供了推動實際故事前進的動力。也就是說，**「麥格**

芬」是假定所有主要人物要追尋的目標，是推動整齣戲劇發展的核心動力，也是組織整個電影故事的根本理由，更是會讓觀眾會以為自己要追尋的東西。這樣電影製作者就可以通過它把所有場景元素組織串連起來，以此讓觀眾沉浸於追求電影的體驗，而忘了「麥格芬」是什麼。就希區考克的電影技法來談「麥格芬」，意指將電影故事帶入動態的一種布局技巧。以懸疑片為例，它通常指在情節開始時，能引起觀眾好奇並進入情況的一種戲劇元素，有可能是某一個物體、人物、甚至是一道謎。

　　「麥格芬」揭示的象徵意義給了電影新面貌，這些有形或無形的物體對觀眾沒有任何意義，甚至不知道他們是什麼，但卻能驅動情節，且在大多數情況下都不會改變。「麥格芬」是觀眾所不知道卻想去追尋的東西，但角色會因為這無形的概念推動劇情前進，而且整個電影中的存在人物不斷提起它，即使我們看到了其形體，但觀眾仍然沒有得到關於「它實際上是什麼」的解釋。即使電影結束時也不需要解釋什麼，而其唯一目的是讓觀眾認為故事中的某個「觀點」是真實的。

🎥蒙太奇

　　第二次世界大戰後，法國電影理論家巴贊（André Bazin，1918-1958）對蒙太奇的作用提出異議，認為「蒙太奇」（Montage）是把導演的觀點強加於觀眾，限制了影片詮釋的多義性。巴贊主張運用**「景深鏡頭」**和**「場面調度」**連續拍攝的長鏡頭攝製影片，認為這樣才能保持劇情中**「物理空間的完整性」**和**「真實的時間性」**。但是蒙太奇的作用是無法否定其

必要性的，因此**電影導演始終兼用蒙太奇和長鏡頭的方法從事電影的藝術創作**。也有人認為長鏡頭實際上是利用攝影機動作和演員的調度，改變鏡頭的範圍和內容，並稱之為「內部蒙太奇」。蒙太奇可廣義地分為**「表現蒙太奇」**和**「敘事蒙太奇」**，其中又可細分為**「心理蒙太奇」**、**「抒情蒙太奇」**、**「平行蒙太奇」**、**「交叉蒙太奇」**、**「重複蒙太奇」**、**「對比蒙太奇」**、**「隱喻蒙太奇」**等等。

蒙太奇在法語是**「剪接」**的意思，但到了俄國被發展成一種電影中鏡頭組合的理論。當不同鏡頭拼接在一起時，往往又會產生各個鏡頭單獨存在時所不具有的「特定含義」。寫作時採用這種方法寫作的方式也叫「蒙太奇手法」。

愛森斯坦認為，將對列鏡頭銜接在一起時，其效果「不是兩數之和，而是兩數之積」。憑藉蒙太奇的作用，電影享有「時空」的極大自由，甚至可以構成與實際生活中的時間空間並不一致的**「電影時間」**和**「電影空間」**。**蒙太奇可以產生「演員動作」和「攝影機動作」之外的第三種動作，從而影響影片的「敘事」與「節奏」**。早在電影問世不久，美國導演格里菲斯（David Llewelyn Wark Griffith，1875-1948）就注意到了電影蒙太奇的作用。後來的蘇聯導演庫勒修（Lev Vladimirovich Kuleshov，1899-1970）、愛森斯坦和普多夫金等相繼探討並總結了蒙太奇的規律與理論，形成了**「蒙太奇學派」**，他們的有關著作對電影創作產生了深遠的影響。

蒙太奇原指影像與影像之間的關係而言，有聲影片和彩色影片出現之後，在影像與聲音（人聲、聲響、音樂）、聲音與聲音、彩色與彩色、光影與光影之間，蒙太奇的運用又有了更加廣闊的天地。蒙太奇的名目眾多，迄今尚無明確的文法規範

和分類，但電影界一般傾向分為敘事的、抒情的和理性的（包括象徵的、對比的和隱喻的）三類。

蒙太奇的三大功能

- 透過鏡頭、場面、段落的分切與組接，對影片素材進行選擇和取捨，以使表現內容主次分明，達到高度的概括和集中。
- 引導觀眾的注意力並激發出觀眾的聯想。每個鏡頭雖然只表現一定或單一內容，但組接成為特定順序的鏡頭後，能夠規範和引導觀眾的情緒和心理走向，進而啟迪觀眾思考。
- 創造獨特的影視時間和空間。每個鏡頭都是對現實時空的記錄，經過剪輯產生實現對時空的再造，形成獨特的影片中的虛構時空。

　　通過蒙太奇手段，電影的敘述在「時間空間」的運用上取得極大的自由。以**「淡出淡入」**或**「直接卡接」**的技巧，就可以在空間上從巴黎轉移到紐約，或者在時間上橫跨過幾十年。而且通過兩個不同空間的運動的**「並列」**與**「交叉」**，可以造成緊張的懸念，或者表現分處兩地人物之間的相互關係，如戀人的兩地相思或心有靈犀。不同時間的蒙太奇可以反覆地描繪人物**「過去的心理經歷」**與**「當前的內心活動」**之間的聯繫。這種時空轉換的自由性，使電影可營造出小說家文字表現的想像性。**蒙太奇的運用使導演可以壓縮或者擴延生活中實際的時間，造成所謂「電影的時間」，而不違背生活中實際的時間性或時間感。**但需要注意的是，對蒙太奇的把握不能過長，否則會令人乏味；也不能過短，會讓人感覺倉促與不理解。

　　蒙太奇這種操縱**「時空」**與**「情緒」**的能力，使電影導演

能根據他對生活的分析，擷取他認為最能闡明生活實質的，最能說明人物性格與人物關係的，甚至最能敘述導演自己感受的部分組合在一起，經過分解與組合，保留下最重要的、最具有啟發的部分，摒棄省略無關輕重的瑣碎情節，去蕪存菁地提煉生活，獲得最生動的敘述與最豐富的渲染力。

蒙太奇二大作用

● 使影片自如地交替使用敘述的角度，如**從作者的「客觀敘述」到人物內心的「主觀表現」**，或者通過人物的「眼睛」看到某種事態；沒有這種交替使用，影片的敘述就會單調、片面而窄化意義。

● 通過鏡頭更迭運動的節奏影響觀眾的心理。尤其是影片本身**每顆鏡頭剪接起來的「電影時間」所造就出的觀影節奏**，或是**景框內主角運動的速度所造成的劇情節奏**。

　　蒙太奇的種種功能，使電影導演與電影理論家深信「**蒙太奇是電影藝術的基礎**」，「**沒有蒙太奇，就沒有了電影**」，認為電影要採用特殊的思維方式——蒙太奇思維方式。

敘事蒙太奇具體技巧

平行蒙太奇

　　這種蒙太奇常以「**不同時空**」或「**同時異地**」發生的兩條或兩條以上的情節線並列表現，分別敘述後經剪接統一在一個完整的劇情結構之中。平行蒙太奇應用廣泛，首先因為用它處

理劇情，可以刪節過程以利於概括集中、節省篇幅、擴大影片中的訊息量，並且能加強影片的節奏；其次，由於這種手法是幾條線索平列表現相互烘托形成對比，易於產生強烈的藝術感染效果。有些**導演會用平行蒙太奇表現劇中人物雙方的場面，造成了緊張的節奏扣人心弦。**

交叉蒙太奇

交叉蒙太奇又稱交替蒙太奇，是**將同一時間不同地域發生的兩條或數條情節線迅速而頻繁地交替剪接在一起，重要的是其中一條線索的發展往往影響另外一條線索，各條線索相互依存，最後匯合在一起。**這種剪輯技巧極易引起觀眾思考上的懸念，造成緊張激烈的氣氛，加強矛盾衝突的尖銳性，是掌握觀眾情緒的有力手法，驚險片、恐怖片和戰爭片常用此法造成追逐和驚險的場面。

顛倒蒙太奇

這是一種將結構打亂的蒙太奇方式，**先展現故事或事件的當前狀態，再介紹故事的始末，表現為事件概念上「過去」與「現在」的重新組合。**它常藉助疊印、畫外音、旁白等轉入進行**倒敘**。運用顛倒式蒙太奇，打亂的是事件順序，但時空關係仍需交代清楚，敘事仍必須符合邏輯關係，事件的回顧和推理都以這種方式結構。

連續蒙太奇

這種蒙太奇不像平行蒙太奇或交叉蒙太奇那樣多線索地發

展，而是**沿著一條單一的情節線索，按照事件的邏輯順序有節奏地進行連續性敘事**。這種敘事自然流暢且樸實平順，但由於缺乏時空與場面的剪接變換，無法直接展示同時發生的情節，難於突出各條情節線之間的對列關係，不利於概括且易會造成冗長之疑慮。因此，在一部影片中絕少單獨使用，多與平行、交叉蒙太奇手法相輔相成混合使用。

表現蒙太奇具體技巧

表現蒙太奇是以**「鏡頭對列」**為基礎，通過**「相連鏡頭」**在**「形式」**或**「內容」**上相互對照、衝擊，從而產生單個鏡頭本身所不具有的豐富涵義，以表達某種情緒或思想。其**目的在於激發觀眾的聯想，啟迪觀眾的思考。**

抒情蒙太奇

一種在保證敘事和描寫的連貫性的同時，表現超越劇情之上的思想和情感。法國電影理論家與史學家讓・米特里（Jean Mitry，1907-1988）指出：它的**本意既是「敘述故事」**，亦是繪聲繪色的渲染，並且更偏重於後者。**意義重大的事件被分解成一系列近景或特寫，從不同的側面和角度來捕捉事物的「本質含義」，成為渲染事物的特徵。**最常見且最易被觀眾感受到的抒情蒙太奇，往往在一段敘事場面之後，恰當地切入象徵情緒情感的**「空鏡頭」**。**空鏡頭本與劇情並無直接關係，但卻恰當地抒發了作者與人物的內心情感。**

心理蒙太奇

是人物心理描寫的重要手段，**通過「畫面鏡頭組接」或「聲音影像」的結合，形象生動地展示出人物的內心世界**，常用於表現人物的夢境、回憶、閃念、幻覺、遐想、思索等精神性活動。這種蒙太奇在剪接技巧上多用「**交叉穿插**」等手法，**其特點是畫面和聲音形象的片段性、敘述的不連貫性和節奏的跳躍性，聲畫形象帶有劇中角色強烈的主觀性。**

隱喻蒙太奇

通過鏡頭或場面的對列進行類比，含蓄而形象地表達創作者的某種寓意。這種手法往往將不同事物之間某種相似的特徵突現出來，以引起觀眾的聯想，領會導演的寓意和領略事件的情緒色彩。如普多夫金在《母親》（*Mother*）一片中將工人示威遊行的鏡頭與春天冰河水解凍的鏡頭組接在一起，用以比喻革命運動勢不可擋。**隱喻蒙太奇將巨大的概括力和極度簡潔的表現手法相結合，往往具有強烈的情緒感染力。**不過，運用這種手法必須謹慎，隱喻與敘述應有機結合而避免生硬牽強。

對比蒙太奇

類似文學中的對比描寫，即**通過鏡頭或場面之間在「內容」**（如貧與富、苦與樂、生與死，高尚與卑下，勝利與失敗等）**或「形式」**（如景別大小、色彩冷暖，聲音強弱、動靜等）**的強烈對比，產生相互衝突的作用，以表達創作者的某種**

寓意或強化所表現的內容和思想。

蒙太奇五種景別

在電影鏡頭組接中，由一系列鏡頭經有機組合而成的邏輯連貫、富於節奏、含義相對完整的影視片段。因此歸類出蒙太奇有五種景別：

景別	鏡頭組接
前進式	全景一中景一近景一特寫
後退式	特寫一近景一中景一全景
環型	將前進式和後退式兩種句型結合起來
穿插式	景別變化不是循序漸進的，而是遠近交替的（或是前進式和後退式蒙太奇穿插使用）
等同式	在一個場景當中景別不發生變化

電影銀幕比之演進

一般大眾對於「螢幕比」通常只會講出16：9或4：3，但其實早期底片長寬比為4：3，早期映像管電視也是4：3。但因應電影銀幕不斷演化改變，到了1.85：1與2.35：1之後，為了因應能在傳統電視螢幕上顯現原本電影所拍攝之銀幕比例，因此取決於4：3與2.35：1皆可完全呈現的比例，而成為16：9，也因此16：9成為播放各種影片的標準。

電影發展初期，各家攝影機製造商與底片製造商皆還在發展、演進，且當年的攝影機都還是手動的，因此影片每秒的

格數尚未統一。一般我們把畫面寬度和高度的比例稱為「長寬比」（Aspect Ratio，也稱為縱橫比或畫面比例）。從19世紀末期一直到20世紀50年代，幾乎所有電影的畫面比例都是標準的1.33：1（準確地說是1.37：1，但作為標準來說統稱為1.33：1）。也就是說，電影畫面的寬度是高度的1.33倍。這種比例有時也表達為4：3，就是說寬度為4個單位，高度為3個單位。至於為什麼會是4：3的比例呢？原因來自有齒孔的柯達35mm膠卷開始量產後，愛迪生想將其運用在電影放映機上，經過實驗後確定採用四齒孔高的圖像，因此才將電影最初畫幅確定在4：3（1.33：1）。

當電影從無聲進入有聲階段，底片相對要做出些變化，就是把錄音音軌在膠片的一側記錄下來，這也就得要使電影的畫幅比要再做出一些改變與修正。於是在1932年，美國電影科學與藝術學會投票決定，通過縮減畫面的寬高來騰出空間給音軌使用，因此最終確定新的畫幅比例為1.37：1，這也成為了經典學院比（Academy Ratio），亦稱為**學院標準（Academy Standard）**。

到了20世紀50年代，剛剛誕生的電視行業面臨著採用何種螢幕比例作為電視標準的問題。為了方便將電影搬上電視螢幕放映，**美國國家電視標準委員會（NTSC）**最後決定採用學院標準作為電視的標準比例，這也就是4：3電視畫面比例的由來。但隨著電影通過電視螢幕迅速進入家庭，好萊塢的電影公司發現電影院裡的觀眾開始大量流失，觀眾在家即可看到電影，就減少出門進電影院觀看，因此為了讓觀眾重新回到電影院，電影公司想出了**立體電影**和**寬銀幕電影**兩種新主意。這兩種電影的試驗實際上從20年代就開始了，但直到50年代才受到

真正的重視。

　　早期的立體電影，必須戴上一副立體眼鏡才能看到立體的景象。不過立體電影由於諸多問題變成了曇花一現，並沒有被繼續發展下去，但寬銀幕電影卻一直流傳下來並持續發展。1953年，20世紀福斯公司推出了Cinema Scope的寬銀幕電影格式，這種格式在其後的幾年間被許多電影公司所採用；後來又出現了Panavision寬銀幕格式，Panavision逐漸成為了市場主流並把Cinema Scope趕出了舞台。

　　至今，電影業界有著多種多樣的畫面比例格式，但有兩種「標準」比例佔據著主導地位：**學院寬銀幕**（Academy Flat，**1.85：1**）和**變形寬銀幕**（Anamorphic Scope，**2.35：1**）。

　　1927年時，20世紀福斯公司想開發自己的寬銀幕系統，於是找到了法國天文學家享利・雅克・克雷蒂安（Henri Chrétien，1879-1956）。克雷蒂安研製出了一種變形鏡頭，這種鏡頭可使影像產生橫向變形，這就是後來著名的**變形寬銀幕鏡頭（Anamorphic Lens）**。而變形寬銀幕電影是指用變形球面鏡頭拍攝，把圖像在水平方向擠壓，使得畫面能適合於1.37：1的膠片，如果對著光源直接看電影膠片的話，圓體看起來就會像又瘦又長的橢圓型。當播放影片時，就用帶有變形鏡頭的電影播放設備，利用光學原理重新把圖像拉寬放映，使圖像回到原來的縱橫比，這就是寬銀幕電影製作與放映的基本方法。**在學院寬銀幕格式下，電影畫面的寬度是高度的1.85倍。在變形寬銀幕格式下，電影畫面的寬度是高度的2.35倍。**

細說電影銀幕比

1.19：1——Movietone

　　早期使用35mm膠片的有聲電影，大部分拍攝於20至30年代，尤其歐洲。光學音效軌被放置於1.33框面的側邊，因此減少了畫面的寬度。「學院孔徑（Academy Aperture）」擴張了膠片的使用面積而能達到1.37。此種比例的最佳示例為弗利茲・朗（Fritz Lang，1890-1976）所拍攝的《M就是兇手》（*M*）和《馬布塞博士的遺囑》（*The Testament of Dr. Mabuse*）。在今日的橫向畫面比例中，它幾乎不被使用。

1.25：1——電腦常用的分辨率

　　1280×1024即此種比例這是許多LCD顯示器的分辨率。它也是4×5膠片沖洗相片的比例。英國早期的水平405線規格使用這種比例，從1930至1950年代直到被更通用的4：3取代為止。

1.33：1——即4：3

　　1909年所制定，又稱為THOMAS EDISON STANDARD。是35 mm無音效軌膠片的原始比例，在電視和視頻上都同樣常見。也是IMAX和MPEG-2圖像壓縮的標準比例。

1.37：1　35 mm──全屏的有音軌膠片

在1932年到1953年間幾乎是通用的，又稱為ACADEMY RATIO。作為「**學院比例**」它在1932年被美國電影藝術學院立為標準，至今仍然偶爾使用。亦是標準16 mm膠片的比例。

1.43：1　IMAX 70 mm──膠片畫幅

制定於1970年稱之為IMAX。標準的IMAX銀幕比一般電影銀幕更大更寬，而且明顯拉高了高度。因此，一般電影銀幕偏向長方形，寬度大約是高度的2.5倍，而IMAX銀幕比例採1.43：1、或1.9：1，偏向正方形。

1.5：1　35 mm──膠片用於靜物拍攝的比例

亦用於較寬的電腦顯示（3：2），曾用於蘋果電腦的PowerBook G4 15.2吋的螢幕，分辨率為1440×960。這個比例也用於蘋果電腦的iPhone產品。

1.56：1──寬銀幕的14：9比例

是為**4：3和16：9之間的折衷比例**，常用於拍攝廣告或者在兩種螢幕上都會放映的圖像，兩者之間的轉換都只會產生微量的剪裁。

1.6：1──電腦寬螢幕的比例（8：5，但較常使用的是16：10）

用於WSXGA Plus、WUXGA和其他種分辨率。因為它能

同時顯示兩個完整頁面（左右各一頁），所以十分受歡迎。

1.66：1　35 mm——歐洲寬銀幕標準

亦為Super 16 mm膠片的比例（5：3，有時精確的標誌為1.67：1）。

1.75：1——早期35 mm膠片的寬銀幕比例

1955年制定，又稱為METROSCOPE，最主要是米高梅影業在使用。

1.78：1——標準寬銀幕，即16：9

使用於當今液晶電視和MPEG-2的圖像壓縮上。

1.85：1——學院（遮幅）寬銀幕，35 mm膠片

1954年制定，又稱為維士寬銀幕（VistaVision），是**美國和英國用於拍攝在戲院放映之電影的比例**。在四齒格的框面中畫面大約佔了三格高，也可直接使用三格高拍攝以節省膠片成本。由於畫幅增大顆粒變小，影片畫質有了顯著的提升。

1.9：1——IMAX最大畫幅

如前文所述，標準的IMAX銀幕比一般電影銀幕更大更寬，而且高度也明顯拉高。因此，一般電影銀幕偏向長方形，寬度大約是高度的2.5倍，而IMAX銀幕比例採1.43：1、或1.9比1，偏向正方形。

2.0：1——主要在1950和60年代早期為環球影業所使用

制訂於1955年，稱之為TODD AO；制訂於1961年，稱為PANASCOPE；制訂於1966年，又稱為DIMENSION 150。派拉蒙影業的一些Vista Vision影片；也是Super Scope諸多比例中的一種。

2.20：1——70 mm膠片標準

1959年所制定，稱之為SUPER PANAVISION 70。前全景電影合夥人、百老匯製片人麥克·陶德（Mike Todd，1909-1958）與美國光學公司聯合開了陶德寬銀幕系統（Todd AO）。採用70mm底片的2.20：1寬銀幕系統，它僅用一台攝影機和放映裝置即可實現過去全景電影之效果。

2.33：1——市面常見寬螢幕顯示器（21：9）

新型市售寬螢幕顯示器已採21：9的螢幕比。

2.35：1——電影院／變形寬銀幕（截取4：3）

1956年制定稱為SUPERSCOPE 235，1958年制定稱為WARNERSCOPE，1959年制定稱之為NIKKATSU SCOPE。是由Cinema Scope和早期的Panavision所使用，又稱為REGALSCOPE。橫向拍攝的標準慢慢地改變，1970年以前用35 mm膠片拍攝的橫向圖像，**現代的橫向製作實際上已經是2.39：1，但由於傳統仍被稱為2.35：1**。（注意所謂的

「anamorphic」指的是膠片上，限於四個齒格內的「學院區域」的圖像，比起其他高度較高的圖像的壓縮程度。）

2.39：1——IMX普通版／寬銀幕

又稱為SHAWSCOPE，是1970年以後的35 mm橫向圖像。有時被加整為2.40。電影稱使用Panavision或Cinema scope系統拍攝即表示此種比例。

2.55：1——超寬畫幅（20世紀50年代）

1953年制定，稱為CINEMASCOPE；1956年制定稱之為CINEMASCOPE 55。Cinema Scope系統在未加音效軌之前的原始比例，這也是Cinema Scope 55的比例。

2.59：1——全景電影，Cinerama系統完全高度的比例

三道以特別方式拍攝的35 mm影片投影成一個寬銀幕畫面。

2.76：1——MGM Camera 65

1952年制定稱為CINERAMA，1959年制定稱之為MGM CAMERA，1962年制定稱之為ULTRA PANAVISION 70。是在65 mm膠片加上1.25×倍的橫向壓縮，只使用於1956年到1964年間的一些影片，例如1959年的《賓漢》（*Ben-Hur*）。

4：1——Poly vision

使用三道35 mm膠片並排同時放映，只使用於一部影片：

阿貝爾・岡斯（Abel Gance，1889-1981）1927年的《拿破崙》
（*Napoléon*）。

🎥電影海報分類

　　當電影出現在劇院放映時就需要廣告，而海報就扮演著很重要的角色。而從電影發明以來，當時年代的印刷術尚未成熟，待印刷技術日益增進後，海報印製的水準亦愈來愈高，同一部電影的原版海報又有很多種，所以電影海報不是自己想印多大就多大，而是有著時代變遷演進的脈絡可循，以下就以不同面向分類。

按發行地點

　　大家較為熟知的有美國版、英國版、香港版、台灣版、德國版、日本版、波蘭版等等。在台灣市面上最多的除了戲院張貼的台灣版外，就是美國版與英文國際版了，幾乎都是直版面，一般尺寸大多數是27×40英吋。英國發行的稱為英版，多是橫版面，尺寸為30×40英吋。在其他國家發行的，海報上的說明當然是該國文字，畫面上也常與英美版有顯著的不同。在全球市場上最普遍流通的是美國版與英文國際版，再就是英國版、法國版；義大利版、波蘭版、德國版與日本版的海報由於畫面設計和英語版面常常明顯不同，數量也較少，因此廣受收藏家喜愛，在台灣較少見。

按尺寸大小

　　近年來，除了標準英版與美版之外，另有特殊尺寸的大、中、小版，數量較少，例如美大版、美小版、英大版、英小版、法大版、法中版等。1985年以前則另有厚紙印刷的原版宣傳海報，數量稀少而珍貴，有以下各種尺寸：「14×22」（直，英文稱作Window Card）、「14×36」（直，Insert）、「28×22」（橫，Half Sheet）、「30×40」（橫，英文稱作30×40）及「40×60」（直，英文稱作40×60）。

分類	尺寸	原因及歷史
1985年之前	27×41英吋	沒有雙面海報的早期時代，是燈箱沒有廣泛運用的時代，也就是海報是張貼在牆上的時代，原版海報尺寸的確是27×41英吋。這是沿襲石版印刷術時代制訂的紙張大小規格，以及美國當時的最大印製機台上限就是42×28英吋的關係，所以才會有27×41（裁掉出血）的尺寸，稱為ONE SHEET。27×41英吋原版的時代，海報都會留有白框，白框是用來讓戲院貼膠帶或是打釘槍用的。
1985年之前	14×22英吋	「14×22」直，英文稱作Window Card
	14×36英吋	「14×36」直，英文稱作Insert
	28×22英吋	「28×22」橫，英文稱作Half Sheet
	30×40英吋	「30×40」橫，英文稱作30×40
	40×60英吋	「40×60」直，英文稱作40×60

分類	尺寸	原因及歷史
2000年後	27×40英吋 68.6×101.4-104.14 公分	1985年之後，燈箱逐漸流行，海報不再需要張貼或是打釘，逐漸流行將白框切除或是試著加入一點變化，例如變為黑框，白框變窄等。在1985－1992年的海報頗多有這樣的過渡型態，饒富特色。 1992年之後〔國外藏圈通常以《大河戀》（A River Runs Through It）作為分水嶺〕印刷技術完全演進至全自動生產印製的時代，海報白框沒有意義，變為27×40，其實就是沒有了白框。ONE SHEET有了新的定義：27×40英吋成為新時代的海報標準尺寸。 1992年留邊已較少白邊，多與版面設計協調。
過去再版海報	27×41英吋	過去的REPRINT再版海報，尺寸跟原版是一樣的27×41英吋。但因為印刷機台的不同及手工調色的關係，多少與原版會產生色差（所以原版相當愛用奇怪的色調，如奶綠色、黃紅色等怪異顏色，以便讓REPRINT調不出相同顏色，這成為原版再版的一項辨識點）。總之那時的原版翻版容易混淆，頗多人也視海報鑑定為一種蒐藏樂趣。
現今再版海報	27×38至27×39英吋	現今REPRINT的海報，因為電腦繪圖印刷的關係，印再多也不會有色差，所以印刷廠改以「長短」來區分原版ORIGINALS與再版REPRINT。現今再版海報的大小多介於27×38至27×39英吋之間或更小，翻製海報（production poster，或稱「授權海報」）則等於或小於24×36英吋。再版海報全為單面印刷。雖然原版也是有單面（例如部分小成本的獨立製片，有些單面的得獎版也有遵循原版發行機制）但為求心安，若不是太冷門的電影，建議一切都要以雙面為第一選擇。有些REPRODUCTION也是雙面，但可藉助其他方式來辨認。

分類	尺寸	原因及歷史
台灣標準版	約51×76公分	
美國標準版	約69×102公分	
波蘭大版	約67×97公分	
英版	30×40英吋	英國發行的多是橫版面。
French 1p Grande	47×63英吋或 120×160公分	是標準版法國海報，有時大小會有1英吋的變化，通常是折疊發行的。
French 2p Double Grande	63×94英吋或 160×240公分	早期一般是分別印刷在2張Grande尺寸的紙上然後再拼接到一起，後期是直接打印在一張紙上。通常是橫式印刷的，也有直式印刷的。
French 23×32	23×32英吋	Affiche也被稱為Affiche Moyenne或Medium Poster。23×32英吋或60cm×80cm這種尺寸很常用。
French 15×21 Petite	15×21英吋 40×60公分	這種尺寸用得也很多。
French lobby	8 1/2×11英吋 或 21×27公分	一般8張為一套，也有6張、10張、12張為一套的，有時一部電影可以發行三組張數不同的French lobby而且圖案也不同，三組分別被標記為A、B、C組，每套會用信封封好並寫上電影名稱和張數。
French door-panel Pantalon French insert	23×63英吋 或 60×160公分	是Grande尺寸在垂直方向上的一半，主要在80年代和90年代初發行。
French 31×47 Half Grande	31×47英吋 或 80×120公分	是Grande尺寸在水平方向上的一半，這個尺寸通常用作再版海報的尺寸。
French 4p	91×123英吋 或 240×320公分	早期通常被分別印刷在4張Grande尺寸的紙上然後再拼接到一起，後來直接印在一張上。
French 8p	118×156 3/4英吋 或 300×400公分	是廣告牌的尺寸，通常被分別分別印刷在8張Grande尺寸的紙上然後再拼接到一起。
French Bus Stop posters	47.2×62.9-70.8英吋 或 120×160-180公分	

分類	尺寸	原因及歷史
其他尺寸	120×320公分 （47×126英吋）、 300×400公分 （118×157英吋）	

按性質

除了一般電影院張貼的版本之外，還有配合錄影帶發行的錄影帶版、DVD版、在地鐵站貼的地鐵版、在公車站貼的公車版、金球獎或奧斯卡金像獎提名或得獎後再度上映而印刷的金球獎版或奧斯卡版、其他產品廣告配合電影聯合宣傳的廣告版等等。有些電影特別賣座，有很多原先未上映的戲院後來也加入上映，造成第一次印刷的海報數量不夠分配張貼，所以電影發行公司又再印一次分發給後來加入的戲院張貼用，稱為二次印版，有名的例子為《鐵達尼號》（Titanic）。

按出版時間

有預告版、正式版、重新上映版或是特別有名的片子每逢數十年出的紀念版或特別版等。

📽電影製作五階段

　　按照美國製片人協會（PGA）的定義，要取得製片人（Producer）的位階，在電影的四個階段，分別需要做到以下工作：

開發階段（DEVELOPMENT）

- 最初構想出項目創意。
- 如果涉及到版權，則獲取到版權權益。
- 選擇編劇並督導劇本創作過程。
- 尋找到項目的啟動資金，並成為片廠（Studio）或投資人對於此項目委託的主要負責人。

前期籌備階段（PRE-PRODUCTION）

- 選擇導演、執行製片（Co-Producer / Line Producer）和製片主任（Production Manager / UPM）。
- 與導演一起選定演員、美術、攝影、剪輯和特效公司等。
- 勘景。
- 輔助指導執行製片和製片主任一起制定預算。
- 與導演和編劇一起對最終拍攝劇本進行修改並確認。
- 與導演協商對最終拍攝計畫並進行確認。

拍攝階段（PRODUCTION）

- 基本就是在現場「On-Set」，輔助導演，對拍攝的各個方面各個部門進行全方位的掌控。
- 每週審批Cost Report。
- 每天看Dailies等等。

後期製作階段（POST-PRODUCTION）

對電影後期製作的各個環節進行掌控，且因應市場面來輔助建議導演做決策性工作

市場宣傳（MARKETING）

對於影片宣傳方案和發行方案做決策性工作。

美國電影製片須知

製片的工作可分成前製、拍攝與後製三個階段。

前製階段

製片要先有一個好的題材後，接下來便要開始尋找資金。在好萊塢要取得私人資金的管道可能是向大型影業或是獨立片

商，甚至還可用**完片保證制度**（Completion Guarantee）向銀行貸款。也就是說製片人要支付整部影片預算2%～3%的保證金，在未來片子若發生任何風險（如超支或偏離方向）時確保影片得以順利完成，以爭取投資意願與銀行融資的一種機制。

另外國際版權的預售也是資金來源之一，但此項管道大多仍以好萊塢電影為主，其於英國大概可以取得占拍攝預算10%～12%的預售金、法國的大約是8%～10%、日本是8%、義大利的話是5%～7%，而在台灣則是約以1%成交。而預售的價格在亞洲大多會依演員卡司作為參考，而歐洲較會以導演做參考，所以製片在前製期也必須精確評估演員卡司的預售價值。

拍攝階段

當資金、人員到位時，到達允許拍攝階段（Green Light）後，**製片最主要的任務就是預算與時程的控管**（On Budget & On Schedule）。

後製階段

由於數位攝影器材的演進與產業趨勢，讓許多劇組鮮少使用底片拍攝。因此，若製片必須了解後製的技術流程，便可以用較省錢的方法達到類似與底片相同的影像效果，好省下製作成本。

監製在選擇好導演後會跟導演溝通好一切拍攝事宜，所以拍攝現場絕對以導演為主導。但如果他們想法出現分歧，而且

拿不出折中方案時，那麼在不影響整部片的藝術水準和成本控制情況下，將會以導演為準，因為導演對拍攝有連貫思維，除非監製也是導演出身。但如果雙方出現不可調和的矛盾，最不樂意見到的就是換導演一途。

片尾名單的由來

　　對觀眾來說，看完電影看到後面一長串的職位與人名升起時，大部分觀眾開始起身離場，因為他們覺得這些只是冗長無意義的人名，頂多看了名單上的演員名單後就急著出場，尤其是那種成千上百人參與的大型製作，片尾就動輒十幾分鐘，偏偏就是這種片賣相好，需要的場次也更多。因此有些戲院方也在片尾升起後沒多久開始開燈清場，會留下來看得幾乎都是影視工作人員或電影專業學生的背景，才會耐下性子繼續看名單。但製片方何以甘冒觀眾與戲院不滿的風險，硬是要把每一個參與的人都寫進片尾名單裡面，還要觀眾呆望這無趣的畫面好幾分鐘呢？

　　影片中有兩個時間點可看到劇組人員的名字。一次是在片頭放著主要演員與主創人員的名字，通常會在放映提示性的序場情節時，片頭部分就稱為**片頭名單（Opening Credits）**。另一個時間點是當影片劇情結束後所出現的**片尾名單（Ending Credits）**。片尾名單分為兩種形式，一種是類似片頭掛名，一個畫面中顯示出幾個重要主創人員的名字；另一種是在黑色背景上往上慢慢滾動的一長串職位與名字，包含所有參與製作的劇組人員，我們稱為**「滾動片尾」**。

其實我們從電影商業化的默片時期，因技術發展至古典好萊塢時期的影片時，這時的電影根本就沒有滾動片尾的出現，頂多電影最後常常是直接給一個「The End」或是法文的「Fin」，或最多再加個出品片場的商標畫面來做了結。那時候通常只有片頭名單，而且只有放置那些最大牌的明星演員，以及最重要的主創人員如導演、攝影、製片、剪接、音樂等等有掛名，與現在的片頭名單沒有太大差別。但有時候會在後面加上另外的演員名單，但通常只是把主要演員的名字前面加上角色名再放一次而已。

　　其實電影發展至20世紀60年代前後，影片後端的片尾名單才開始出現，而有掛名的工作人員職位也是因電影產業規模愈大而愈來愈多。滾動片尾是由電影界平面設計大師 Saul Bass 索爾・巴斯（Saul Bass，1920-1996）在《環遊世界80天》（*Around the World in 80 Days*，1956）與《西城故事》（*West Side Story*，1961），操刀了片頭與片尾名單，甚至將片頭名單移至片尾再放，因此在片頭時就只剩下片名了。而1968年由英國拍攝的《孤雛淚》（*Oliver!*），幾乎把所有參與拍片的工作人員在片頭都掛上了名。雖然這時的工作人員名單已經漸漸在擴充，但還是跟片頭名單的形式沒有太大的分別，滾動片尾還沒出現。

　　據南西・阿德勒（Nancy Adler）在美國導演工會所述，**電影史上第一個滾動片尾是到了1973年才出現的**。現在已是全球知名的導演喬治・盧卡斯（George Lucas），當年在《美國風情畫》（*American Graffiti*）這部電影後面以藍底白字之形式，將所有工作人員名單一行行地列了出來，喬治・盧卡斯讓這名單不斷由下往上滾動露出，也就是延續至今的片尾形式。

而為什麼片尾形式會在十九世紀60、70年代會發生這樣的轉變呢？從電影史觀點來看，好萊塢片場的黃金年代時期，片廠內的工作人員均是與片廠有著合約的固定員工，領著固定薪水的他們其實一部接著一部地拍攝，不像當下的影視產業需要獨自接案，因此在那年代的工作人員並不會要求將自己名字放在片尾。直到十九世紀50、60年代，電視行業崛起也導致片廠制度的改變，此時自由接案的工作型態成為這些工作者的常態，為了在尋找接案機會時能證明你拍過哪些片子，其實片中的工作人員名單一直有一個重要的功能，就是能證明有誰參與過這部影片的製作。所以說，這個工作人員名單是有近似畫上面的簽名的意義，代表了你是不是創作者之一，即使你可能只是劇組裡助理級人員。因此開始要求在片尾要掛名工作人員名單，以茲證明工作人員的資歷。就如同IMDb在審核某人是否能在某部片的劇組名單中掛名時，主要的審核標準就是看這人的名字是否有出現於影片片尾的工作人員名單。相對的，製片方也發現這樣的工作型態，可以透過掛名的權利來作為談判籌碼，已獲得更低廉的人事成本，於是如此顯示劇組人的滾動片尾，就一直保留至今，成為一種從業工作資歷的依據。

🎥如何排列片尾名單

　　影片的片尾會顯示製作人員名單，可以長達數分鐘，這些叫「Credits」。

　　職員表的順序通常由公會規則決定，如SAG-AFTRA，DGA，WGA等。職員表的順序通常遵循它們對電影的重要

性，但不是線性的。首先，通常是電影的發行公司正在展示這部電影，其次是製作人或製作公司為促進其製作，然後是導演的「一部電影」。目前已有剪輯的外掛軟體把片尾名單順序都列出來，以方便剪接時可把片尾字幕放進去。

片頭字幕Opening Credits

Production Company / Distributor (presents)

(a) Producer's Company (film)

(a film by) Filmmaker

Title

Lead Cast

Supporting Cast

Casting Director

Music Composer

Costume Designer

Associate Producer

Editor

Production Designer

Director of Photography

Executive Producer

Producer

Writer

Director

片尾字幕Ending Credits Pre-Crawl

Directed by

Written by

Produced by

Executive Producer

Lead Cast

Supporting Cast

Director of Photography

Production Designer

Editor

Associate Producer

Costume Designer

Music Composer

Casting Director

滾動式片尾字幕Ending Credits Crawl

工作人員	Crew
監製	Produced by
執行製片	Line Producer
製片主任	Production Manager
製片統籌	Production Coordinator
財務	Production Accountant
第一副導	1st Assistant Director

第二副導	2nd Assistant Director
第三副導	3rd Assistant Director
選角指導	Casting Director
場記	Script Supervisor
跟組編劇	On Set Script Writer
導演助理	Assistant to Director
攝影指導	Director of Photography
A機攝影師	A Camera Operator
B機掌機	B Camera Operator
航拍攝影師	Aerial Cinematographer
視覺素材攝影師	VFX Plate Unit
機械組長	Key Grip
機械副組長	Assistant Key Grip
燈光師	Gaffer
副燈光師	Assistant Gaffer
美術指導	Production Designer
造型總監	Costume Director
美術	Art Director
執行美術	Assistant Art Director
場景設計	Set Designer
造型指導	Costume Designer
服裝組長	Costume Supervisor
化妝組長	Make-Up Departmant Head
梳妝組長	Hair Department head
道具組長	Props Master
道具副組長	Assistant Props Foreman

現場道具主盯	Standby Props
動作指導	Stunt Director
數位影像技術主管	DIT Supervisor
後期總監	Post-Prod Supervisor
視效總監	VFX Supervisor
剪輯指導	Edited by
剪輯師	Editor
原創音樂	Original Music
聲音指導	Sound Supervisor
現場錄音師	Location Sound Mixer
特別感謝	Special Thanks
（排名不分前後）	Listed In No Particular Order
其他演員	Other Cast
光替	Stand In
演員	Day Player
群演	Background

各組職務中英對照

製片組PRODUCTION DEPARTMENT

製片協調	Prod Coordinator
製片副協調	APOC

外聯製片	Location Manager
現場製片	Unit Manager
生活製片	Accom & Catering Manager
交通協調	Trans Captain
監製助理	Assistant to Producer
生活助理	Accom & Catering Assistant
交通協調助理	Accom & Assistant
財務助理	Accounting Assistant

選角組CASTING DEPARTMENT

| 演員副導演 | Assistant Casting |

攝影組CAMERA PDEPARTMENT

A機大助	1st AC A Camera
B機大助	1st AC B Camera
A機二助	2nd AC A Camera
B機二助	2nd AC B Camera
A機三助	3rd AC A Camera
B機三助	3rd AC B Camera
監視器管理員	Video Playback
監視器管理員助理	Video Playback Assistant
跟機員	Camera Attendant

機械組GRIP DEPARTMENT

機械大助	Best Boy Grip
機械第二助理	2nd Grip Assistant
機械助理	Grip Assistant

機械預製組RIGGING GRIP DEPART MENT

| 預製組組長 | Key Rigging Grip |

機械預製大助	Best Boy Rigging Grip
機械預製助理	Rigging Grip Assistant
技術員	Technician
機械組長	Key Grip
機械助理	Grip Assistant

燈光組LIGHTING DEPARTMENT

燈光大助	Best Boy Electric
燈光二助	2nd Lighting Assistant
現場燈光助理	On Set Electrical Assistant

燈光預製組RIGGING LIGHTING DEPARTMANT

燈光預製大助	Best Boy Rigging Electric
燈光預製二助	2nd Rigging Lighting Assistant
燈光預製三助	3rd Rigging Lighting Assistant
操控台調控員	Console Operator
跟燈員	Lighting Attendant
燈光助理	Lighting Assistant

美術組ART DEPARTMENT

副美術	Associate Art Directors
平面設計師	Graphic Designer
美術統籌	Art Department Coordinator
美術助理	Art Assistant
現場美術	On Set Art

造型組COSTUME DESIGN DEPARTMENT

造型助理	Costume Design Assistant
服裝繪圖員	Costume Illustrator

服裝組COSTUME DEPARTMENT

服裝大助	Costume 1st Assistant
現場服裝助理	On Set Costumer
裁縫	Tailor

梳化組MAKE-UP & HAIR DEPARTMENT

服裝大助	Make-Up 1st Assistant
化妝現場主盯	On Set Make-up Assistant
髮型大助	Hair 1st Assistant
髮型助理	Hair Assistant
特效化妝師	SFX Make-Up

置景組SET CONSTRUCTION DEPARTMENT

置景師	Set Construction Manager
置景組長	Set Construction Foreman
置景焊工組長	Welder Foreman
電工組長	Electrician Foreman
木工組長	Carpenter Foreman
木工副組長	Assistant Carpenter Foreman
置景助理	Set Construction Assistant
特道師	Special Props Maker
繪圖師	Illustrator
木工	Carpenter(s)
電焊工	Welder(s)
油漆工	Painter(s)

道具組PROPS DEPARTMENT

| 陳設組長 | Set Decoration Foreman |
| 陳設副組長 | Assistant Set Decoration Foreman |

戲用道具	Hand Props
現場道具副盯	Assistant Props
道具效果工	Props Scenic Painter
道具採買	Props Buyer
道具員	Props Assistant
陳設道具	Set Decoration Props
木工	Carpenter

動作組STRNT DEPARTMENT

動作副指導	Assistant Stunt Choreographer
武替	Stunt Double(s)
武行	Stunt(s)
動作車手	Stunt Driver(s)

特效組SFX DEPARTMENT

特效組長	SFX Supervisor
特效副組長	Assistant SFX Supervisor
特效技術助理	SFX Tech Assistant
特效助理	SFX Assistant

數位影像技術DIT DEPARTMENT

數位影像技術支援	DIT Tech Support
數據管理	DMT
數據管理（航拍）	DMT (Drone Unit)
數據管理（補拍）	DMT (Reshoots)

現場監看	QTAKE
Qtake總監	QTAKE Supervisor
Qtake操作員	QTAKE Operator
Qtake助理	QTAKE Assistant

錄音組SOUND DEPARTMENT

錄音師	Sound Mixer
副錄音師	2nd Location Sound Mixer
話筒員	Boom Man
錄音助理	Cable Man

故事板組STORYBOARD DEPARTMENT

| 分鏡師 | Storyboard Artist |

剪輯組EDITING DEPARTMENT

| 現場剪輯 | On Set Editor |
| 剪輯助理 | Editing Assistant |

演員訓練TALENTS TRAINING

聲樂教練	Vocal Coach
表演老師	Acting Coach
台詞教練	Dialogue Coach

場務組SET PA DEPARTMENT

場務組長	Key Set PA
現場醫生	On Set Medical
茶水	Craft Service
場務	Set Production Assistant
臨時場務	Additional Set Production Assistant

宣傳組PUBLICTY DEPARTMENT

| 劇照 | Still Photographer |
| 側拍 | Behind the Scenes |

餐飲組CATERING DEPARTMENT

廚師長	Catering Chef
助理	Catering Assistant
茶水助理	Crafty PA

交通組TRANSPORTATION DEPARTMENT

| 司機 | Driver(s) |

演員團體TALENTS' TEAM

經紀人	Agent
執行經紀	Executive Agent
藝人助理	Assistant to (name) Quan

製片組PRODUCTION DEPARTMENT

監製	Executive Producer
製片	Producer
執行製片	Line Producer
製片組翻譯	Production Department Translator

導演組Assistant Director DEPARTMENT

| 第一副導演 | 1st Assistant Director |

第二副導演	2nd Assistant Director
導演翻譯	Director's Translator

選角CASTING

選角導演	Casting Director
現場協調	Talent Coordinator On Set
臨時演員副導演	Extras Assistant Director
臨時演員副導演助理	Crowd AD Assistant

攝影組CAMERA-LIGHTING-GRIP DEPARTMENT

回放	Playback
燈光師	Gaffer
燈光助理	Best boy
電工	Spark
燈光控制	Spark-Lighting
機械組長	key Grip
機械助理	Grip
電力主管	Main Electric
電力助理	Electric
燈光機械	Lighting Grip
技術主管	Technical Manager
攝影助理	Camera Assistant
無人機	Drone
起重機、手推移動	Crane/Dolly
攝影、燈光、機械協調	Camera/Lighting/Grip Coordinator
攝影組翻譯	Camera Department Translator

美術組ART DEPARTMENT

美術指導	Art Director
美術助理	Art Assistant
道具主管	Props Master

道具助理	Props Assistant
現場道具	Props On Set
主陳設	Main Set Dresser
陳設	Decorator
現場布置	Set Dresser(s)
美術部門助理	Art Department Assistant

服裝COSTUME

服裝師	Costume Designer
服裝助理	Costume Designer Assistant
臨時助理	Assistant for Extra(s)
梳化服翻譯	MUH & Costume Translator

梳妝MAKE-UP

| 化妝師 | Make-Up Artist |
| 現場化妝 | Make-Up On Set |

動作STUNT

動作協調	Stunt Coordinator
特技演員	Stuntman
物理特效	SFX
煙火效果	SFX Assistant(s)
物理特效指導	SFX supervisor

行政部門ADMINISTRATIVE DEPARTMENT

製作經理	Production Manager
現場製片	Head of The Set Department
項目經理	Project Manager
外聯統籌	Location Manager
製片助理	Producer Assistant

行政	Administrator
交通協調	Transport Coordinator
行政部門助理	Administrative Department Assistant
行程協調	Travel Coordinator
辦公室經理	Office Manager
現場經理	Set Manager
現場經理助理	Set Manager Assistant
現場助理	Set Assistant
場務	Helper

財務部門ACCOUNTING

| 製作財務 | Production Accountant |
| 出納 | Cashier |

交通組TRANSPORTATION

燈光車司機	Lighting Truck Driver (16ft)
機械車司機	Truck Driver (16ft)
美術車司機	Truck Driver (16ft)
雜物車司機	Truck Driver (16ft)
服裝車司機	Truck Driver (14ft)
道具車司機	Prop Cargo Van Driver
員工車司機	#1/15 Pass Van Driver #1
導演車司機	Director Minivan

後期製作POST PRODUCTION

後期製作統籌	Post Production Supervisor
後期製作助理	Post Production Assistant
數位後期製作	Digital Intermediate
製作總監	Project Supervisor
製作經理	Production Manager
製作監製	Producer

資深數位調光師	Senior Digital Colorist
數位調光師	Assistant Digital Colorist
數位編輯	Digital On-line Editor
數位特效	Visual Effect Artist
數位輸出製作	Digital Mastering
資料管理	Data Management
技術指導	Technical Director
字幕製作	Subtitling
製作聯絡	Production Coordinator

聲音後期製作SOUND POST PRODUCTION

項目總監	Project Supervisor
聲音後期製作總監	Sound Post Production Supervisor
製片	Producer
混音師	Re-recording Mixer
聲音設計總監	Supervisor Sound Editor
對白混錄	dialogue Mixer
對白編輯	Editor
聲音設計	Sound Designer
效果編輯	Sound Editor
擬音師	Foley Artist

音樂MUSIC

原創音樂	Original Music by
編曲	Arranged
混音	Mixing
錄音室	Recording Studio

承製方PRODUCTION COMPANY

發行	Distribution
發行總監	Distribution Director

項目經理	Project Manager
開發與製作	Project Development Production
策劃	Project Planning
運營總監	Operation Director
法務	Legal Consultant
財務	Accountant(s)
宣傳總監	Publicity Director
宣傳助理	Publicity Assistant
商務	Business Team
運營	Operation Team
法務支援	Legal Service（律師事務所）
法律顧問	Legal Advisors（很多人）

聲明語

本片故事純屬虛構　如有雷同實屬巧合

All Events, Characters and Incidents Portrayed in This Photoplay Are Fictional.

All Similarity to Any Persons, Living or Dead, or To Any Actual Events Is Coincidental And Unintentional.

沒有動物在此片拍攝過程中受到傷害

No Animal Was Harmed in The Making of This Film.

Credits可以包括

A [ABC] Presentation　　　　　　　ABC作品

（ABC可以是導演或公司的名字，例如A Warner Bros. Pictures Presentation）

Adapted by　　　　　　　　　　　改編

Based on A's B	根據A（作家）的B（小說）改編
In Association With [Company A]	與A公司聯合製作
In Association With	協助拍攝
Media Support	媒體支援
With The Assistance of	協辦單位
Sponsors	贊助單位
All Rights Reserved	版權所有
English Subtitle	英文字幕翻譯

🎥新冠肺炎下影視拍攝安全建議

　　由於新冠肺炎肆虐全球，各國政府為有效防堵疫情擴散，且為了降低感染而進行鎖國、封城等手段，因而導致各國經濟衰退。由於影片拍攝團隊動輒數十至數百人之群聚工作，也因疫情而延宕。因此本章節參考整理自安大略省勞動、培訓和技能發展部電影和電視健康與安全諮詢委員會第21條，以及日前由中華民國電影事業發展基金會、台北市電影戲劇業職業工會、中華民國電影導演協會一同擬定。文件出處參考美國DGA、SAG-AFTRA、IATSE、Teamsters Union covid-19安全指南聯合報告、AMPTP 對電影，電視和串流媒體的臨時準則／健康和安全協議，以及美國電影電視製作人工會在COVID-19大流行期間適用於電影、電視和串流服務製作擬議的健康和安全指南，以及勞動部職安署武漢肺炎職場安全衛生防護措施指引等文件，融合修改成符合台灣本地影視產業之特性。

　　由於以上亦有版本提出防疫小組不要設置在製片組的編制內，是因製片組乃是負責拍攝進度，而建議由工會制派第三方

獨立人員對劇組所有人的防疫安全負責。我則認為不管是否編制在哪裡，都必須落實實施。因此在此也建議可以仿效國外劇組有其醫療團隊的編制，在其中設立防疫小組來進行實施與管理。

　　本章節將其內容整理歸納，並加入我的觀點與分類後進行條列化以利讀者參考，但最終仍須以本國文化部及衛生福利部疾病管制署相關公告為準。

防疫觀念

1. 劇組團隊所有人員需先行進行居家快篩甚至PCR核酸檢測，並填寫健康聲明書，聲明他們和同住家人在過去的14天內沒有症狀，以及無接觸過任何有表現出 COVID-19 症狀的相關人士。
2. 若有工作人員同住家人染亦須隔離或住院治療時，則需撤換其工作人員，若不足月應給足當月薪資。
3. 建議於製片組成立「防疫衛生小組」，主要工作在於落實相關防疫事宜，如採購防疫用之消毒用品、口罩、防護面罩，並專責處理拍攝現場、休息區、梳化區、等地之消毒及分流。
4. 建議於各組需有一名「防疫衛生小組」之編制，進行落實各組防疫消毒事項。
5. 演員與工作人員合約亦需擬定疫情規範之條約。

防疫五基本準則

篩檢

1. 家庭篩檢：劇組人員每天出發前應先量體溫，如有不適請立即通知劇組。
2. 拍攝現場篩檢：進入拍攝現場前量量體溫。

社交距離

劇組人員盡量保持2公尺以上之社交距離。

衛生保健

1. 勤洗手（肥皂搓洗20秒或是使用洗手液）。
2. 每天收工前消毒各部門相關器材，並放入個別儲存設施內。為避免損壞，某些器材可能需要使用UV器材消毒。

個人防護裝備

工作時間內盡可能穿戴個人醫療口罩與護眼裝備等防護裝備。

保存紀錄

劇組需要記錄每天人員的進出狀況，以方便日後如需追蹤時有所資料。

清潔與消毒

1. 確定哪種消毒劑適用於特定的表面／物體／設備。這可能包括對某些可能被液體消毒劑損壞的電子設備進行紫外線消毒。
2. 確保適當的人員接受有關特定消毒劑使用的充分培訓。
3. 將特定的清潔任務分配給特定的人員，並確保這些人員已接受了適當的培訓。
4. 有關個人定期消毒個人設備和用品（如工具、對講機、手機等）的說明。
5. 評估出入口以確定是否可以限制個人動手打開門的要求。
6. 盡可能使用一次性布或紙巾。
7. 有關消毒可重複使用的布、海綿、拖把等的說明，或每次使用後都要清洗。
8. 安全處置清潔／消毒器具的規程。

場所衛生提示

1. 應在篩查場所、出入口以及整個工作場所提供洗手設施或洗手液（酒精含量在60％至90％之間）。
2. 如果沒有現成的洗手設施，應考慮使用便攜式洗手站。
3. 應對洗手間進行評估，以考慮識別和發布保持身體疏遠的最大可能。
4. 應考慮工作流程和日程安排，以使人們有足夠的時間酌情全天洗手與消毒。

5. 考慮在可行的情況下為工作場所聚會提供個人衛生與衛生用品（如個人大小的消毒劑、抹布等）。

個人衛生提示

在以下情況下用肥皂洗手至少20秒鐘或使用洗手液：
1. 進入工作場所時以及離開之前和之後再次休息。
2. 使用洗手間後。
3. 咳嗽、打噴嚏或使用紙巾後。
4. 與其他個人、表面、物品或設備互動後。
5. 在整個工作日內定期洗手。
6. 盡可能使用洗手液。
7. 咳嗽或打噴嚏後洗手。
8. 避免觸摸眼睛、鼻子、嘴和臉。

前製籌備期

劇組辦公室部分

- 劇組辦公室盡可能保持空氣流動與通風。
- 辦公室內每日全面性早中晚三次消毒作業。
- 盡量減少使用共享辦公設備，如影印機、電腦滑鼠、鍵盤；如不可避免情況下需使用，則應在使用後進行載體與個人手部之清潔。
- 盡可能無紙化作業，如需印製文件或劇本，只能本人使

用，勿傳遞借用。

- 採購與支薪必須產生之憑證、發票等實體，請商討是否能讓報帳人利用掃描的方式統整，降低人與人之間物品傳遞接觸的機率。
- 報帳作業可討論如何使用線上作業進行。
- 進出辦公室均須測量體溫與消毒。
- 跨組會議盡量使用視訊方式進行，如需當面討論亦請遵循室內防疫準則。
- 全程配戴口罩。
- 座位依安全距離設置。
- 用餐保持1.5公尺社交距離，並且在用餐時減少交談。

各組別前製籌備部分

場景規劃

- 盡可能先行線上勘景。
- 開發場景時，務必配戴全套防疫用品，並盡可能了解該場地方接觸史。
- 盡量不要選擇人流多且難以控管之地點。
- 防疫衛生小組必須前往勘景，並規劃未來劇組人流與活動範圍。
- 前往實際地點勘景時盡量減少人員，並盡可能分批進入。
- 如在較狹小地點拍攝時，應考慮到如何分區作業並且保持社交距離。

選角過程

- 盡量利用線上試鏡或請試鏡者自錄影像的方式進行。
- 若需實際碰面試鏡，應在足夠大小的室內空間進行，並依規定拉開防疫安全距離，建議使用壓克力板隔開試鏡者與被試者，只留必須的人員在試鏡現場，例如導演、選角與試鏡者；其餘劇組人員可在不同空間以視訊方式進行。
- 全程配戴口罩。如有陪同試鏡者如經紀人或藝人保姆，必須在其他空間等待。

演員定裝

- 定裝時，務必減少現場人數，人員保持戴口罩與面罩。
- 化妝間一次只為一位演員進行定裝。
- 梳化刷具需獨立使用或建議演員自備。
- 演員定裝輪替時間，工具與環境皆需做清潔與消毒。
- 定裝現場分為二區，一區為定裝演員因無法配戴口罩與防護面罩，其他人員以工作項目分流進入A區進行調整且戴上面罩；另一區為等待區，尚未輪到的工作人員在此區待命。

美術道具

- 盡量以個人完成單項項目為主。
- 每人盡量配置自己的個人工具，若需向他人借用或使用共同工具，務必在使用前後進行消毒。
- 在陳設或製作布景時，每日皆需環境消毒，並於進入現場前消毒與測量體溫。
- 陳設與拆景時，亦要按規定進行衛生防疫所有步驟。

拍攝工作期

拍攝現場防疫原則

- 防疫衛生小組需規劃及場地單一進出動線。
- 每一個場景進出口須設置劇組QR code 掃碼實聯制，每人每次進入時均需量測體溫及消毒。
- 劇組各組人員每日進駐及撤離每個場景時都需執行環境消毒。
- 如器材無法使用清潔消毒藥水，則需使用紫外線殺菌設備進行消毒。
- **各個場景設立A、B、C三區**，各區域皆需隨時注意空氣流通，並控制其區域人數。

A區為攝影機與演員表演區域

- 演員演出時因無法佩戴防護用具，防疫模式需為最高規格，人數也須嚴格控制，進入此區的工作人員皆需配戴所有防護用品。
- A區人員也應減少進入其他區域的次數，減少與人群的接觸，建議需一週進行一次快篩檢測。

B區為等候區

- 當各組輪番調整完之後便進入此區等待或監看現場畫面。

- 現場畫面應討論是否能無線傳輸連結至各組盯場人員的手機或平板，避免以往為盯場而各組擠在監視螢幕前的情形。此區的快篩檢測需一週進行一次。

C區為劇組後場、梳化間及各組放置器材或道具等區域。

- 此區應設置在室內空間較大區域或空曠處，建議需一週進行一次快篩檢測。
- 演員梳化盡量以分流方式進行。
- 同時間演員的梳化人數不宜超過兩位，且需以壓克力板隔開演員彼此距離。
- 不聚餐，不慶功，勿探班，拍攝期間盡量勿有外部人員進入。

各組防疫注意事項

製片組──場地

- 設立ABC區之標示。
- 由於各組吃飯時均無法配戴口罩，因此必須彼此保持1.5至2公尺之社交距離。
- 防疫衛生小組需定時清潔公共區域。
- 外景時優先選擇有洗手設施的地方或提供充足的流動手衛生站。
- 外景拍攝期間應提供足夠的空間，以保持社交距離。
- 如果需要排隊，請在地板上標出2公尺的間隔。
- 設置戶外用餐區。
- 設置可供飲水及吸煙區域。

- 拍攝有人使用的室內空間，則應詢問使用者是否有COVID-19的跡象／症狀，並請使用者在所有演職員進入建築物之前撤離場地進行適當的清潔和消毒。

製片組——人員

- 防疫衛生小組應有專人在片場門口進行防疫控管。
- 盡可能分流放飯，或由製片組統一將食物送至各組用餐處。
- 外送人員將食物運送到現場，需先行掃描劇組QR Code。製片組統一由指定一位人員穿戴適當的個人防護裝備後進行接收。
- 接收外送之人員在收到後進行手部衛生清潔後，再將餐點送至各組。

製片組——物品器材

- 發放無線電前需清潔消毒物品與雙手。
- 無線電收回時亦需實行徹底清潔與消毒。
- 如果設備出現故障或需要更換時，僅能通過指定人員提出請求並更換。
- 拍攝時期發放的腳本與通告單等紙本文件，盡量改採電子作業方式，最小化地使用紙張。
- 若文件仍需印出，只能個人保管並使用勿傳遞借用，若有傳遞的情形，建議在傳遞後進行手部消毒。
- 交管棒使用前後均需清潔消毒。

製片組——食物

- 採買、準備及分發食物時務必清潔消毒雙手。
- 放置餐點的桌子也務必先行清潔。
- 餐點與小吃應採獨立包裝之方式提供給劇組人員。

- 避免共用餐具，餐具最好為單次使用獨立包裝。
- 避免使用或共享菜單或辣椒等調味品等物品，如有需要盡可能在通訊軟體內進行菜單點餐或下單。
- 鼓勵或指示劇組人員不要在公共區域吃飯。
- 各組分區用餐，盡量減少群聚及用餐時避免交談。
- 提供瓶裝水或帶腳踏泵或其他「非接觸」之感應控件。

製片組——演員管理

- 確切掌控每位演員在拍攝期間所參與的其他戲劇。
- 演員在等待的空檔時，皆完善佩戴防護用具直到正式拍攝前才拿下。
- 特約臨演的部分，可和經紀公司討論是否可用合作的方式舉辦快篩檢測，並鼓勵臨演進行快篩。
- 報名該天拍攝工作的特約演員及臨演，需提交一週內的快篩檢測結果及近期的體溫量測記錄。
- 拍攝前需請演員組或經紀人再三確認個人及同住家人的健康狀況。
- 所有演員（包括特約和臨演）都需要準備足夠社交距離的等待空間。
- 演員或工作人員中如有幼兒、長者與慢性病人為疫情的高風險族群，應列為重點觀測對象。
- 兒童演員休息區應與其他人分開。

製片組——交通

- 在進入車輛之前和之後洗手消毒。
- 所有乘用車中提供洗手液。
- 除非有適當屏障，否則指示乘客不要坐在駕駛員旁邊的前排乘客座位上。

- 在天氣允許的情況下，將車窗打開以利空氣流通。
- 限制乘客乘車時的進餐與飲水。
- 每輛車搭乘人數控制在一半左右，車內人員皆須配戴口罩並採取梅花座。
- 車輛的高接觸表面（例如方向盤、控制按鈕、安全帶、門把手、扶手）應至少每天清潔1至2次。
- 工作人員應在乘車期間以及任何返回，或後續交通期間乘坐同部車輛及相同座椅位置。

導演組

- 導演、副導及場記之個人用品請自行清潔消毒，並不傳遞共用。
- 正式拍攝之前，應配戴完整防疫用品再與演員進行排戲。
- 導演盡可能自行攜帶專屬耳機及導演鏡等個人用品。

攝影、燈光組

- 所有設備只能由負責該設備的指定組別成員處理。
- 建議攝影組人員不要共享套件，除非在使用之間經過適當的消毒。
- 如需他人共同合作架設器材，個人需穿戴防護設備（手套、口罩、面罩）並使用前後均要消毒清潔。
- 共用器材如無法以酒精消毒時，須以紫外線進行消毒。
- 需共用之監視器請先清潔消毒後再行給相關人員使用，收回時亦要清潔消毒。
- 每日清潔和消毒器材設備時，請戴上口罩和手套。

錄音組

- 各演員儘可能有其專屬麥克風，以免混用造成不必要之

接觸。

- 幫演員配戴麥克風時，務必配戴防護手套、面罩與口罩，並盡量請演員自行處理。
- 於幫演員配戴麥克風前後，工作人員均應自我消毒清潔。
- 收回麥克風時需要先行以紫外線殺菌後才可將器材收入。

場務組

- 戶外拍攝時請提供足夠的遮蔽設施如帳篷，使演員和工作人員可保持社交距離。
- 與他人共同合作架設器材，個人需穿戴防護設備（手套、口罩、面罩）並使用前後均要消毒清潔。

造型組

- 梳化現場需每天進場及撤場時均須消毒清潔。
- 梳化現場盡可能設立二區及動線，一區為演員化妝區，一區為等候區。
- 髮型與化妝區域需各自保持1.5公尺距離。
- 因演員梳化期間即無法佩戴口罩與防護面罩，梳化間人數需控制，其餘人員勿進入此區。
- 位於演員化妝區之工作人員，盡可能少移動以減少人員接觸。
- 近距離接觸的演員和工作人員必須全程佩戴口罩和面罩。
- 梳化組人員在為演員化妝前後應洗手或消毒雙手。
- 梳化組人員在為演員化妝後需消毒所有表面、椅子。
- 梳化組人員與演員接觸可達手臂部位，故需洗淨至

肘部。

- 梳化組人員避免穿著能遮蓋手腕的衣服或珠寶。
- 梳化組人員為演員化完妝後需更換手套。
- 避免在演員之間共享妝容。
- 為每位演員提供單次使用的椅套。
- 一人梳化完成後各個妝髮用具皆需消毒後再輪替下一位使用。盡可能演員一人一套妝髮用品，但預算執行上需評估。
- 為每位演員準備其專屬的耗材（如化妝品、塗抹器、刷子、髮夾等），並將這些耗材存儲在單獨的標記袋子中。
- 盯場人員應被分配留在現場待命，以避免在現場內外來回移動。

服裝組

- 定期對衣櫃物品進行消毒，例如每次使用之前（後）以及存放之前（後）。
- 酌情實施隔離期或消毒協議，用於從外部來源收到的衣櫃物品。
- 為演員單獨包裝服裝。
- 為特技演員提供單獨的衣櫃間。
- 臨演服裝盡量以個人攜帶為主，並由他個人自行取用收納。
- 若使用劇組提供的服裝，需妥善清洗與消毒。
- 每日工作結束後也需要進行工具全面消毒作業。

美術組

- 美術組現場需每天進場及撤場時均須消毒清潔。
- 道具傳遞給演員之前務必先消毒，並配戴完整防疫用品再進行轉交。
- 演員拍攝完畢後，該場道具也需清洗與消毒再進行存放。
- 避免使用道具或允許演員使用個人物品，例如將他們的智慧型手機作為道具。
- 考慮讓演員在鏡頭拍攝之間拿著他們自己的道具。

其他注意事項

從業人員如有對工作場所之安全衛生防護相關規定及工作者權益保障之相關疑慮，可透過手機或市話直接撥打1955免付費專線尋求協助。

有關嚴重特殊傳染性肺炎相關資訊、最新公告、防護宣導等，可參閱衛生福利部疾病管制署全球資訊網）https://www.cdc.gov.tw），或撥打免付費防疫專線1922（或 0800-001922）洽詢。

誌謝

- 中華民國電影事業發展基金會
- 中華民國電影導演協會
- 台北市電影戲劇業職業工會翻譯：王建豐、顏卉婕、林書宇、拍手 Clappin、段存馨、連奕琦、陳瑋柔、黃薇

潔、臺台、裴佶緯、蔡旻翰、賴坤猷、謝智惠（依姓氏筆畫排序）

● 卓雨青整理自Ontario Section 21 Health and Safety Committee COVID-19 Guidance Document released, June 24, 2020（https://www.filmsafety.ca/covid-19-guidance-document-released/）之資料

Chapter **II**

關於製片

電影製作時間表與關鍵點

期程	關鍵點
前製期 Pre-Production	策劃
	簽訂意向書、備忘錄
	版權購買合約
	合拍協議
	編劇協議
	導演協議
	主演及主創團隊協議
	部門主管與工作人員協議
	產品、廣告置入協議
	電影主管機關申請備案
拍攝期 Production	場地、設備租賃協議
	特技製作服務協議
	音樂創作協議
	後期製作服務協議

期程	關鍵點
後製期 Post-Production	片花製作協議
	行銷服務協議
	電影公播許可
發行期 Distribution	發行協議
	電視、網站放映權許可協議

🎥拍片順利五大訣

順利殺青的基本條件是什麼？

這裡討論的不是要教大家怎麼拍攝，而是要跟各位說在片場中該注意的事，尤其是常被我們遺忘的小事。就因在低預算的案子執行中，特別容易忽略了演員與工作人員的福利，而一心只想把影片拍好，結果卻因為忽略了細節，導致影片拍攝過程怎麼都做不好而讓人抱怨連連，相對的這將影響整個劇組的團隊士氣。

禮貌與尊重

不管是你現在的、過去的或未來的劇組，不管是各部門指導級工作人員或是助理們，記得絕對要肯定劇組團隊所有人的表現。當然身為劇組核心幹部的我們，絕對得花心思去了熟悉自己劇組的工作人員，雖然有時劇組編制很大，但切記一定要尊重每一位工作人員，即使是個剛出道的小助理或還是在校的實習生都要心存感謝。而且不管你是什麼職務，在拍攝過程中如果出了問題，切記一定要馬上道歉。不管你是誰，就因為你

懂得禮貌，團隊的每個人都會肯定你做事的態度，而對你有所肯定與尊重，而你自然會更賣力的投入工作，所以這種工作氛圍絕對是可以營造出來的，職場倫理與階級一定會有，但絕對不要用上對下的壓制來領導統御。

民以食為天

　　不管是拍電影、連續劇或廣告影片，工作時即使再輕鬆，劇組伙食吃得不好是會馬上反映在每位工作人員的臉上與工作態度上。我過去曾經參與的劇組，其中有些片場，放飯時有熱騰騰又多種飯菜、飲料可供選擇，甚至能因應天候溫度而更換菜色、飯麵甚至涼麵、冷飲，更也不乏一堆點心不限時的供應來補充工作人員體力；當然也有同樣飯菜無限輪迴吃了一個月甚至以上，甚至作者在國外拍片時曾碰過摳門的幕後老闆，所有的執行費用都在幕後老闆身上，讓執行製片每天跟他報告多少人吃幾個便當才能請領多少錢，所有工作人員在40度高溫下只吃個小小的東南亞飯包，連杯湯或飲料都沒有，原因是幕後老闆說他的導演老婆都沒喝飲料了，大家要喝飲料自己去買。所以我必須說餐飲這部分絕對超重要，看來好像跟拍片士氣與進度沒關係，但其實是超有效的士氣來源。尤其當在趕拍片進度時，沒辦法讓大家有充裕的時間好好休息，那就只能靠吃這個餐飲選項來彌補對工作人員的愧疚了，這一點的預算與用心千萬不能吝嗇與便宜行事。

提升參與感

　　監製、製片人與導演等層級的核心人員，都知道要如何將自己對於電影的想法付諸實現，但助理和其他的工作人員呢？他們可能無法看穿整個大局，就像在現場的工作人員，一定不懂導演為什麼要這麼拍是一樣的道理。所以就一個指令一個動作的一直執行，或許就是因為這樣才讓他們覺得無聊無趣，在片場好像都是在等來等去而不知為何而等。就因為如此，所以你必須要提升他們的參與感，讓他們了解你跟對這部片的熱情，也讓他們了解整部片沒有他們是不行的，如此才能讓他們期待拍出的效果；甚至你也願意聽取他們的意見，如此一來，他們才能感受到自己在團隊中的重要性與使命感，有了共同的目標，整個劇組的氛圍自然會提升起來。遇到需要大場面或大調度的工程時，適度的把事情拆解分組分頭處理，適度的要求與壓力，能讓每個人都發揮最大的能耐，而不是光靠執行製片和副導的大聲嚷叫，整個劇組動起來才是真的有效率。

進度與節奏

　　除非你有著豐厚的預算與時間來製作，可以一天只拍幾顆鏡頭，就只為了等待更好的時機來拍攝，否則最好自己對時間必須要有所絕對掌控。你必須記得當你覺得累的時候，其他工作人員絕對都比你還要累，進度偶爾延遲的話還好，常發生就需要立即檢討，到底是哪個環節花了最多的時間，是攝影架機器？還是打燈？或是周邊狀況處理不定？尤其當碰到沒有控管

好進度，在時間壓力下將會導致有場次或鏡頭漏拍，或是有拍完的場次拍不好導致又要重拍或補拍，這樣只會讓大家越來越力不從心，開始懷疑到底是誰或是哪一組出的錯，進而產生劇組裡的分裂，尤其是導演的決策錯誤所導致的話，會讓整個劇組對導演的觀感有所瓦解，對於導演的不信任會是整個劇組最大的致命傷。

每當劇組喊收工可以回家休息時，別忘了技術人員得花時間整理燈材、攝影組、收音組、場記、DIT還得處理影像素材、過檔、充電等等，這些都是你在控管拍攝進度時所需顧慮到的。超時要切記絕對是非不得已，而不要當成拍片的常態。如果超時在所難免，你必須盡早讓團隊有心理準備，這是絕非得已的決定並且清楚的告知，然後「懇請」大家幫忙而非硬邦邦的「要求」。既然加了班，切記要提供充足的食物能量，例如咖啡或提神飲料。掌控拍片的進度與拍攝時的節奏非常重要，不管是導演、副導或是執行製片絕對要切記。

獎勵與驚喜

拍攝期如果一拉長，絕對會碰到劇組人員有人生日。記得再怎麼趕著拍戲一定要辦個慶生會，即使是時間短短小小的唱個生日歌之類的，會讓整個劇組有個團結向心的時候。殺青結束後也絕對要吃個殺青酒甚至續攤唱歌之類的，把所有拍片時的一切不愉快及感恩都在殺青酒中把手言歡。當然如果開拍前最好可以設計個好看有片名的工作T恤，讓大家對整個片子與劇組有所榮譽及歸屬感，更能因此集結大家的團隊士氣，但也要記得一個人不能只發一件，畢竟衣服還是

需要換洗。當然這些事做不做或許跟拍片不會有什麼直接影響，但我認為這是做人的學問與態度，這也關係著別人下一次還願不願意替你做事的意願，即使合作期間有一些小小的不愉快，這也是你結緣的機會，畢竟在劇組裡的人際關係，走得長遠是最重要的。

殺青的由來與意義

「殺青」一詞源於先秦時代。那時，書大都用竹簡（稱「簡」）、木簡（稱「牘」）製成。先在簡和牘上刻字，接著在它們一邊打孔，然後用絲繩或牛皮帶編聯起來，形成了形狀像「冊」字的書，又因為竹竿的表面有一層竹青，含有油水成份而不易刻字，且竹容易被蟲蛀，所以古人就想出了火烤的辦法，把竹簡放到火上炙烤，經過火烤處理的竹簡刻字方便且防蟲蛀，所以火烤是竹簡製作的重要工序。當時人們把這個工序叫做「殺青」，也叫「汗青」、「汗簡」。「殺青」一詞就是這樣來的。

到了秦朝有了筆，於是簡牘上的字可以不用刀刻而用筆寫了。那時候，人們寫文章常常用毛筆把初稿寫在竹青上因為竹青光滑，要修改只須揩去就行了，初稿改定後，就削去竹青，把定稿寫在竹白上。這一道手續也叫「殺青」。**「殺青」意味著定稿，所以後來人們就把定稿稱為「殺青」。而衍伸到電影產業裡，「殺青」代表著拍攝階段結束，即將邁入後製階段。**而「殺青酒」則是設桌擺席宴請所有劇組工作人員與演員，感謝他們拍攝期間的辛勞，有時也會一杯泯恩仇，將所有工作上

不愉快的衝突加以化解，畢竟圈子很小，以後大家都還有合作機會。

🎥製片箱管理與分類

　　為什麼製片箱需要分類？通常劇組都會把該用到的東西放進大塑膠箱內，大箱子搬運容易，但當你要找個小東西時就得要翻箱倒櫃，因此必須要有系統性的把所有拍片時可能會用到的東西，分門別類用小箱子集合起來，往後要找東西時，可看箱子側面的標示來尋找，這樣會比較節省時間。以下是我依獨立製片劇組規模較小時，建議應該要準備的製片箱分類，當然以下分類不是絕對，必須依劇情類型及劇組規模來加以增減。

文具類：

　　粗細油性筆、紙筆、3M無痕貼布膠帶、釘書機、釘書針、大小型美工刀
　　註：可用於礦泉水瓶書寫、釘整本的劇本等等用途。

飲食類：

　　筷子、湯匙、碗、紙杯、吸管、攪拌棒、糖包
　　註：可讓演員或工作人員使用。

工具箱：

剪刀、刀片、刮刀、鐵釘、鋼釘、塑膠鎚、鐵鎚、活動鈑手、六角鈑手、套筒鈑手、鋸子、各式鉗子、十字起子、一字起子、螺絲釘、老虎鉗，門擋器、噴燈、氣罐、熱熔槍與膠條、電鑽與鑽頭、釘槍、氣泡布、砂紙

　　註：可讓製片組或美術道具組使用。

急救箱：

棉花棒、眼藥水、繃帶、紗布、藥水、創傷藥膏、耳溫槍、凡士林、鏡子、口罩、酒精

　　註：可在藥局購買整個急救箱，但記得開拍前要確認裡面
　　　　藥品。

測量工具：

捲尺、皮尺、紅外線測距器、水平儀

　　註：可讓攝影組測量攝影機與演員距離時使用。

隨身衛生：

防蚊液、剪刀、指甲剪、針線包

　　註：記得防蚊液有噴身體跟噴環境兩種，不能拿噴環境的
　　　　來噴身體，切記。

擦拭清潔類：

抹布、衛生紙、面紙、吸水紙、去漬油、貼紙去除劑、WD-40噴劑、消光劑、穩潔、碧麗珠、白博士、愛地潔、拖把、水桶、掃把、畚箕

註：可讓美術道具組或製片組使用。

廢棄物：

中大型垃圾袋、紙袋、塑膠袋、廚餘桶

註：可讓製片組在拍攝現場做垃圾分類。

導演需求：

大聲公、大陽傘、煙筒、導演椅

註：原本是場務組準備的東西，到了現場看導演在哪裡，就得馬上架陽傘跟椅子。

雨具：

輕便雨衣、雨傘

註：記得多買一些輕便雨衣，如下雨第一個要包覆保護的是攝影相關器材。

膠帶類：

大力膠、封口膠、紙膠帶、透明膠帶、絕緣膠帶、泡綿膠、雙面膠

註：不同地點不同功能使用不同膠帶，但千萬別讓膠帶在撤場時很難處理。

噴膠類：

3M強力噴膠、普通噴膠

註：美術組使用，一般來說都使用弱黏性的噴膠為主，記得注意噴膠出口不能對著人來噴，要在戶外空氣流通處使用，或是自製個噴膠箱。

動力電器類：

乾電池、手電筒、延長線、輪座、Dimer、一對多插座、三轉二插座、熨斗、小發電機

註：給製片組、攝影組、燈光組、收音組使用。

手套類：

皮手套、商品手套、橡膠手套、工作手套

註：記得不同職務要戴不同的手套，尤其是燈光組需要絕緣隔熱手套。

繩子類：

釣魚線、童軍繩、鐵絲、麻繩、束線帶、卡哩卡哩
註：美術道具組使用。

夾子類：

木夾、麻將夾、鱷魚夾
註：給美術道具及燈光組使用。

移動類：

A字梯、推車
註：給燈光組、美術道具組使用。

管制類：

交管棒、哨子、無線電、反光背心
註：給製片組使用。

燈光類：

大力膠、色溫紙、紙筒、燈泡、Key布、黑布、木製夾
子、燈光調節器、美工刀、三孔轉二孔插頭、大力夾或鱷魚

夾、高壓空氣罐、延長線、黑布

　　註：給燈光組使用。

衣物類：

　　毛巾、浴巾、拖鞋

　　註：如劇情需求需要演員下水，記得要帶毛巾、浴巾讓他
　　　　們出水後馬上包裹。

開鏡類：

　　毛筆、紅紙、香爐、香灰、香、紅包袋、金紙、紅布、供
品盤子、大型打火機、噴燈

　　註：記得開鏡紅紙要多寫兩張，以免在戶外開鏡時被風
　　　　吹破。

飲料類：

　　熱水壺、咖啡機、茶包、紙杯、冰桶

　　註：給所有工作人員使用。

🎥劇組的職位與職掌

　　劇組是個因應拍攝一部影片而整合各種不同專業領域的集合體，每個專業環節都非常重要。如果劇組人員不知道自己的職掌，那就等於不知道自己該在什麼時間點該做什麼事了。由於當下太多產品、宣傳都依賴動態影像，導致台灣許多非電影或廣電的影視群科系，為了吸引學生就讀而紛紛開設影片拍攝的課程，但實際授課師資確實有劇組或業界拍攝經驗的又有多少呢？這將導致學生學到的幾乎都是老師自己「認為」的拍片專業，而非「真正」的專業。

　　因此，本章節特別為各位整理了以好萊塢為準的劇情片劇組職務職掌解釋，讓各位先知道到底有哪些職務。接下來再以台灣劇情片劇組為例，來做實質上的職掌內容介紹，讓各位在看完之後可以明瞭什麼職務該做什麼事情。甚至最後章節是告訴讀者，影片最後字幕的排序到底是什麼？這樣才真正學到知其然而知所以然。

好萊塢職位剖析

製片組Production Unit

出品Present

　　在美國，出品部分通常只會秀出公司法人。在中國，除了

會秀「出品」之外，有些還會秀出「出品人」（Presenter），也就是老闆名字；而在台灣，通常都只會秀出「出品公司」。

監製Executive Producer

這是在好萊塢有著眾多類型的製片人之一。Executive Producer的正確翻譯是「行政製片」，而並非「執行製片」。

「行政製片」是制定影片製作發行戰略的管理層人員，所以發行或製片方的主管往往在片中得到這個頭銜，而他們並不一定參與影片拍攝。

同時，這個頭銜還會給那些沒有參與影片拍攝，但在資金或其他方面給予影片極大幫助的人，做為禮貌性的報答。

製片Producer

如果說導演是一部電影的靈魂，那製片要算是一部電影的**親生爹娘了。好萊塢的製片被形容是第一位進劇組，也是最後一位離開的**。顯然製片在一部電影裡所扮演的角色有多重要。

製片完全控制電影拍攝的資金，是整個電影製作團隊的主管者，也是將一部電影從無到有成功完成的做到者。製片負責除了導演需要負責的藝術創作部分的其他所有部分，最主要的是資金的籌措。在獨立製片制度中，導演往往就是電影的制片；但在製片廠製片制度中，製片往往是製片方指定的此電影項目的總負責人。

聯合製片Co-Producer

這是在好萊塢有著眾多類型的製片人之一。指的是協助製片人負責影片特定一部分進行製片的製片人，但好萊塢製片的

職位界定是比較模糊的。一部電影中有多個「製片」但他們不一定都是「聯合製片」。

　　「聯合製片」更多意義上是給那些在一個特定領域中進行製片的「製片」。或者也可以是製片的手下工作優異，而賦予此名號作為獎勵；也或者是製片的友人幫助製片在某個部分進行協助的人。

執行製片Line Producer

　　這是在好萊塢有著眾多類型的製片人之一。中文最正確的職位稱為「執行製片」。注意這才是真正意義上的「執行」製片，區別於先前所提之Executive Producer，即「行政製片」。Line這個詞緣由早期拍攝時「On The Line」的那個人，即負責每條拍攝流水線的人。

　　在好萊塢，Line Producer聽命於「製片」負責製作預算，並確保每日拍攝按照預算計畫執行。Line Producer同時還是那個上下溝通的重要製片人，聯繫上級主管和下級工作人員事務的人。**原始的名字稱作Below-The-Line Producer，之後簡稱為Line Producer**，負責管理實際影片製作中的事項，通常不參與創意上的決策，他負責每天影片拍攝時的狀態以及開銷，確定影片不會超過預算，也負責解決每天在劇組遇到的突發狀況。

　　一個Line Producer同時期只能工作於一部電影的拍攝。以好萊塢制度而言，「Line Producer」有時會與「UPM製片主任」（Unit Production Manager）工作雷同但不一定，參看UPM。部分執行製片人隸屬於**美國製片人公會（PGA）**而UPM完全隸屬於**導演工會（DGA）**。

　　Line Producer在拍攝過程時必須時時思考到的兩個重

要要素，也就是「重點場景」（Set-Piece）和「賺錢鏡頭」（Money-Shot）。所謂的Set-Piece可能是一場畫面感十足的汽車追逐或大場面打鬥的戲，這樣的場面必須要讓人印象深刻的方式來營造，當遇到高難度的Set-Piece就需要有詳細的分鏡腳本，並進行可能高達數個月的前置作業、流程規劃以及試拍的工作。Set-Piece可以有效提高整部片的產值，而且通常會放在預告片中，吸引觀眾週末花錢進戲院。

製片經理Production Manager

這個職位有時會和「執行製片」（Line Producer）重疊。但在大型製作廠中，他們的工作有所分工。製片經理（好萊塢主要的製片經理被稱為Unit Production Manager）更像是執行製片人的更具體的執行者。

製片經理直接向Line Producer報告，直接負責監管拍攝資金、雇傭工作人員、審核開銷，保證所有部門在預算內進行製作。類似整個團隊經理的職務。

這裡還需要注意「製片經理」和「UPM」的區別。嚴格說來，製片經理Production Manager和UPM Unit Production Manager是同樣的職位，只不過是好萊塢歷史上的一些小糾葛。

過去在好萊塢還是舊片場制度時，有個製片經理管理整個片場劇組，但一個片場中往往有多個劇組同時進行拍攝，每個劇組都有其自己的「製片經理」，所以被稱為Unit Production Manager，可翻譯成「劇組製片經理」會更好一些吧，以至於他們後來永遠也沒丟掉Unit這個頭銜。不過如果非得區別他們的話，UPM是主要製片經理，而PM，更多是第二組的製片經理，協助第一組的UPM進行輔助工作。

最後要注意的是，UPM是只有美國好萊塢才有的特殊職位，並且隸屬於**美國導演工會（Director Guild of America，DGA）**。

製作協管Production Coordinator

協調拍攝製作所需的一切瑣事，如購買設備、為工作人員聯繫住宿等，以確保正式拍攝正常無誤，是所有Production Assistant的主管。

生活製片Craft Service

在好萊塢，生活製片的主要工作是提供工作人員伙食，同時還負責打理片場，如清理地板等清潔服務。

製片祕書Production Secretary

協調各單位與製片間的電話聯絡工作。

製片助理Production Assistant

負責製片組內大小事之執行，通常在製片組裡還是會細分出負責不同事項的製片助理。

製片會計Production Accountant

監督劇組所有開銷與核實。當劇組組織大分工細時，就必須有效管理如何請領核實等細節與流程。

勘景導演Location Director

指的是負責管理所有拍攝場地事務的人。他的職責除了尋

找、聯繫、確定場地，還包括管理場地的使用，製作場地使用計畫等任務。一般情況，場地管理會把具體任務交給「執行場景管理」（Assistant Location Manager）來做。

執行場景管理Assistant Location Manager

執行勘景導演所交付的任務，在拍攝現場負責溝通協調所有場景事宜。

選角導演Casting Director

選角導演負責組織角色選拔試演（Audition），協助導演挑選演員，選角導演必須有著大量的演員資料庫和廣泛的演藝經紀公司的人脈。而且還需要負責演員的勞務合約和演出費用的談判。一個好的選角導演能給導演帶來他想要的最好的演員。

編劇Screenwriter

即撰寫劇本的人，在影片字幕中被寫作「Written by」。專業的編劇絕對要用專業的格式來寫。

公關組Publicity unit

公關Publicist

負責宣傳、安排報紙、電視、雜誌與所有媒體訪問導演及明星，以及對外發布有關電影製作的新聞。

發稿文宣Press officer

負責撰寫關於電影在宣傳之宣傳發稿執行。

劇照攝影Still Photographer

依劇組現場燈光與劇情同步拍攝相關劇照,做為未來宣傳使用。

花絮側拍Behind the Scenes

依照劇組行銷策略及重要場次進行現場拍攝,以及幕後工作人員、彩排等部分之拍攝,甚至對導演、演員進行訪談,但建議不要在片場進行演員訪談,以免讓演員分心而不入戲。

導演組Director Unit

導演Director

狹義上的導演負責指導表演和鏡頭設計;廣義上的導演要負責電影拍攝的所有藝術創作部分。導演從前製期就得開始工作,從演員、攝影、美術場景等部分都要一一核實,做好每個環節的工作。

第二組導演Second Unit Director

第二組導演並非「副導演」。在好萊塢,往往有一些場景是為了節省時間需要同時拍攝,或者是一些空鏡頭、道具鏡頭,或一些群眾演員的鏡頭等一般是一個主要場景拍攝結束後的一些輔助鏡頭。

這些鏡頭並不需要導演親自拍攝,這時,導演信賴的一位

可以勝任輔助導演工作的人，則負責導演這些輔助場景的戲，而導演就可以繼續進行下一場的主要拍攝。這樣的人即為第二組導演。當然有第二組導演時，絕對還存在第二組攝影指導（Second Unit Director of Photography）及相關技術人員。

第一助導1st Assistant Director

第一副導演。他是導演具體工作的執行人。他主要負責片場的正常運行，以及確保拍攝按照拍攝計畫執行，並製作每日的通告單（Call Sheet）。

他是拍攝前喊「全場安靜」的那個人，也是經常由於催促各個工種，而吃力不討好的人。他一般是導演組的主管，有時會替導演喊「Action」。

第二助導2nd Assistant Director

擔任第一助導與攝影組、電工組之間的協調工作。

第二副導演，有時被稱為「助理導演」，或僅僅「副導演」。他負責所有與導演工作有關的資訊、報告。他還負責催場、提醒演員、安排演員或文替，並進行拍攝前的準備工作。他還需要記錄所有工種的工作時間表，協助第一副導演的工作，負責整理所有有關文檔。

第三助導3th Assistant Director

擔任導演及行政人員間的傳達工作。

對白員Dialogue Coach

為演員提詞，擔任不在鏡頭內的角色與演員對話。

場記／劇本監製Script Supervisor

在華人劇組，劇本監製的部分工作被稱為**「場記」**。在好萊塢，劇本監製的職責是追蹤記錄劇本中有多少部分已被拍攝；監督場景內的所有布景道具的位置、角色的位置、演員視線和運動軸線正確，確保影片不會穿幫或不連戲，以及記錄場記。

這裡所言的場記和攝影報告不同，雖然劇本監製的「場記表」和攝影助理的「攝影報告」有很多相同的部分，但劇本監製的場記表更加詳細，不僅記錄包括攝影參數還有導演對所拍攝的鏡頭的意見，或攝影指導的意見還包括這顆鏡頭的質量評估，而攝影報告更多的是記錄拍攝時攝影機的各種參數。

攝影組Photography Unit

攝影指導Director of Photography

核心職位之一，簡稱DP，在歐洲簡稱DoP。當一個電影攝影師（Cinematographer）在一部電影中指導整個電影攝制團隊（主要是攝影部門還包括燈光部門、機械部門、藝術部門，有時甚至製片部門等等）來拍攝出導演想要的鏡頭影像，故被稱為攝影指導。

攝影指導被認為是電影拍攝階段最困難的職位，他不僅需要指揮整個團隊頂住來自多方面的壓力，還需要了解所有技術因素並同時進行藝術創作。見電影攝影師（Cinematographer）。

電影攝影師Cinematographer

這是一個非常廣義的職稱，更像是一個職業的稱呼而並非

職位。指的是有著電影級別拍攝專業的攝影師。與他對應的是Videographer（錄影師）和Photographer（平面攝影師）。

電影攝影師是對布光、攝影機、構圖、電影拍攝技術了如指掌的藝術創作者。他們是那個真正意義上將劇本文字轉化為圖像的人。

一個片場中可能攝影助理、攝影機操作員、膠片安裝員他們都會稱為電影攝影師，但是攝影部門的那個主管一般被稱為「攝影指導」（Director of Photography）。

「攝影指導」和「電影攝影師」這兩個詞在好萊塢一般通用，還有一種另一種說法，即如果「攝影指導」在一部電影中僅僅擔任自己的工作，而不兼職操作攝影機，他們會被稱為「攝影指導」，而如果擔任操作員等工作，會被稱為「電影攝影師」。但無論如何，字幕上永遠會賦予「攝影指導」的名號。

攝影機操作員Camera Operator

指的是操作攝影機的攝影師。攝影機操作員有時被翻譯成「攝影師」，要注意他和「攝影指導」（Director of Photography）的區別是「攝影機操作員」是位只操作攝影機的工作人員。他不對影片布光或構圖等進行藝術性創作，且他聽從攝影指導的指令只進行正確的攝影機操作。

所以，攝影機操作員要非常熟悉攝影機的控制設備。這個職位經常會被攝影指導同時擔任，有時也被導演擔任。

第一攝影助理1st Assistant Camera／跟焦員Focus Puller

分為1st Assistant Camera，第一攝影助理，簡稱1st AC；

和2nd Assistant Camera，第二攝影助理，簡稱2nd AC。

第一攝影助理是在拍攝中，主要負責跟焦的工作，所以在歐洲，他又被稱為**跟焦員（Focus Puller）**。不過跟焦員有可能是單獨的另外一個人，但第一攝影助理是一台攝影機的全權負責人，他是無論多大規模拍攝中決不可或缺的。

第二攝影助理2nd Assistant Camera

第二攝影助理是協助第一攝影助理打理攝影機的人。在拍攝中他主要負責進行**「打板」（Slating）**即在拍攝前舉著場記板的人；填寫和整理攝影報告（Camera Report，在國內有時被稱為場記，大同小異）以及為演員的走位做記號。

在拍攝前，第二攝影助理還需負責攝影機的安置（包括組裝，換鏡頭，清理維護等等一系列工作），管理和維護他所負責的這台攝影機的所有狀況，運輸時保證攝影機的安全。同時，他也是負責所有關於攝影機的文稿工作。第二攝影助理有時還會有助理，他們被稱為「2nd 2nd Assistant Camera」。

膠片安裝員Camera Loader

指的是在使用膠片攝影機拍攝時，安裝膠卷的工作人員。使用膠片拍攝時，1000英呎的35mm膠片只能拍攝10分鐘左右的素材，所以需要一位專門的工作人員來完成這項工作。膠片安裝員要有效的在「暗袋」進行膠片安裝，並對使用過的膠片做記錄和標記使用中的膠片。他負責填寫膠捲盒資訊（Meg ID）。在數位時代，這個工種被數位影像技師（DIT）取代。

數位影像技師Digital Imaging Technician（DIT）

　　一般都會稱其簡稱「DIT」。數位影像技師是數位時代的Camera Loader，不過要做的事情要遠比Loader做的多。DIT的主要工作是協助攝影師來保證數位攝影機正常工作，輸出正確的圖像格式、參數（比如gamma，color space，raw setting等技術參數），保證影像輸出的質量、得到攝影指導想要的畫面風格，以及管理拍攝素材。

　　DIT與電腦行業中的電腦技師一樣。他需要對數位攝影機的技術操作瞭如指掌。由他進行攝影機設置和調試工作。他需要負責保證拍攝下來的素材被正確的輸出，並且有條理的管理和儲存已拍攝的數位素材，且還負責所有的儲存媒介。

器械總監Key Grip

　　聽命於攝影指導。負責指揮器械團隊安裝、調校、操作使用各種拍攝輔助器械和體力活，並且協助燈光完成對各種布光的塑形，一般與攝影指導和燈光師一同完成工作。

器械工Grip

　　器械部門的工作人員，負責安裝、調校、操作使用各種拍攝輔助器械，同時還負責各種體力活，但必須注意和Swing Gang（場工）的區別。

攝影車操作員Dolly Operator

　　負責操作攝影車，但要記得攝影車與推車不同。

攝影移動車工Dolly Grip

負責攝影機位於無動力的推車。

場記板操作員Clapper Boy／Clapper-Loader

負責打板的工作人員,這個工作一般由第二攝影助理擔任。

三軸穩定器操作員Steadicam Operator

即操作穩定器或三軸的攝影師。

燈光組Lighting Unit

燈光師Gaffer

燈光部門的主管。負責電影拍攝的布光方面。聽命與「攝影指導」指揮整個燈光部門進行燈光的安置,調試,打光等工作。不僅如此,他還需要對燈光的藝術設計負責,並製作布光圖。他一般會和器械師／器械總監(Key Grip)一同合作。

燈光工Lighting Technician

燈光部門的技術人員。聽命於燈光師對片場進行布光、操作燈具、安置燈具、遮光等相關工作。

燈光助理Best Boy

在好萊塢,燈光師或燈光導演、燈光總監(Gaffer)和機械師或器械師(Key Grip)的副職位,都被稱為「Best Boy」。而且包括女性也被稱為此,所以沒有「Best Girl」這一說。他們是燈光師和機械師工作的執行者,指揮燈光、電工

和器械、場工進行布光和拍攝器械的安裝。

電工Electrician

燈光部門職位之一，暱稱為Juicer或Spark。針對各種電氣設備、用電配置均有操作實務的專業人員，一般此種專業需要有合格的相關證照方可擔任。

場務組Stage Unit

場務領班Key Grip

拍攝現場的場務領班，以好萊塢的製作標準，一個場務領班通常擁有五至十位助手。

運輸總管Transportation Captain

管理所有運輸車輛和司機。運輸總管自己並不駕駛，主要負責管理運輸部門來保證拍攝的順利進行。

運輸協管Transportation Coordinator

管理司機的人員，聽命於運輸總管。是運輸協調部門的執行者。管理司機和拍攝時需要的運輸車輛。

司機Driver

顧名思義，駕駛製片所需的各種車輛的人。注意，與影片拍攝中的汽車司機不同，拍攝中的司機被稱為Stunt Driver，即「特技司機」。

醫務Set Medic

即在片場負責醫務服務的專業工作人員。

整備員Wrangler

坦白說，這是個廣義詞彙，中文中沒有特定的詞與之對應。指對某些物件進行照顧，控制和維護的人。如Animal Wrangler，即動物管理員；又如Generator Wrangler，即發電機整備員。這些人大都是這項領域的專業人員。

音效組Sound Unit

整合混音師Re-recording Mixer

一般來說，一部電影的音響部門由三大部分——混錄對白、混錄音樂、混錄聲效和擬音。而整合混音師是將這三路混音最終和電影畫面混錄在一起的錄音師。

音樂監製Music Supervisor

主管的職責是定位、保護和監督音樂相關人才。他們在所涉及的錄製音樂的權利持有者與他們聘請的項目主管之間進行聯絡。並在嚴格的預算限制下滿足項目總監和製片的需求。

收音師Sound Mixer

指的是在拍攝片場，負責錄製各路音軌的工作人員。但在早期錄音設備無法很多軌的年代，收音師就必須還要負責在現場直接混音。

錄音師Production Recordist

拍攝時在現場調整各個角色麥克風音量並錄下對話。

麥克風操作員Boom Operator

負責操作吊杆式麥克風及將無線電麥克風藏於演員身上。指的是錄音部門裡舉話筒進行收音的工作人員。

聲效控制員Third Man

負責安置其他麥克風，鋪設音效電纜、控制環境音。

音響設計Sound Designer

電影音軌的總設計師，注意這裡音響指的是電影中的所有可聽元素，在好萊塢被稱為（Soundtrack），包括對白，音樂和音效。

作曲Composer

創作電影音樂的音樂人，通常被賦予為MUSIC BY的稱號。

指揮Conductor

指揮電影音樂演奏的指揮者。

音效剪輯Sound Effects Editor

負責製作現場收音和既有罐頭音效所沒有的音效。

擬音師Foley Artist

指的是那些在工作室裡，用各種稀奇古怪的玩意來模擬我

們常見或未曾聽過的聲音藝術家。

擬音錄音師Foley Recordist

在錄音室將擬音師所創作出來的聲音錄製的人。

美術組Set Unit

美術指導Production Designer

美術負責你在鏡頭中能看到的所有事物的視覺化呈現。如場景的設計，演員的服飾和化妝。美術是電影畫面好壞與否的重要因素，他管理「美術部」、「服飾部」和「化妝部」三大部門。

藝術指導Art Director

監督和管理片場所有美術部門工作人員，包括設計、建築、製作的所有工種進行有效的工作。藝術總監聽命與「美術指導」（Production Designer），注意不要將二者混淆。

陳設指導Set Director

具有室內設計之專長，負責根據拍攝需要而調整陳設，並監督找尋道具的人員。美術部門工作人員，置景師的工作是負責監督指導所有道具和場景的正確裝飾和布置。

布景設計Set Designer

在拍攝現場擺設道具，將美術（Production Designer）的藝術概念設計出來以符合電影拍攝的設計人員。聽命於「藝術

指導」（Art Director）。

布景師Lead Man

負責管理記錄場景中大小道具的工作人員。

布景工Set Dresser

美術部門工作人員，聽命於「置景師」或「置景工長」（Lead man），負責對場景道具和布景的正確擺放和製作並進行維護和保養，一般和場工（Swing Gang）一起工作。

場工Swing Gang

即那些搭建、組裝、拆卸、搬運場景建材的技術人員，說白了就是搭場子的工人，必須注意和「布景工」（Set Dresser）的區別。

道具師Property Master

製作、購買、管理拍攝道具的人，是道具部門的總管。

道具助理Property Assistant

維護與打理拍攝道具的人。他還負責將道具放在應有的地方來做管理。

布局師Layout Artist

主要負責對演員走位，攝影機運動進行安排和布置的工作，不管這是實拍還是動畫。

服裝組Costume Unit

服裝總監Costume Supervisor

服裝部門的管理者。他來進行所有服飾的準確性和可用性，確保所有服飾準備得當，同時還負責所有跟服裝的有關事務。

服裝設計Costume Designer

負責電影中所有的戲服設計與製作。

服飾總監Wardrobe Supervisor

服飾部門總管，管理整個拍攝所需要的所有戲服，聽命於「服裝設計師」（Costume Designer）。

服裝管理Costumer

又被稱為Wardrobe，指的是整備及管理各種戲服的人，因為服裝組不可能把所有的戲服都帶到拍攝現場，因此服裝組有屬於自己的服裝場次表，依照服裝場次表來管理服裝，並且需要在現場打理演員身穿的戲服保證不會出錯而不連戲。

化妝Make-up Supervisor

指的是指導製作各種化妝所需要的所有配件，完成人物的試裝和造型。拍攝中負責保持人物造型的連續性，準確描畫人物隨年齡、環境、情緒的變化產生的不同形象。

髮型師Hairstylist

依照定裝設定而給演員打理髮型的人。

服裝Dresser

一般協助服飾總監來給演員穿戴服飾。

特效化妝師Special Makeup Artist

指的是一類專門進行特效化妝的化妝師。如能使用矽膠乳膠創造人造皮膚等一類效果。區別於普通化妝師（Makeup Artist）。

演員組Actor Unit

演員Talent

好萊塢對「演員」的另一稱謂，更普通，更口語化。（不需要再去區別男女，即actor和actress。）

臨時演員Extra

那些被當成背景的演員們。通常都是製作單位開設條件給專門找臨時演員的經紀公司，再由他們找人過來拍攝現場。

身替Body Double

注意這個和「替身」是兩碼事。身替是指在拍攝中，需要拍攝演員的某些身體部位，但也許演員的這個部位或者使用這個部位的能力不能滿足導演的要求，而需要一個能符合要求演

員的身體部位，這位演員就叫做身替。

舉個例子，劇情需要讓一位演員去演大廚師，但他的手可能無法達到大廚師的手俐落，或是因合約關係無法讓演員親自切菜，所以需要雇傭一位真正的大廚師來專門「演」他的手。

光替Stand-In

替身之一，指的是與正式演員體型相仿來幫助進行攝影，做為進行布光彩排的替身。在電影拍攝中，往往需要演員站在鏡頭前或燈光下，幫助攝影師構圖，布光和攝影機運動彩排。

製片方會雇傭一些身形或長相與演員接近的替身來完成這些工作。（所以叫Stand-in，站在那兒），不過Stand-in並不一定僅僅是讀腳本這個工作。

特技演員Stunt Performer

指在片中演一些危險動作的演員。注意與特技替身的區別，特技替身是代替演員，需要讓觀眾認為替身即是演員，而特技演員是那些表演特技的演員，如火焰中的活屍。

特技替身Stunt Double

指替代主要演員去演危險動作的演員。有時演員的特技替身和光替是同一個人，且必須注意和身替的區別。

後期Post-Production

後期製作總監Post-Production Supervisor

相對於後製導演，後製總監的工作是監督整個後期流程。

他更像一個後期部門的總管理者，而後製導演更像是執行者。

「後製總監」主要聽命於「製片人」，對所有後期製作部門（剪輯、聲音、調色、特效、素材處理等部門）進行監製。有時被稱為Production Supervisor，即製作監製。注意，他和我們一般所提的職位「監製」略有不同。監製主要工作為聽命於總製片人監督整個拍攝前期後期的順利進行。

後期製作導演Post-Production Coordinator

這裡雖然英文是Coordinator，但是國內會翻譯成「導演」更為貼切。後製導演的負責協調後期製作的所有方方面面。包括確保整個後期工作流程的有序進行（從剪輯到特效）；確保後期各部門的技術環節銜接無誤；製作後期計畫並協調後期錄音，管理後期部門，負責所有後期相關文案。最後還需要負責最終成片的封裝事務。

特效總監Special Effects Supervisor

首先說明的是，這裡的「特效」（Special Effects）指的是拍攝中使用的物理特效，如特效化妝，煙火，模型等。而電腦運算的3D特效等一類後期特效，被稱為「視覺特效」（Visual Effects）。特效總監，即監督並指導拍攝時使用的一切特效，有時被稱為Special Effects Coordinator。

剪輯Editor

在影片製作上是屬於核心職位之一。把拍攝好的素材剪輯成片的人。

助理剪輯Assistant Editor

助理剪輯是剪輯組除了主剪輯師之外的所有其他協助剪輯的工作人員。一般做一些輔助剪輯師的工作，比如給剪輯片段命名、整理、編號，進行一部分初剪等等的輔助工作。

調光師Colorist

後製剪輯定剪確認後，對素材進行校色及調色的影像處理人員。

台灣劇組職務剖析

製片組

出品Present

在台灣，出品部分只會秀出公司法人或是「出品人」（Presenter）名字。

監製Executive Producer

台灣的監製通常會找拍過片子的導演或製片來擔任，負責的是影片在資金、時間、演員、工作人員整合時的整體建議。

製片Producer

通常台灣的製片是統籌整部電影的靈魂人物，對於團隊裡各組別的人事資源都相當優渥，也是把整個劇組建立起來的核心人物。

執行製片Line Producer

通常台灣的「**執行製片**」就是在拍攝現場負責全部指揮調度的主管，**一般都尊稱為「製片」，但實際上就是「執行製片」**。除了確保每天拍攝按照預算計畫執行外，還要負責處理臨時突發狀況。手下將會有生活製片、交通製片及助理、實習生。

製作協管Production Coordinator

協調拍攝製作所需的一切瑣事，如購買設備、為工作人員聯繫住宿等，以確保正式拍攝正常無誤。是所有Production Assistant的主管。

生活製片Craft Service

生活製片的主要工作是提供工作人員伙食、飲料、點心，甚至野外拍片要準備的防蚊液、大太陽下拍片的防曬噴劑等等都需要準備，當然還負責打理片場，清理地板等清潔服務。

製片助理Production Assistant

將製片組裡生活製片與交通製片分配下來的大小事負責執行。

製片會計Production Accountant

監督劇組開銷與定時跟各組進行核銷。

外聯Location Director

如果劇組裡有外聯這職位，一般來說指的是負責尋找場景

的人。他的職責就是尋找、聯繫、確定場地，等場地敲定下來後，管理場地使用的任務就交給執行製片來做。

選角指導Casting Director

選角指導負責組織角色選拔試演（Audition），協助導演挑選演員，選角導演必須有著大量的演員資料庫和廣泛的演藝經紀公司的人脈，而且還需要負責演員的勞務合約和演出費用的談判。一個好的選角導演能給導演帶來他想要的最好的演員。

編劇Screenwriter

即撰寫劇本的人，在影片字幕中被寫作「Written by」。在台灣有某些導演與編劇是同一人，但如果導演有想法而請別人代為將故事寫成劇本，就不應該把自己名字也寫在編劇欄上，因為你講的是故事，編劇是把故事寫成劇本的人。

公關組Publicity Unit

劇照攝影Still Photographer

依拍攝現場燈光與近乎相同的鏡位同步拍攝劇照，做為未來宣傳使用，千萬別不專業地在拍攝完畢後要求演員再演一次給劇照師拍，也千萬不要在拍攝時發出快門聲。

花絮側拍Behind the Scenes

依照劇組行銷策略及重要場次進行現場拍攝，以及幕後工作人員、彩排等部分之拍攝，甚至對導演、演員進行訪談，但建議不要在片場進行演員訪談，以免讓演員分心而不入戲。

導演組Director Unit

導演Director

　　狹義上的導演負責指導表演和設計鏡頭；廣義上的導演要負責電影拍攝的所有藝術創作部分。導演從前製期就得開始工作，從演員、攝影、美術場景等部分都要一一核實，做好每個環節的工作。

第一助導1st Assistant Director

　　第一副導演，他是導演具體工作的執行人。他主要負責片場的正常運行，以及確保拍攝按照拍攝計畫執行，並製作每日的**通告單（Call Sheet）**。

　　他是拍攝前喊「全場安靜」的那個人，也是經常由於催促各個工種，而吃力不討好的人。他一般是導演組的主管，有時會替導演喊「Action」。

　　現在有許多片子在中國或台灣的劇組會稱為「**執行導演**」，但在正規美式劇組裡是不會有「執行導演」這號人物，因為「導演」本身就已經在「執行」了，為何還要一位「執行導演」呢？除非那「導演」不會「導戲」，純粹就為了「導演」這個頭銜，所以「執行導演」又是一個虛擬以訛傳訛的說法了。

第二助導2nd Assistant Director

　　擔任第一助導與攝影組與其他組別之間的協調工作。

　　第二副導演，在國內有時被稱為「助理導演」或「副導

演」。他負責所有與導演工作有關的資訊與報告。他還負責催場、提醒演員、安排演員或光替，並進行拍攝前的準備工作。他還需要記錄所有工種的工作時間表，協助第一副導演的工作，負責整理所有有關文檔。

場記Script Supervisor

在華人劇組，劇本監製的部分工作被稱為「場記」。劇本監製的職責是跟蹤記錄劇本中有多少部分已被拍攝；監督場景內的所有布景道具的位置、角色的位置、演員視線和運動軸線正確，確保不會穿幫以及記錄場記。

攝影組Photography Unit

攝影指導Director of Photography

核心職位之一，簡稱DP或DoP。當一個電影攝影師（cinematographer）在一部電影中指導整個電影攝製團隊，來拍攝出導演想要的鏡頭影像，他被稱為「攝影指導」。

電影攝影師Cinematographer

「電影攝影師」是對布光、攝影機、構圖、電影拍攝技術了如指掌的藝術創作者，他們是那個真正意義上將劇本文字轉化為圖像的人。

如果攝影指導在一部電影中僅僅擔任自己的工作，而不兼職操作攝影機，他們會被稱為「攝影指導」。而如果擔任操作員等工作，會被稱為「電影攝影師」。但無論如何，字幕上永遠會賦予「攝影指導」的名號。

第一攝影助理1st Assistant Camera／跟焦員Focus Puller

在拍攝中，他主要負責跟焦的工作，他是無論多大規模拍攝中決不可或缺的職務，跟焦員也可叫跟焦手，但現在又無故地被稱為「跟焦師」，實在是膨脹職稱。

第二攝影助理2nd Assistant Camera

在拍攝中他主要負責進行「打板」（Slating），即在拍攝前舉著場記板的人，並且需要填寫和整理攝影報告。

數位影像技師Digital Imaging Technician （DIT）

一般都會稱其簡稱「DIT」。DIT的主要工作是協助攝影師來保證數位攝影機正常工作，輸出正確的圖像格式、參數（比如gamma，color space，raw setting等技術參數），保證影像輸出的質量、得到攝影指導想要的畫面風格，以及管理拍攝素材，及負責所有的儲存媒介與檔案後送。在台灣只有正規的劇組才會聘請一位「DIT」來專門管理檔案，但一般劇組都因預算藉口而找助理級人員作此職務，這絕非正途與專業。

器械總監Key Grip

聽命於攝影指導。負責指揮器械團隊安裝、調校、操作使用各種拍攝輔助器械和體力活，並且協助燈光完成對各種布光的塑形。一般與攝影指導和燈光師一同完成工作。如大型搖臂、攝影車等大型攝影輔助器材。

器械工Grip

器械部門的工作人員，負責安裝、調校、操作使用各種拍

攝輔助器械，同時還負責各種體力活。注意和Swing Gang（場工）的區別。

攝影移動車工Dolly Grip

負責攝影機推車，通常都是攝影三助或二助擔任。

場記板操作員Clapper Boy／Clapper-Loader

負責打板的工作人員，這個工作一般由第二攝影助理擔任。

三軸穩定器操作員Steadicam Operator

在台灣一般都由攝影師親自穿上裝備拍攝。但要注意當導演喊cut之後，助理們要馬上幫攝影師把攝影機卸下來讓攝影師休息。

燈光組Lighting Unit

燈光師Gaffer

燈光部門的主管。負責電影拍攝的布光方面。聽命與攝影指導指揮整個燈光部門進行燈光的安置、調試與打光等工作。不僅如此，他還需要對燈光的藝術設計負責，並製作布光圖。他一般和場務組一同合作。

燈光助理Best Boy

燈光部門的技術人員。聽命於燈光師對片場進行布光、操作燈具、安置燈具、遮光等相關工作。

電工Electrician

　　燈光部門職位之一。針對各種電氣設備的專業人員。電工需要有「電工執照」，而台灣劇組如一般便宜行事，都會讓場務或燈光車司機來幫忙此職務，絕非正途。

場務組Stage Unit

場務領班Set Coordinator

　　拍攝現場的場務領班，負責攝影及燈光周邊所需機具架設及卸除，需要大量體力與勞動。

交通製片Transportation Captain

　　管理所有運輸車輛和司機。運輸總管自己並不駕駛，管理調度司機和拍攝時需要的運輸來保證拍攝的順利進行，在台灣只有大規模或制度完善的劇組才會有此職務。

司機Driver

　　通常台灣的劇組都用助理級人員擔任司機，如預算較充裕的劇組才會聘請專門的司機。但建議還是需要有只負責開車的司機來開車，因為助理們在片場裡一定是很忙的，收工再負責開車的話，會因超時工作而造成危險。

音效組Sound Unit

收音師Sound Mixer

　　指的是在拍攝片場，負責錄製各路音軌的工作人員。但在

早期錄音設備無法很多軌的年代，收音師就必須還要負責在現場直接混音。

錄音師Production Recordist

拍攝時在現場調整各個角色麥克風音量並錄下對話。

麥克風操作員Boom Operator

負責操作吊杆式麥克風及將無線電麥克風藏於演員身上，指的是錄音部門裡舉麥克風進行收音的工作人員。

美術組Set Unit

美術指導Production Designer

負責在鏡頭中能看到的所有事物的視覺化呈現，尤其是場景的設計。

美術Art Designer

泛指劇組中所有場景美術的陳設執行、租賃、租借道具等事宜，完全聽命於美術指導。如果劇組大一些則會安排兩組美術人員，一組在拍攝現場待命及收尾，另外一組在下一個場景搭建、擺設。

服裝組Costume Unit

造形指導Costume Supervisor

屬於服裝、梳妝、化妝的統籌管理者。由他來進行所有服

飾的準確性和可用性，甚至設計服裝或尋求服裝廠商贊助或參
與，確保所有服飾準備得當，同時還負責所有跟梳妝、化妝、
服裝、服裝管理的有關事務。

化妝Make-up Supervisor

指的是指導製作各種化妝所需要的所有配件，完成人物的
試裝和造型。拍攝中負責保持人物造型的連續性，準確描畫人
物隨年齡、環境、情緒的變化產生的不同形象。

髮型師Hairstylist

根據定裝時的資料給演員打理髮型的人。

服裝Dresser

一般協助服飾師來給演員穿戴服飾。

服裝管理Costumer

指的是整備及管理各種戲服的人，因為服裝組不可能把所
有的戲服都帶到拍攝現場，因此服裝組有屬於自己的服裝場次
表，依照服裝場次表來管理服裝，並且需要在現場打理演員身
穿的戲服保證不會出錯。

特效化妝師Special Makeup Artist

指的是一類專門進行特效化妝的化妝師，但不一定每部片
都需要，如能使用矽膠乳膠創造人造皮膚等一類效果。區別於
普通化妝師（Makeup Artist）

演員組Actor Unit

演員Talent

好萊塢對「演員」的另一稱謂，更普通且更口語化。（不需要去區別男女，即actor和actress。）

臨時演員Extra

在台灣稱為「臨時演員」但在中國稱為「群眾演員」，就是那些被當成背景的演員們。通常都是製作單位開設條件給專門找臨時演員的經紀公司，再由他們找人過來拍攝現場。但有時台灣劇組沒有發臨時演員通告，而請工作人員上場當臨時演員，但這絕非正途，原因在於即使是臨時演員也都有其角色存在的意義與任務。

身替Body Double

注意這個和「替身」是兩碼事。身替是指在拍攝中，需要拍攝演員的某些身體部位，但也許演員的這個部位或者使用這個部位的能力不能滿足導演的要求，而需要一個能符合要求演員的身體部位，這位演員就叫做「身替」。

舉個例子，劇情需要讓一位演員去演大廚師，但他的手可能無法達到大廚師的手俐落，所以需要雇傭一位真正的大廚師來專門「演」他的手。

光替Stand-In

替身之一，指的是與正式演員體型相仿來幫助進行攝影，

做為進行布光彩排的替身。在電影拍攝中，往往需要演員站在鏡頭前或燈光下幫助攝影師構圖，布光和攝影機運動彩排。製片方會雇傭一些身形或長相與演員接近的替身來完成這些工作。

特技演員Stunt Performer

指在片中演一些危險動作的演員。注意與特技替身的區別，特技替身是代替演員，需要讓觀眾認為替身即是演員，而特技演員是那些表演特技的演員，如火焰中的活屍。

特技替身Stunt Double

指替代主要演員去演危險動作的演員。有時演員的特技替身和光替是同一個人，切記注意和身替的區別。

後期Post-Production

後期製作導演Post-Production Coordinator

這裡雖然英文是Coordinator，但是國內會翻譯成「導演」更為貼切。後製導演的負責協調後期製作的所有方方面面。包括確保整個後期工作流程的有序進行（從剪輯到特效）；確保後期各部門的技術環節銜接無誤；製作後期計畫並協調後期錄音，管理後期部門，負責所有後期相關文案，最後還需要負責最終成片的封裝事務。

剪輯Editor

在影片製作上是屬於核心職位之一，把拍攝好的素材剪輯成成片的人。

助理剪輯Assistant Editor

助理剪輯是剪輯組除了主剪輯師之外的所有其他協助剪輯的工作人員，一般做一些輔助剪輯師的工作。比如給剪輯片段命名、整理、編號，進行一部分初剪等等的輔助工作。

調光師Colorist

後製剪輯定剪確認後，對素材進行校色及調色的影像處理人員。

音響設計Sound Designer

電影音軌的總設計師，注意這裡音響指的是電影中的所有可聽元素，在好萊塢被稱為（Soundtrack），包括對白、音樂和音效。

作曲Composer

創作電影音樂的音樂人，通常被賦予為MUSIC BY的稱號。

音效剪輯Sound Effects Editor

負責製作現場收音和既有罐頭音效所沒有的音效。

擬音師Foley Artist

指的是那些在工作室裡，用各種稀奇古怪的玩意來模擬我們常見聲音或是未曾聽過的聲音的藝術家們。例如遠古時期恐龍的叫聲。

擬音錄音師Foley recordist

在錄音室將擬音師所創作出來的聲音錄製的人。

🎥劇組執行細節

每部片子的拍攝都會有前製期、拍攝期與後製期三個階段。而每個組別進組時間一定會有時間差，不會同時進組，為什麼呢？因為有些組別太早進組也是沒事，而有些組別在拍攝階段後也會沒事。比如說攝影組、燈光組、收音組、場務組、梳化組等組別拍完片就沒事了，相反地，後製剪輯人員就不用這麼早進組。雖說不用這麼早進組，但還是有某些部分要先行釐清責任，比如說檔案格式、硬碟規格等等。

也因為拍片有三個時期，所以在這章節裡，我們把同一個組別職位的工作，分成三個階段來說明，這樣比較能夠讓你了解什麼職務在什麼階段要做什麼事。

製片Producer

	對內	對外
前製階段	1. 給導演建議	1. 尋求挹注資金 2. 撮合劇組各組指導級人員 3. 處理協調演員合約問題 4. 處理協調場地租借問題 5. 處理協調燈光租借問題 6. 處理協調器材租借問題
拍攝階段	無任務	無任務
後製階段	與導演至後製單位	安排發行事宜

執行製片Line Producer

	對內	對外
前製階段	1. 計算製作預算 2. 建立工作人員資料 3. 建立保險名單 4. 撰寫會議記錄 5. 聯絡各組開會事宜 6. 確認各組進度與需協助之細項 7. 彙整服裝、道具、美術等其他組別明細 8. 與工作人員敲合約細節 9. 聯絡製片、導演、攝影師、燈光、美術、收音進行複勘確認 10. 全劇組進行技術讀本	無任務
拍攝階段	1. 掌握拍攝現場所有狀況及臨時狀況處理 2. 各組別發放無線電（須登記）	無任務
後製階段	無任務	無任務

場地經理／外聯Location Director / Location Manager

	對內	對外
前製階段	1. 與導演溝通所需場景 2. 將導演提出的場景尋找拍照給導演確認	1. 依照劇情需要尋找適合場地 2. 與場地洽談合作及使用方式
拍攝階段	在現場處理突發事件	聯絡突發事件
後製階段	無任務	無任務

生活製片Craft Service

	對內	對外
前製階段	1. 向工作人員收集個人資料以供保險使用 2. 準備開鏡拜拜之用品、供品、紅紗布、桌子、香爐、噴燈 3. 找人撰寫開鏡大吉之紅紙（需準備備份） 4. 前製會議時購買便當及場地清潔 5. 全劇組進行技術讀本	1. 洽詢保險單位 2. 接洽詢問所有餐飲店資料及合作方式 3. 影印劇本給劇組工作人員（如有年紀大的演員或組員，請適當地放大字體後影印，以方便閱讀）
拍攝階段	1. 用餐完畢後大聲請大家準備開工 2. 跟副導拿通告單檔案 3. 每餐前列表詢問每個人餐飲需求（要不要吃、葷素） 4. 處理用餐完畢後的廚餘垃圾 5. 餐點到位後擺設及標示菜色 6. 到新場景後立即告知演員休息及化妝位置 7. 待攝影機及燈光完成後將演員帶至現場給副導	聯絡便當餐飲到位時間
後製階段	無任務	無任務

交通製片Trans Captain

	對內	對外
前製階段	1. 向各組工作人員詢問該組需要車種，以利租賃。 2. 安排劇組所有人員搭乘之車輛	詢問租賃公司租車價格

	對內	對外
拍攝階段	1. 安排劇組人員搭乘車輛之時間、地點 2. 接送演員至現場 3. 定時與製片會計結算油錢、停車費等相關款項	處理車輛突發狀況
後製階段	安排相關人員車輛前往後製單位	聯絡車輛租賃公司

製作協管Production Coordinator

	對內	對外
前製階段	安排工作人員及演員、經紀人、保母之住宿分配	1. 聯繫住宿 2. 購買各組所需之耗材 3. 處理有關單位公文收送事宜
拍攝階段	1. 處理有關單位公文收送事宜 建立房號名單 2. 處理有關單位公文收送事宜 分發住宿房號 3. 處理有關單位公文收送事宜 統一收送工作人員送洗衣服	1. 處理有關單位公文收送事宜 確認及處理住宿相關問題 2. 處理有關單位公文收送事宜 處理工作人員之送洗衣服
後製階段	無任務	無任務

製片組Production Unit

	對內	對外
前製階段	1. 處理有關單位公文收送事宜 列印劇本給所有工作人員 2. 全劇組進行技術讀本	1. 處理有關單位公文收送事宜 勘景時同步收集周邊餐飲店面之資訊、電話及服務時間 2. 列印裝訂劇本（先確定有無要印製字體放大版給有老花眼的劇組人員與演員使用）

	對內	對外
拍攝階段	1. 列印通告單給各組每個人 2. 到新場景後立即架設分類垃圾袋 3. 換場時立即復原場地並清潔 4. 工作人員、演員等器材保管 5. 拍攝現場擋車擋人指揮交通	拍攝時擋車、擋人之警戒維護
後製階段	無任務	無任務

製片會計Production Accountant

	對內	對外
前製階段	設計請款流程與表單	1. 與演員經紀人敲合約細節 2. 與租賃廠商敲付款方式
拍攝階段	與各組約定時間結帳一次（如一週）	針對演員、器材租賃等大筆款項進行結帳
後製階段	繼續與工作人員結算	繼續與對外廠商結帳

勘景導演Location Director

	對內	對外
前製階段	1. 拍照給導演看 2. 與導演及相關劇組人員進行勘景	1. 先行勘查、聯絡、協調場景 2. 聯絡場地複勘景時間
拍攝階段	現場移交給執行製片管理場地	處理場地臨時狀況
後製階段	無任務	無任務

選角指導Casting Director

	對內	對外
前製階段	1. 針對劇本需要進行演員試鏡，提供並建議給導演選擇 2. 需製作試鏡資料表，含身高體重服衣尺寸等資料 3. 所有試鏡資料需交付服裝組 4. 全劇組進行技術讀本	1. 聯絡經紀公司與未有經紀約的演員前來試鏡 2. 需提前給前來試鏡的演員幾場戲的劇本 3. 需請各演員先行提出無法拍攝之日期，以利排大表
拍攝階段	作為聯繫演員或經紀人的窗口	與各演員經紀人保持良好聯絡關係
後製階段	無任務	無任務

演員管理Casting

	對內	對外
前製階段	無任務	聯絡演員經紀公司，詢問演員身材尺寸及個人資料之資訊
拍攝階段	1. 作為演員與保姆及各部門間的聯絡人 2. 在現場處理演員想要的生活事宜	無任務
後製階段	無任務	無任務

劇照攝影Still Photographer

	對內	對外
前製階段	1. 如果需要拍攝定裝照 2. 全劇組進行技術讀本	拍攝開鏡典禮或開拍記者會
拍攝階段	依照劇本重要場次進行劇照拍攝（須依正片拍攝鏡位同步拍攝）	無任務
後製階段	無任務	無任務

幕後花絮Behind The Scenes

	對內	對外
前製階段	1. 陪同勘景時開始進行拍攝 2. 全劇組進行技術讀本 3. 勘景時可跟著去拍些幕後花絮使用	詢問相關放映單位檔案格式與大小有何規範與限制
拍攝階段	1. 拍攝各組準備工作 2. 拍攝演員準備工作 3. 拍攝各組工作細節 4. 拍攝重大器材調度	無任務
後製階段	1. 拍攝導演、演員等人之訪談 2. 剪輯花絮影片 3. 透過製片向編曲者索取影片音樂	無任務

導演Director

	對內	對外
前製階段	1. 將編劇劇本化為拍攝腳本 2. 以重要性將腳本做分類 3. 註記每場戲的重點為何 4. 與攝影指導討論影片調性 5. 思考拍攝調性 6. 確認場景 7. 確認演員 8. 確認服裝 9. 與演員溝通角色	無任務
拍攝階段	1. 確認每場戲要的感覺、調性與節奏 2. 與攝影師、美術指導討論鏡位與道具擺設 3. 與演員溝通、指導	無任務
後製階段	後製剪接	無任務

第一助導1st Assistant Director

	對內	對外
前製階段	1. 行政表格製作：包括順場表（拉大表）、分場表、拍攝進度表等表格 2. 場景準備工作：勘景注意事項、各組需求與溝通 3. 演員準備工作：試鏡、試戲、確認檔期、演員訓練等 4. 道具準備工作：確認道具、溝通協調、驗收道具、美術、陳設 5. 造型準備工作：確認需求、溝通協調、定妝、服裝、特殊需求 6. 各部門橫向聯繫溝通 7. 讀本討論個性細節	無任務
拍攝階段	**拍攝前** 1. 與製片組責任劃分，口令說明、換場與放飯 2. 製作通告單 3. 畫面內與畫面外之場面調度 4. 至新場景時與導演確認攝影機位置 5. 由監視器看道具陳設、構圖與燈光會不會穿 6. 場景、演員、道具、服裝檢查 7. 演員化妝後請製片組將演員帶至現場 8. 與演員溝通台詞、走位概述與服裝確認 9. 拍攝前請製片組準備擋車擋人	無任務

	對內	對外
	拍攝期	無任務
	1. 表演先決拍攝以排戲、修訂、下機位、試戲、修光、正式拍攝	
	2. 攝影先決以下機位、排戲、修訂、試戲、修光、正式拍攝	
	3. 導演喊卡之後,請製片組放車	
	4. 導演喊卡之後,請梳化補妝、道具復原	
	5. 導演說O.K.後,喊換場或換鏡位	
	6. 與製片組確認三天通告表後,由製片組發送	
	7. 與導演計劃每日拍攝進度	
	8. 依據導演指示,為每個鏡頭做拍攝前準備,並掌握演員、監督安全設施及維持拍片的士氣	
	9. 負責與臨時演員溝通,並調度臨演場景	
後製階段	無任務	無任務

場記Script Supervisor

	對內	對外
前製階段	1. 將場記表、日誌表設計出來給導演看合不合適	無任務
	2. 全劇組進行技術讀本	
拍攝階段	1. 每一cut拍攝前後都要拍照	無任務
	2. 記錄Time Code或檔案名稱	
	3. 撰寫拍攝日誌	
	4. 確認道具與演員位置,如位置不對,請道具、美術回復原位	
	5. 需要與攝影組核對每日拍攝檔案數量及編號	
後製階段	無任務	無任務

數位影像技師Digital Imaging Technician （DIT）

	對內	對外
前製階段	1. 與劇組討論儲存格式與欲購買之硬碟規格 2. 與攝影組了解拍攝器材與拍攝規格	1. 與後製單位討論儲存格式與欲使用之硬碟規格 2. 與後製單位溝通拍攝規格
拍攝階段	1. 每日收工後向攝影組、收音組收取檔案 2. 每日存取與備份檔案	與後製單位溝通好幾天送一次檔案
後製階段	無任務	無任務

攝影組Photography Unit

	對內	對外
前製階段	1. 協同勘景並與導演討論鏡位 2. 與導演討論影片調性與風格 3. 討論攝影器材清單與預算 4. 技術讀本 5. 選擇鏡頭試拍給導演看鏡頭發色	協調攝影器材租賃
拍攝階段	1. 依照導演需求架設鏡位 2. 依照導演需求運鏡	無任務
後製階段	建議後製調光	無任務

燈光組Lighting Unit

	對內	對外
前製階段	1. 協同勘景 2. 討論燈光器材清單與預算 3. 技術讀本	1. 購買燈光相關耗材 2. 向燈光公司租賃所需燈光

	對內	對外
拍攝階段	1. 依照劇情需要打燈 2. 與攝影、場務、收音等部門協調燈位 3. 保養燈具器材	無任務
後製階段	無任務	無任務

收音組Sound Unit

	對內	對外
前製階段	1. 協同勘景 2. 列出使用器材 3. 預估使用電池量 4. 注意環境噪音、可變因素噪音、不可變因素噪音及回音 5. 與服裝組確認演員服裝材質 6. 如有音樂戲或演員演唱，需討論是否先行進錄音室錄音 7. 全劇組進行技術讀本	購買收音相關耗材，如貼布、電池
拍攝階段	1. 幫演員別麥克風 2. 下戲後幫演員關麥克風 3. 收音 4. 注意演員台詞情緒是否到位 5. 注意演員台詞是否有重疊 6. 整理錄音檔檔案	無任務
後製階段	無任務	無任務

美術組Set Unit

	對內	對外
前製階段	1. 協同勘景 2. 列出耗材、租賃與購買清單 3. 製作道具 4. 全劇組進行技術讀本	尋求劇組道具借貸或租賃資源

	對內	對外
拍攝階段	1. 場景布置 2. 擺設道具 3. 幫演員道具復原 4. 擺設前後都需拍照 5. 管理道具 6. 演員出鏡後立即由道具接手	歸還租賃或商借之道具
後製階段	無任務	無任務

服裝組Costume Unit

	對內	對外
前製階段	1. 依劇情需要為演員定妝 2. 拍照存檔確認各場次之定妝 3. 依劇情需要協助演員挑選戲服 4. 定裝拍照（全身、局部特寫） 5. 除定裝照外，需帶多套衣服至現場準備臨時挑選 6. 整理好各場次定裝表格，交給副導、化妝等相關人員 7. 將每個演員、場景之服裝裝袋保存 8. 全劇組進行技術讀本	尋求適合劇情需要之服裝公司贊助
拍攝階段	1. 依各場景做好服裝管理、適時清洗、熨燙演員服裝 2. 拍攝前依各場景需要為演員化妝 3. 拍攝時要離演員最近，準備喊卡時隨時幫演員補妝	收送清洗贊助商之衣物
後製階段	無任務	1. 歸還贊助商之衣物 2. 歸還演員自備之衣服

場務組Set PA Unit

	對內	對外
前製階段	1. 與攝影組、燈光組確認拍攝時會用到哪些場務器材 2. 全劇組進行技術讀本	向場務器材公司確認劇組所要用的器材及使用時間點
拍攝階段	1. 到新場景立即架設大陽傘給導演跟攝影使用 2. 到新場景立即架設小高台給放置餐飲使用 3. 到新場景立即將導演椅放在導演位置 4. 換場時立即收大陽傘、小高台、導演椅 5. 依照攝影與燈光組所需進行高台、軌道、搖臂等機具架設	向場務器材公司租賃器材
後製階段	無任務	無任務

剪輯Editor

	對內	對外
前製階段	1. 確認所有拍攝器材機型及檔案格式 2. 確認檔案管理方式 3. 確認拍攝時如何後送剪接室	無任務
拍攝階段	1. 依照場記表將影片與聲音對同步 2. 將同一場戲先照劇本初剪	無任務
後製階段	1. 將大塊剪輯之影像做時間節奏上的細修 2. 確認是否有需要演員重新錄製聲音 3. 定剪後輸出給配樂處理聲音	無任務

Chapter III

關於劇本

坊間已有太多關於如何編劇的書籍，以及開班授課教導編劇，為何要特闢此單元呢？原因在於我在擔任影視科系畢製專題評審時發現，有太多學子在劇本創作部分就發生問題，不是憑空想像毫無邏輯，就是故事概念好但書寫方式有誤，導致身為影片藍圖的劇本無法真正表達原始概念，因而變成眼高手低之作，故特別撰寫本單元，從概念到實際撰寫時該注意的細節加以詳述，讓讀者可一步步進入劇本該有之情境與內容，以便未來導演在詮釋文字劇本時能有確切的文字意涵，進而拍攝出具有深層意義之影像。

劇本之前的為什麼

在寫劇本之前，你必須要對以下這些最基礎的觀念有所了解，因為觀念如果錯誤或扭曲，未來在拍攝落實時將會出許多不正確的想法與做法，而這些不正確的觀念將會徒增製作時的盲點、錯誤與困擾。

以下這些問題，你必須要認真思考其答案。

你為什麼要寫你想寫的題材？你想寫的故事對你有什麼意義？你知道你適合寫什麼類型的題材嗎？商業電影對於觀眾的第一層意義是什麼？什麼是電影的「二死三生」？美國電影與歐洲電影的敘事模式差別為何？好萊塢劇本用什麼寫？何謂 Hi/Low Concept？這些問題，你都得仔細思考，因為從這裡就可以抽絲剝繭看到你自己，到底對劇本寫作瞭解多少。

為什麼要認真思考以上的問題呢？因為一位編劇一輩子寫的劇本數量絕對有限，如果你對影片的題材不熱衷不喜歡，那就別浪費時間在不喜歡的題材上，畢竟做不喜歡的工作，你的熱情是不會持久的。你想寫的題材到底對你有什麼意義呢？是你自己對自己的救贖嗎？還是想藉由劇本來告訴什麼人什麼事呢？不管你的初衷是什麼，但都還要有所源頭。

另外，並不是編劇就能寫出任何類型的題材，比如說你不敢看鬼片，那你就永遠都寫不出鬼片的劇本，當然這先決條件，就是你必須先對「類型電影」有所認知，你才知道你感興趣的影片到底是什麼「類型」。接下來提到商業電影對觀眾的第一層意義，其實那就是你為什麼會進電影院看你喜歡的電

影的感覺。沒錯,進電影院就是「娛樂」,而你要寫的電影劇本,首先就必須要有「娛樂感」,因為沒有任何一個觀眾願意進電影院看你教條式的說教,對吧!

至於什麼是電影的「二死三生」?這是由20世紀30年代的**羅伯特・布列松**(Robert Bresson,1901-1999)所說的,他是位畫家,後來丟掉畫筆轉向電影創作。這句話是:「**我的影片在我的腦海裡誕生,但死在紙上。而我所用的活人與實物使它復活,但這些人和物在膠片上被殺掉。不過當他們排列成某種次序,放映到銀幕上,便重現生機。**」這句話的意思很簡短地道出電影創作的階段與意義。

至於劇本撰寫部分,在寫劇本之前我必須要先說劇本分為很多種,有電影劇本、電視劇本、舞台劇劇本、廣播劇劇本等等都有不同的格式,尤其是電影劇本來說,一般好萊塢都會使用軟體來撰寫劇本,常用的有Final Draft、Fade in跟Celtx三種軟體,但只有Fade in與Celtx有支援中文,且Celtx還能編輯分鏡圖。因為好萊塢對於電影產業是當成產業來經營,所以能持續發展出不同的軟體甚至app軟體來因應時代性的需求,這部分將會在後面有章節介紹。

四種戲劇類型

戲劇類型	劇本重點
廣播劇	著重對白、音效與音樂。
舞台劇	依照不同場地來現場演出。
電視劇	對白表現大於影像表現,因此畫面感較弱。
電影	影像表現大於對白演出,因此畫面感較強。

🎥了解電影類型

　　關於影片類型（Film Genre）與電影分類，電影類型也叫做「片種」，指的是基於電影的敘事元素和情感反應進行相似分類的電影類別區隔。而所謂「真正的類型電影」，是指好萊塢、美國電影協會公布類型表時，存在著將電影類型與類型電影混淆在一起的問題。因此「真正的類型電影」，是指剔除歷史各種類型表中那些類型性不強，而主要是題材和觀念差異的類型之後，所得到去有確定性的分類方法。當然電影起源至今也一百餘年歷史，隨著時代演進與媒材多元，對於類型部分會有所消長改變。以下就個別書籍對於類型電影的分類，以及美國電影學會資料庫、IMDb網路電影資料庫所做的分類，作一簡單列表，讓讀者在思考劇本發展前，可以先知道要寫的劇本是屬於哪一類型的影片。

書籍整理之類型電影

《電影》（2002）　作者：Vanoye, Frey & Leté

笑鬧片（Le burlesque）　　　　喜劇（La comeie）
西部片（Le western）　　　　　罪犯片（Le film criminel）
通俗情節劇（Le melodrame）　　紀錄片（Le documentaire）
奇幻類（Le fantastique）　　　　科幻片（Le science-fiction）
探險片和大場面影片（Films d'aventures et a grand spectacle）

實驗電影（Le cinema experimental）

動畫片（Le dessin anime）　　　　歌舞片（Le film musical）

《影視藝術欣賞》（2002）　作者：李彥春

1. 劇情片
 (1) 喜劇片
 (2) 驚險片（包括偵探片、探險片、間諜片、懸疑片、恐怖片、推理片、反特片、司法片、西部片、公路片、心理分析片等等）
 (3) 歷史傳記片
 (4) 科幻片
 (5) 兒童片
2. 技藝片：如歌舞片、武打片、槍戰片等
3. 紀錄片：紀錄片可分五類，共有時事報導片、文獻紀錄片、傳記紀錄片、風光旅遊片和戲曲片
4. 科教片
5. 美術片：動畫片、剪紙片、木偶片、摺紙片

《電影指南》（2001）　作者：廖金鳳

警匪犯罪（Gangster & Crime）　　恐怖驚悚片（Horror & Thriller）

歌舞音樂（Musical）　　　　　　文藝愛情（Romance）

動作冒險類（Action & Adventure）　喜劇（Comedy）

科幻（Sci-Fi）　　　　　　　　戰爭歷史（War & History）

台灣電影筆記網站將電影分為58類

宣傳影片（Propaganda）　　　　電影真理報（Kino-Pravda）

非劇情片（Nontheatrical）　　　紀錄片（Documentary）

時代劇　　　　　　　　　　　　通俗劇（Melodrama）

上流社會片（White telephone film）　黑色電影（Film noir）

西部片（Western）　　　　　　科幻片（Science-fiction film）

新聞片（Newsreel）　　　　　　商業電影（Commeredia film）

動作片（Action film）　　歌舞片（Musical film）
城市交響曲電影（City symphony）　　政治教育電影（Agit-prop）
紀錄劇情片（Docudrama）　　人類學電影（Ethnographic film）
工業影片（Informational film）　　觀光影片（Travelogue）
話題電影（Trigger film）　　蛋糕喜劇（Custard pie）
芭蕾影片（Ballet films）　　歌劇片（Opera film）
劇情片（Feature film）　　紀實片（Actualite）
編輯影片（Compilation film）　　教育影片（Educational film）
肥皂劇（Soap opera）　　感傷劇（Weepie）
黑色喜劇（Black comedy）　　神經喜劇（Screwball comedy）
史詩（Epic）　　鬧劇（Slapstick comedy）
傳記影片（Biographical film）　　古裝片（Costume film）
哥們電影（Buddy films）　　日本武士片（Chambara film）
功夫片（Chopsocky）　　戰爭片（War film）
災難片（Disaster film）　　恐怖片（Horror film）
懸疑片（Suspense film）　　驚悚片（Thriller）
擒兇片（Whodunit）　　偵探片（Detective film）
盜匪片（Gangster film）　　心理電影（Psychological film）
幻想片（Fantasy film）　　性剝削電影（Sexploitation film）
成人電影（X-rated movie）　　登山片（Mountain film）
街頭電影（Street film）　　剝削電影（Exploitation film）
黑人剝削電影（Blaxploitation film）　　次文化電影（Cult movie）
分段式影片（Episode film）

IMDb 網路電影資料庫（Internet Movie Database），將電影類型區分為二十三類

動作片（Action）　　冒險片（Adventure）
卡通片（Animation）　　傳記片（Biography）
喜劇片（Comedy）　　犯罪片（Crime）
紀錄片（Documentary）　　劇情片（Drama）
奇幻片（Fantasy）　　家庭片（Family）
黑色電影（Film-Noir）　　歷史片（History）

恐怖片（Horror）　　　　　　主題與音樂有關的影片（Music）
音樂歌舞片（Musical）　　　　懸疑片（Mystery）
愛情文藝（Romance）　　　　　科幻（Sci-Fi）
短片（Short）　　　　　　　　主題與運動有關的影片（Sport）
驚悚片（Thriller）　　　　　　戰爭片（War）
西部片（Western）

美國電影學會資料庫（AFI, American Film Institute Catalog），將電影分為八十二類

冒險（Adventure）　　　　　　　非裔美國人（African American）
寓言（Allegory）　　　　　　　　動物（Animal）
卡通片（Animation）　　　　　　阿拉伯（Arabian）
自動車比賽（Automobile racing）　航空（Aviation）
棒球（Baseball）　　　　　　　　聖經（Biblical）
自傳（Biography）　　　　　　　拳擊（Boxing）
兒童（Children's works）　　　　南北戰爭（Civil War）
冷戰（Cold war）　　　　　　　　大學校園（College）
喜劇（Comedy）　　　　　　　　喜劇劇情（Comedy-drama）
電影剪輯編輯（Compilation）　　犯罪（Crime）
偵探（Detective）　　　　　　　災害（Disaster）
紀錄片（Documentary）　　　　　家庭（Domestic）
劇情（Drama）　　　　　　　　　教育文化（Educational/ cultural）
史詩（Epic）　　　　　　　　　　間諜（Espionage）
以性或毒品等聳動題材吸引觀眾的電影（Exploitation）
奇幻（Fantasy）　　　　　　　　黑色電影（Film noir）
足球（Football）　　　　　　　　賭博（Gambling）
歹徒盜匪（Gangster）　　　　　歷史（Historical）
二次大戰期間的婦女家庭社會生活（Homefront）
恐怖（Horror）　　　　　　　　馬術比賽（Horse race）
在島嶼發生故事的電影（Island）　叢林（Jungle）
韓戰（Korean War）　　　　　　法律（Legal）

音樂劇（Melodrama）　　　　　　軍事（Military）

音樂（Musical）　　　　　　　　醫學的（Medical）

音樂喜劇（Musical comedy）　　　神祕驚悚劇（Mystery）

新聞時事（Newspaper）　　　　　美洲西北拓荒時期電影（Northwest）

演出演奏（Performance）　　　　警察（Police）

政治（Political）　　　　　　　核子毀滅後世界重建（Post-apocalyptic）

戰後生活（Postwar life）　　　　監獄（Prison）

心理學（Psychological）　　　　宗教（Religious）

公路電影（Road）　　　　　　　羅曼史（Romance）

愛情喜劇（Romantic comedy）　　農村（Rural）

諷刺作品（Satire）　　　　　　科學（Science fiction）

神經喜劇（Screwball comedy）　　海洋（Sea）

演藝圈（Show business）　　　　社會片（Social）

上流社會（Society）　　　　　　運動（Sports）

心理犯罪懸疑片（Suspense）　　　騎士劍客（Swashbuckler）

青少年（Teenage）　　　　　　旅行記錄片（Travelogue）

綜藝類（Variety）　　　　　　　戰爭紀錄片（War documentary）

戰爭前備（War preparedness）　　西部牛仔（Western）

一次世界大戰（World War I）　　二次世界大戰（World War II）

猶太人電影（Yiddish films）　　　青少年（Youth）

故事的賣點在哪

　　如果電影是一種商業產品，對於產品的賣相絕對要有策略性的謀略。電影所販賣的是種感覺，希望讓觀眾在電影院能享受聲光影音所融合的劇情洗禮，因此「故事」就顯得最為重要，也因為如此，**「故事賣點」是除了「明星卡司」之外，吸引觀眾會買票進到電影院的基本原因。**但對於類型電影來說，愈來愈多電影的類型屬於複合型，比如在戰爭裡會

有愛情、在災難裡患難真情等等，主要的都是希望吸引觀眾觀賞。

　　以下是我們用上述電影類型概念所提出的一些劇本賣點類型，但有時賣點類型會因時代性、流行性而有所改變。當然也不止只有以下這些類型，當今電影幾乎已經變成複合性的類型電影。

愛情類型

　　不論是異性或同性，愛情是人生成長中的必經重要歷程，當人們在追求愛情中也引發不少愛情焦慮，所以愛情片中這些焦慮就成了故事創意的來源。就如同《羅密歐與茱麗葉》或《梁山伯與祝英台》，傳頌百年的愛情故事卻能讓人不斷的複製，就可得知愛情故事是類型電影中永不退流行的類型電影。

　　而在愛情類型電影中又可分為幾種形式：

婚禮前的心慌

　　婚禮前一刻浮躁的心，在兄弟或閨蜜的反問下：要跟你／妳結婚的人真的是讓你想廝守一生的對象嗎？當頭棒喝的讓男主角或女主角會加以反思，又在這時會因緣際會地巧遇前男友，於是展開了一段尋找自我認同的故事。就像《落跑新娘》（*Runaway Bride*）、《美國情緣》（*Serendipity*）都屬於這樣的故事。

解析男人的花心

這樣的題材實際上是屬於女性主義所剖析的觀點,藉由女性觀點不斷的反思與拆解男人的心態,探索男人到底為什麼會花心?又該如何根治他們的花心?就像《慾望城市》(*Sex and the City*)、《心花怒放》(*Someone Like You*)都屬於這樣的故事。

我不信我追不到

這樣的題材實是藉由對愛情做設想情境中的實驗來解析,讓觀眾似乎得到微妙的移情作用,但最後又會回到誠實為上策的橋段,認真的面對屬於自己的感情。就像《全民情聖》(*Hitch*)、《絕配冤家》(*How to Lose a Guy in 10 Days*)都屬於這樣的故事。

婚姻真是真愛嗎?

婚姻裡似乎燃不起激情的日子,頗讓主角感覺無趣與無力,而就在這時候就會出現一個讓你認為有趣懂你的人,當相處之後才發現這人才是真正懂你的人,反而原本的婚姻、家庭就變成了你必須要面對的選擇。就像《東京鐵塔:老媽和我,有時還有老爸》(*Tokyo Tower: Mom and Me, and Sometimes Dad*)、《麥迪遜之橋》(*The Bridges of Madison County*)都屬於這樣的故事。

如果……我就……

總是會在主角生日前夕或一個時間節點上，發生了一件無法置信的大事，要領取巨款遺產的所有權同時，必須先要找到對象且結婚才能擁有。於是一場找人結婚的戲碼即將展開，而在這短短的時間，也讓主角漸漸地了解自己想要怎樣的生活。就像《我的希臘婚禮》（*My Big Fat Greek Wedding*）、《BJ單身日記》（*Bridget Jones's Diary*）都屬於這樣的故事。

校園愛情的緬懷

人生的求學階段，應該都有著不只修一次的愛情學分，對於年輕時懵懂、清純的愛情，是讓人們此生可以回味一輩子的記憶。透過校園生活的愛情點滴，雖是情侶間的丁點小事，卻可讓觀眾很快的有所移情作用，想到自己以前的那一段情。就像《那些年我們追的女孩》、《致我們終將逝去的青春》都屬於這樣的故事。

休養情傷卻變成下一段戀情

通常人在面對情傷時，對於防備心會比較弱，若在換個環境的時候，又遇上一位能聽你傾訴的人，在柔情攻勢或是氛圍剛好下，很快就發展出另一段戀情。就像《派特的幸福劇本》（*Silver Linings Playbook*）、《情遇巴塞隆納》（*Vicky Cristina Barcelona*）都屬於這樣的故事。

早熟情愛

年輕女生與熟齡男子擦出愛的火花，就因熟齡男子會有與同齡男性不同的思維與穩重的性格，頗能受到女生的青睞，而這類的劇情比較多出現在歐美的電影裡，就像《愛上熟男行不行》（*Un moment d'égarement*）就屬於這樣的故事。

失憶的愛情

情侶有一方因為某種因素而失憶，在不離不棄的誓言下，另一方扛起帶領尋找記憶的任務，也在此時讓觀眾見證到他們的愛情。像《跨越八年的新娘》、《被消失的那五年》都屬於這樣的故事。

變男變女變變變

這類題材本來就是不可能發生在現實世界裡，純粹是為了滿足人們的幻想來逃避現實，因此劇中裡的身分地位、性別、思想等等都可以因為某一個節點而改變。有趣的是這種類型的電影，必須把男女間的隔閡、對立拉大，才能造成性變改變後的差距。就像《男人百分百》（*What Women Want*）、《情人眼裡出西施》（*Shallow Hal*）、《扭轉奇蹟》（*The Family Man*）、《小姐好辣》（*The Hot Chick*）、《辣媽辣妹》（*Freaky Friday*）、《虛擬偶像》（*Simone*）都屬於這樣的故事。

喜劇

　　喜劇的題材富多樣性的變化，且故事賣點佳，可以以低成本造就出亮麗的票房。但喜劇的劇本跟拍攝的難度不低，喜劇拍不好就會變成鬧劇。就像《老大靠邊閃》（*Analyze This*）、《門當父不對》（*Meet the Parents*）、《家有傑克》（*Jack*）、《天生一對》（*The Parent Trap*）、《金髮尤物》（*Legally Blonde*）、《我的野蠻網友》（*Bringing Down The House*）、《大製騙家》（*Bowfinger*）都屬於這樣的喜劇故事。

偷和騙的故事

　　片中不可思議的偷竊過程，或運用人性弱點的詐騙過程則是這類型片的邏輯。就像《天羅地網》（*The Thomas Crown Affair*）、《鬼計神偷》（*The Score*）、《火柴人》（*Matchstick Men*）、《快閃殺手》（*The Ladykillers*）都屬於這樣的故事。

真人真事改編

　　取材自曾受人所矚目的真人真事做為故事賣點，這些片子可以利用現有的故事架構跟情節來添加一些可以賣座的戲劇元素加以改編。就像《神鬼交鋒》（*Catch Me If You Can*）、《永不妥協》（*Erin Brockovich*）、《美麗境界》（*A*

Beautiful Mind）、《心靈點滴》（*Patch Adams*）都屬於這樣的故事。

人生困境如何逆轉

電影除了娛樂之外，同時可以為人生尋找出路或是解答人生的一些困惑來供觀眾做參考，所以這類的電影都會有所勵志性。就像《征服情海》（*Jerry Maguire*）、《美國心玫瑰情》（*American Beauty*）、《海灘》（*The Beach*）、《高年級實習生》（*The Intern*）都屬於這樣的故事。

懸疑片

故事富有緊張的戲劇張力跟懸疑效果，通常都是從推理的暢銷書改編，可以結合一些其他戲劇元素，如愛情、商業、鬼魅等等，創造出懸疑主題的戲劇效果。就像《超完美謀殺案》（*A Perfect Murder*）、《疑雲密佈》（*Random Hearts*）、《致命遊戲》（*The Game*）、《神鬼莫測》（*Reindeer Games*）都屬於這樣的故事。

時空片

又稱為穿越劇。穿越時空的主題，可以是愛情片、喜劇片、驚聳片、動作片等等，這類型影片有共同的故事賣點。且這類型片子所用的特效多，但主要賣點不是特效，還是故事本身。就像《回到未來》（*Back to the Future*）、《飛越時

空愛上你》（*Kate & Leopold*）、《蝴蝶效應》（*The Butterfly Effect*）、《扭轉未來》（*The Kid*）都屬於這樣的故事。

法庭片

以海洋法陪審團制度的法庭片，一般可分成兩個部份來說，一種是犯罪嫌疑片，另一種是律師或法律本身有獨特戲劇性的故事。就像《魔鬼代言人》（*Devil's Advocate*）、《驚悚》（*Primal Fear*）、《真情假愛》（*Intolerable Cruelty*）、《法外情》都屬於這樣的故事。

災難片

災難片通常都是大製作，猶如當今世界發生的病毒、地震、海嘯等因應世界末日都可以是取材來源。就像《全境擴散》（*Contagion*）、《加州大地震》（*San Andreas*）、《2012》（*2012*）都屬於這樣的故事。

🎥高概念電影

身為編劇的你必須知道，觀眾去電影院不是去「思考的（Think）」，他們是去「感受的（Feel）」。你當然可以讓他們「思考」，但必須先讓他們「感受」。畢竟創作就是希望能引發觀眾的「情緒」與「共鳴」。

觀眾情緒的引發，來自塑造：角色、慾望與衝突。

關於這三點，要了解的是：

1.「角色」因「衝突」而產生「情緒」：

只要是人，都會有情緒的。尤其是碰到衝突之後，腎上腺素增加，相對地會有情緒的反應。而這一連串的反射動作，將會帶動觀眾從旁觀者的角度來了解劇中角色。

2. 想刻服障礙的「慾望」會驅使故事前進：

劇中人物碰到障礙，就思考「如何克服」，而這克服的「原動力」來自於主角想要「解決問題」，而這想克服障礙的「原動力」就會讓故事往前推進。

3. 越大的「衝突」會產生越多的「情緒」：

「衝突」與「情緒」絕對是相對累積的，劇中人物不管是對於「人」或「事」的衝突，將會帶動跟他有關係的人或事，也相對的會產生更多的「情緒」。

高概念電影——角色的目標

角色追求的必須是一個看的到、摸的到的東西（Visible Goal），在形式上是一趟「外在」的旅程，也就是之前所說的「**前景故事**」。我們先不談「內在」的旅程，內心的東西。內心戲絕對會出現在高概念電影中，但那不是吸引「大眾」進戲院的元素，而是觀眾因為這些元素才能進入「**背景故事**」來產生心中底層的情愫。

高概念電影=商業電影

從傳播學的角度來看，**高概念談的就是商業性**

（Commercialism）。希望座無虛席，希望越多人進電影院越好，希望電影院能一週一週連續放映破票房紀錄最好。雖然說電影是第八藝術，但這和藝術成就無關，更無關藝術成就的高低。但如果來探討有沒有高概念電影，同時也有很高的藝術成就，那絕對是有的，不過就是比例不多，畢竟在商業與藝術的天秤兩端，有了藝術就少了票房，有了票房就少了藝術。

高概念電影的特性——三短一大

短，好記且令人回味的片名（Evocative Title）

好記的片名絕對不容易想出來，但只要一想出來就能讓人難以忘懷。就如同是廣告Slogan一樣，片名絕對是行銷策略的重要一環。例如：《大白鯊》（*Jaws*）、《捍衛戰警》（*Speed*）、《龍捲風》（*Twister*）等等。國外片子到了本地得翻譯取個響噹噹的名字，但切記不要一味地使用許多片子重複過，或是諧音字的片名，比如說：終極……、情定……、遠離……、……情緣等翻譯名稱。

短，簡短的主旨=Logline

一部片子如果能用很簡短的Logline來描述，那就代表整部片子的主題很明確紮實。主題明確的片子又帶有些神祕感的文字來勾引消費者，絕對能創造出票房佳績。

短，故事不會跨越很長的時間

故事不一定要從主角小時候講到老，不一定要把時間軸拉得很長。因為主角從小到大的故事，絕對會用到主角的小時候跟長大兩種，當這樣的人多的時候，這也會讓觀眾產生誤解而對角色人物兜不起來。好的故事只要控制好節奏，可以很短的時間所發生的故事就成為一部電影，比如說爆炸前三分鐘的事件，就可以抽絲剝繭變成90分鐘的長片。

大，巨大的衝突

一個接一個障礙一直出現，解決後再出現障礙而又解決，到最後最大的障礙，似乎是不可能解決時，主角用了觀眾都想不到，但卻又合乎邏輯的方法來解決之後，才能吸引觀眾陪著編劇走到劇終。

高概念電影的故事

思考：第一件事，你想寫哪一種類型片

類型很重要，你必須思考你有興趣寫的是什麼類型，而不是全部寫完了再來思考片子是什麼類型。

思考：能發生在主角身上最糟糕的事情是什麼

主角一定有他的背景資料，不同的背景不同的環境，所碰

到最糟糕的事絕對不一樣。如果說主角丟了十萬塊，那主角是窮人還是富人所發展下去的情節絕對不同，是吧。

思考：最大的障礙是什麼

最大的障礙，一定是主角的轉淚點，壓垮駱駝的最後一根稻草。因此必須思考，循序漸進地讓主角陷入到最大的障礙裡。

思考：什麼障礙發生在什麼角色身上最糟糕

不同的角色有不同的背景不同的性格，因此面對不同的障礙絕對會有不同的反應。因此必須要思考在什麼人身上發生什麼樣的障礙，這完全都需要邏輯性的思考。

高概念電影四不

- **不具依賴性**：故事概念才是賣點，**不靠名導演，大卡司的加持**。
- **不具歷史性**：一聽到概念，就要吸引很多人，**不是靠歷史事件**。
- **不具事件性**：如果電影都是在講一個角色在一個事件中的故事，而沒有一個**清楚的終極目標**，它沒有清楚的高潮、衝突、或目標時，較少人看得懂。
- **不具單元性**：不像電視劇，每一個單元都不連貫，**高概念電影故事裡的情節、事件與細節是連貫的**。

高概念電影四需

- **需要簡單**：主角是誰／為什麼他的任務很艱難
- **需要確定類型**：到底是要動作片？喜劇片？驚悚片？還是哪一類型的劇情片？
- **需要題材熟悉**：從熟悉的題材中找出新的觀點，新的詮釋手法
- **需要是原創**：需要讓觀眾認為這是一部我從來沒看過的電影。

史上成功的Logline

- **畢業生The Graduate（1967）：**
 一位大學畢業生跟比他年長的女人發生關係後，又愛上她的女兒。
- **大白鯊Jaws（1975）：**
 一隻大白鯊禍害一個小島社區。
- **致命的吸引力Fatal Attraction（1985）：**
 已婚男人的一夜情，回來報復殺害他和他的家人。
- **火線追緝令Se7en（1995）：**
 連續殺人犯殺害犯下七宗罪的人。
- **醉後大丈夫The Hangover （2009）：**
 三個男人在一夜爛醉狂歡後，從單身派追查起線索，尋找失蹤準備當新郎的好兄弟。

以上這些是橫跨60年的電影logline，也是所謂的「高概念」

「高概念」是指：
可以用一兩句話講完的故事點子。
高概念電影必須有乾淨、簡單的故事點子，
而且要一聽完就能有某種情緒反應。

講到故事點子，可以再談Story-Conceit（故事特色）
故事特色指的是：故事特別的中心概念。
高概念本身是沒意義的，
高概念只是一個工具，幫你觸及更多人的工具。

如何寫出Logline

**以英文來談Logline，是以25～50個英文單字所組成，成
為電影裡的摘要。**它必須很簡潔扼要且迷人的來描述。它可以
很明確地向別人介紹筆者的想法，並且確保在寫作時的重點，
並讓影片在未來行銷上成為很重要的賣點。而且透過在還沒開
始寫作前的Logline，讓投資者對劇本有興趣。Logline是為了
吸引（hook）觀眾，所以不必告訴他們一切。而應該要說明主
角的問題是什麼？而他要做什麼來解決？或是他的目標是什
麼？並且確定敵對者主要是誰？所造成的衝突或阻礙是什麼？
才能實現目標或解決問題，這樣才能勾引讓他們想知道的更多
而引發興趣，或想更深入的看你的劇本。
　　撰寫Logline時不要使用名字，因為沒有內在價值，因為
光看Logline我們是不知道這些人名是誰？所以主角的目標應該

要很明確，因為這是整個故事的骨幹。好的Logline通常是意料之外或具有諷刺意味的，這會讓人期望有很多衝突、阻礙，或者是很獨特的想法。

第一種**Logline關鍵因素有：煽動性的事件**（Inciting Incident）、**主角**（Protagonist）、**主角發展的行動**（Action）以及**造成主角阻礙的對手**（Antagonist）。主角透過煽動性的事件來行動，而中間有所阻礙性的對手讓主角克服。

第二種**Logline關鍵因素有：主角**（Protagonist）、**主角發展的行動**（Action）、**造成主角阻礙的對手**（Antagonist）、**目標**（Goal）**與賭注**（Stake）。主角有了目標而採取行動，其中依舊會遇到阻礙，待阻礙克服後才能達成目標。

📽劇本的母題、前景故事與背景故事

何謂「母題」Motif？

建築大師密斯・凡德羅（Ludwig Mies van der Rohe，1886-1969）曾說：「**神就在細節裡。**」在**所有藝術範疇中，經常反覆出現且顯著的元素、旨趣或中心思想，稱之為「母題」**，它可以是動物、植物、器物，或任何出現在畫中的具體形象，如：書信、十字架、種子等等；它不會是畫中最醒目的主角，卻是解讀畫中奧祕的關鍵之鑰。

「母題」本來是指音樂裡從頭至尾一直與某個人物、情勢或思想有關的旋律。而文學上對「母題」的研究有兩個重點：

一為母題本身的內容，即**母題的內在意義，包括隱喻、明喻、押韻、原型的探討**；另一則是母題在整體作品上的結構處理與技巧安排，即**母題的外在意義，包括母題的歷史、社會、經濟、心理範疇**。母題在不同的地方出現，會為影片帶來某種貫串的題旨。

那我們要追蹤的「母題」在哪裡呢？這要探究它的前後場戲發生了什麼？所以觀眾必須觀看電影才能注意、跟蹤並開始觀察模式，然後尋找任何可能發生的變化，而其變化可能比形象勝於暗示。**「母題」有可能是無生命，但它能夠改變原本人的形式到另外一種人的形式，而且將「母題」與主角聯繫起關係，直到電影結束時，讓觀眾會產生「思考」，思考從開頭到結尾時，所變化的是什麼？**而且重要的是思考為什麼含義會改變？而這改變又是想揭示什麼？這就是我們最終應該學習，透過進化的積極訊息，來達成觀眾對於影片中心思想所提出的反思。

導演在主題層面上意味的是什麼？要傳達什麼？為什麼要拍這部片？影片中從顏色、景深、景別大小等等都必須要有所見解，才能創建是覺得主題。母題是任何重複出現的元素，且在故事中具有象徵意義。**視覺母題**是必不可少的部分，以確保故事能夠運作。**「母題」可在劇本中標示出來，以確保劇本裡有相同的權重與深度**，視覺主題應與音樂主題進行強化。在劇本中可問自己：為什麼在頁面上？如果還有其他可能或應該存在的地方嗎？可在場景註釋上寫著，可以的話也加上圖片顯示，或者是對這場戲的音樂建議連結，好讓所有工作人員知道，每個標示要素都是交流我們劇本想要傳達願景的機會。

總之，「**母題**」指的是一個意念、人物、故事情節、對白、影像、音樂，**其一最少出現三次在電影中**，成為利於統一整個作品的有意義線索，並加強美感、趣味、哲理上的吸引力。

電影的主題，亦即故事的題材，是由人物、衝突和主旨構成，而主旨是電影基本要素，聯繫其他的戲劇要素。

主旨包涵在主題之中，但是它是更高於主題的存在，它是作者的思想感情的展現，是整個作品的核心價值。

而「**主題**」則是故事的目的，是作者想說的故事；在主旨的核心價值之下，利用現實素材展現故事，在主旨的思想下，故事裡會發生什麼事、發生在誰身上，即為「**主題**」。因此在構思故事時，你必須要問自己：我想編一個「什麼樣」的故事？你必須要知道自己想要表達什麼，才能讓閱聽者看懂這個故事。

何謂前景故事？

電影劇情中讓觀眾看到的故事情節、衝突與解決。

何謂背景故事？

觀影者看完電影後有所反思的部分，亦是電影中第二層意義。

🎥何謂三幕劇

只要碰到劇本寫作，有些人就會想到用「**三幕劇**」來套，以為一知半解的「**三幕劇**」就可以幫你寫好劇本，這樣的想法真的大錯特錯。我以盛食物的「**碗**」來舉例，小的「**碗**」能裝的食材就那幾樣就裝滿了，而大一點的「**碗公**」卻要裝很多食材才能裝滿。意思是如果你拍攝的是「**短片**」，你講故事的時間就已經很有限了，不能裝太多的資料、訊息、細節在劇情裡，不然每種東西都只有一點點，觀眾看不到細節，就無法聯想故事裡相對的關係。而如果你要拍的是「**長片**」，那你就有足夠的時間來鋪陳你要講的故事。至於短片部分就不應該有三幕劇的起承轉合。為什麼呢？因為短片時間本來就不長，因此你如果還沉浸於三幕劇的寫法，那鐵定必須犧牲人物細節，而犧牲人物細節後，將會造成觀眾看不懂角色的背景甚至其中的轉變，這點必須要注意。因此，「**三幕劇**」不一定適合用在短片上，這一點必須先讓各位知道。

耳熟能詳的「**三幕劇**」，其概念發展於「**舞台劇**」，指的是總共用三幕的劇情來結束劇本。而在每一幕裡面還有不同場，在不同場裡都有屬於場次裡的任務，透過場次細節拼湊成幕，再由幕集結成劇。以古希臘就有戲劇的推論，那劇本就可追溯到古希臘時代。而且一旦能夠掌握三幕劇的結構，就能清晰地架構細節與情節，知道故事要如何開始、發展、轉折與結束。

三幕劇各自的篇幅，以比例來說為第一幕與第三幕各占

25%，第二幕則占50%，如果以分鐘數來說，第一幕第三幕將各占30分鐘，而第二幕則占60分鐘。如果以「起承轉合」套用在三幕劇中，第一幕為「起」，第二幕為「承」，第三幕則為「轉合」。

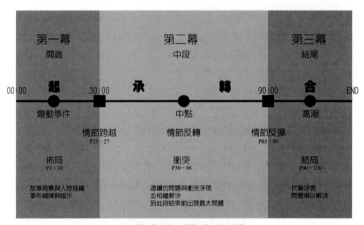

三幕劇架構與任務

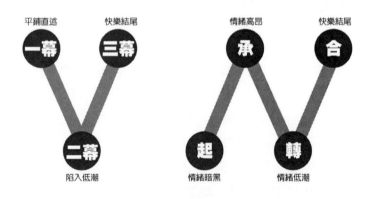

劇情脈絡V型與N型情緒線

🎬三幕劇結構

第一幕：鋪陳Setup

　　電影最開頭25～30分鐘的時間就是「鋪陳」，開場必須在視覺與意義上有個強而有力的開場，能夠把觀眾吸引想看的慾望。而在這時間裡必須開始用「細節」鋪陳主角、配角的「人格特質」，也讓觀眾知道這故事是發生在什麼年代？什麼地點？好讓觀眾開始架構他對影片的認知結構與重要線索。然而在劇情鋪陳的同時，突然會有個難題出現給主角，而只有主角才能去解決問題。這個問題必須讓觀眾也感興趣，也想要知道主角到底要怎麼面對、解決這問題。而這個問題可以是輪廓不是很清楚的謎團，或是一個有時間限制的事件等等，而故事能不能繼續下去，就得看主角能不能去解決這事件。當然「面對」是解決問題最具優勢的態度，但往往主角可能因為自身的某些因素而有所「排斥」，但卻又要硬著頭皮處理。這樣讓主角不得不去改變、下定決心去解決問題才會合理，也才會有說服力。這樣第一幕劇就完成了。

　　設定主角時，主角不一定要是個品行端正什麼都好的好人，但身上必須有些讓觀眾好感，親和力夠的人格特質，一定是要個活生生有喜怒哀樂的人。因為接下來，讀者都將跟隨他的觀點展開屬於他的故事。在第一幕時主角還沒真正開始解決問題，但劇情可以鋪陳透露未來的衝突與未知，在第一幕尾聲

前，主角將脫離原有平靜的日常，啟動思考該如何解決問題。這是讓第一幕與第二幕劇情能銜接的刺點，丟出一些懸念讓觀眾想知道答案，這樣才能吸引觀眾的期待。

第二幕：衝突Confrontation/Conflict

第二幕的開始，編劇得花很長的實踐來建構**「衝突」**，而**這「衝突」必須靠主角克服層層障礙才能解決問題。而看似解決完問題就朝著終點前進，但在解決完問題後，才發現又有著另外的問題產生，故事的張力就在這「細節」中建構起來。**

占了總片長50%的第二幕，如果切割為二部分的話，Midpoint（中間點）剛好也在總片長的一半。如果整部電影是90分鐘的話，中間點則是45分鐘；120分鐘的話，中間點就是60分鐘。前半部份多數是一些關係的建立、技能的建立等等，讓接下來的發展能夠更順理成章，讓後半部份是問題愈來愈嚴重。**如果前半部份是愈來愈接近成功，後半部份必須讓他遇上更大的困難與障礙。**這時候主角該如何面對新的問題，將會令你的故事達到一個高潮。這是一個重要的轉折點，主角從這裡開始學懂了使用新能力、新知識，或是主角身邊一個很重要的人物死去等等，這也是故事發展到高潮前的重要地方。而在第二幕結束前，主角必須找到新的線索或想到新的方法，讓觀眾燃起一個解決問題的希望。而在**主角面對問題面對挑戰的過程中，主角「必須」遭受失敗，唯有「失敗」才能讓主角「反思」與「改變」，這也才能讓劇本有了「潛在意義」。**而這一系列的衝突，都是讓主角朝向第三幕的結局前進，所以每段劇情的細節鋪陳都必須環環相扣，如此戲劇張力才會節節升高。

第三幕：高潮與結局Climax+Resolution

　　這部分是整部電影中最好看的部分。在第三幕，主角解決「**最後的衝突**」，而他在故事中的目標可能達成也可能沒達成，或是達成一部份而造成遺憾，視劇情走向，也許主角不會再回到日常生活。所以**在這一幕**，**必須揭開所有伏筆**，所有遺留未解的謎團也都在此解開，無論是什麼類型的故事，最好能準備一個震撼人心的真相。

三幕劇要點

　　三幕劇是好萊塢慣用的電影結構，是商業電影的基礎。

　　三幕劇的概念延伸為吸引力、期待與滿足。

　　第一段落創造吸引力，鋪陳故事並安排轉折來吸引觀眾。

　　第二段落製造衝突形成預期心理與期待。

　　第三部分角色面對衝突直到懸念完全解釋達到滿足並形成意外。

　　三幕劇要先知道結尾再來想頭，頭尾是相反的。

三幕劇四種結局

任務完成，人格改變　　　　**任務未完，人格改變**

任務完成，人格不變　　　　**任務未完，人格不變**

🎥劇本觀念14講

不碰宗教與政治問題

　　雖然任何宗教都是人類所創出來的，但如果用影片去影射或去攻擊任何宗教是很容易以偏概全，都是件不對的事，也很容易受到宗教或政治上基本教義派的撻伐。

用電影鞏固自己的文化

　　電影是八大藝術之一，而藝術絕對跟當代社會產生關聯性，因此電影可以用來鞏固自己文化的一種藝術表現形態。

電影工業必須HAVE FUN

　　當電影成為一種工業，代表產業鏈從製作端到發行端層層環節都已落實，因此影片本身必須接受觀眾端的實際購買，而以行銷面來看觀眾與影片，就必須了解觀眾進電影院的心理是什麼？而其這心裡最大因素就在於「娛樂」，因此一定要記得電影產業必須「Have Fun」。

電影最後還是要消費者的審判

當電影成為一種形式的商業產品，那購買的消費者就有著審判的權利，畢竟他們是付費得到的，所以必須滿足消費者的需求，而在電影產業裡就必須先滿足「娛樂」這層面。

編劇需要洞悉人性與社會，而且要觀眾喜歡

所有的劇本都要拍成影片才能影響觀眾，而編劇所撰寫的劇本，題材不論來自他們的親身經歷、田野調查甚至杜撰想像，但還是要在劇本裡加入當代社會會面臨到的人性與社會細節。

會拍成電影，需要普世價值的正面思考

電影存在的目的除了商業考量外，電影需要有藝術的成分在裡面。而身為八大藝術的電影而言，需要帶來給人們內化的感動，因此電影必須要提供一種普世價值個正面思考才會更有意義。

電影裡有生活、競爭與生命的故事三個層次

電影劇情所描述的故事，都是我們透過銀幕畫框所架構出來的時空，而在這時空中就有所謂的「生活」來作為前景故事，而在這前景故事裡絕對要有「競爭」來營造衝突，方得讓劇情可以延續，當觀眾真正看到劇情的背景故事，就會獲得

「生命故事」的意義性。

正面思考、創造英雄、闡述生命價值

我們一直在說好萊塢電影是種產業，而且電影必須要有娛樂功能，因此正面思考、創造英雄都是好萊塢電影要傳遞的「生命價值」。

畫面呈現不出來的，才用講的

電影是用「影像」說故事，因此能用畫面來說故事，就不要用對白，畫面呈現不出來的，才透過主角口中講出來，這也就是為什麼電影對白比電視對白少的原因。

結局前攤牌點，用誠實與坦白來面對

在絕望處用誠實來攤牌，這是最好的解決方式，也是最好的轉折，因為這就是人性。不過得記得要先布局，否則所有的誠實都變成了沒有鋪陳的藉口而已。

結尾解決片頭所有人、事的問題

一部影片的頭尾都必須相互呼應且有所改變，因此片頭時主角是怎麼樣一個人，到了片尾絕對要有改變，所以說片尾必須解決所有人、事的問題。而這解決跟改變，有可能是外在的也有可能是內在心態上的改變。

寫實主義＋形式主義=古典好萊塢

簡單來說寫實主義是能夠表現於我們日常生活中的一切，都叫寫實主義；而形式主義則是在日常生活中不會發生的事情，稱之為形式主義。但當寫實主義融合了形式主義，就會變成所謂的「古典好萊塢」。

說什麼，比怎麼說重要

不管你想要用什麼形式與技巧說故事，重點是你想要談什麼？這個主題動人嗎？深刻嗎？為什麼要說這個故事？

題材的選擇

所謂的「故事」，就是「已故的往事」，那些屬於你我他所發生過的生命經驗。創作者應該透過腳底下的土地，尋找創作的題材，透過作品表達自己對生活的看法與態度。

創作者對於現實世界的洞察力，決定了作品品格的高低。

＊好劇本的3個特點

1. 對於生活現象的呈現與反省
2. 對於人性批判或闡揚
3. 對於技巧與形式的講究

＊隱密的要求

　　其實人與人之間的對話經常拐彎抹角，言不由衷，我們選擇在言談之間去暗示對方，把自己的慾望隱藏在對話之中。

好萊塢敘事策略

蒙太奇技巧

　　電影導演在影片中創造性地切換場景，直接把戲劇性空間解構，然後重新組合以主導觀眾的思維和情感投入，因此而發展出來成為經典好萊塢敘事的一種拍攝和剪輯語法：用主觀鏡頭或建立鏡頭建立一個故事的發生地點，然後當動作發展時，切至人或物的中景，在戲劇性高潮時用特寫來吸引觀眾的注意力，讓這種敘事蒙太奇是建立在觀眾對事物理解的心理邏輯之上的，是比較容易被觀眾所理解和接受；或者說觀眾在不知不覺中接受了電影的敘事。這種把自身隱藏起來的敘述方式造成了觀眾的幻覺。

觀點選擇

　　經典好萊塢觀點包括主觀（Subjective）、客觀（Objective）、絕對客觀（Absolute Objective）、全知

觀點（Omniscient）、作者觀點（Author's）、多重觀點
（Multiple）、複合觀點（Combination）。

　　**經典好萊塢電影的敘事眾多技法中最明顯的傾向是採用
「客觀化」，也就是說呈現一個基本的客觀故事，在此基礎上
穿插人物的「知覺主觀」和「心理主觀」視點。**因此，經典的
好萊塢敘事電影，通常的敘述手法，是即使觀眾只注意一個
人物，我們也可以通過劇情獲取劇中人所不了解或沒聽到的
訊息。

　　經典好萊塢敘事並非一味鼓勵觀眾對影片中主角的絕對認
同，事實上**「電影」最終的威力，尤其是好萊塢傳統的威力在
於「主觀認同」與「客觀超脫」之間，參與動作與觀察動作之
間的張力。**好萊塢電影煞費苦心讓觀眾積極實現主觀認同而參
與情節之中的同時，又通過精心的安排讓觀眾置身於這些中心
人物之外，讓觀眾處於一定的審美距離而觀看劇中人的表演。
這一點突出表現在攝影機的相對主觀鏡頭敘述模式和全知的敘
述模式交互運用。一方面，在相對主觀鏡頭中，影片讓劇中人
直接為觀眾組織戲劇性空間，只有劇中人在看的時候，觀眾才
在視覺上看到劇中所看到的「物理空間」，直接鼓勵觀眾和劇
中人物產生強烈認同，觀眾在某種意義上說也就成為劇情動作
的「參與者」。另一方面，當攝影機採取全知的第三人稱敘述
模式時，觀眾對劇情的了解就遠遠大於劇中人對劇情的了解，
觀眾就實際上進入到一個和導演無意的共謀：即觀眾和導演都
在劇中人之上，猶如上帝一樣俯視劇中人物困境。這時觀眾對
劇中人物的認同轉移到對導演的認同，觀眾從劇情的參與者轉
移為旁觀者。

角色結構系譜考

　　好萊塢影片的角色往往有如下幾種：正面人物（Protagonist）、反面人物（Antagonist）、配角（Supporting）、主動角色（Active）、被動角色（Passive）、刻板角色（Cliche）、單線人物（One-string）、圓形人物（Round）、扁平人物（Flat）。

　　俄國學者費拉基米爾·普羅普（Vladimir Yakovlevich Propp，1895-1970）在他的《俄羅斯民間故事研究》（The Russian Folktale）中認為故事中的眾多身分，面目各異的人物卻不外乎七種角色，普羅普將其稱為七種「行動範疇」。分別是：「壞人」、「施惠者」、「幫手」、「公主，或要找的人和物」、「派遣者或出發者」、「英雄或受害者」和「假英雄」。

　　不論是敘事電影還是杜撰出的故事，類型化的人物是它們共同的敘事基礎，好萊塢電影往往追求人物形象的類型化。所謂類型人物，就是具有性格結構深度的人物。由於人物具有多面向，因此即使再怎麼好的好人都需要有點壞基因，再怎麼壞的人都會有他心軟憐憫之處，這樣才會是真的人格。觀眾也可以因此能分辨、了解他們並記住他們。

對白技巧

　　好萊塢電影對白有幾種功能性：帶動故事情節、表現角色內心、介紹源由、背景、過往及為人物定下調性。

講幾點編劇們寫對白時小心的地方：不要出口成章、小心佳句、單看很好放角色口中則不好。激動時不可說明白話，要人說人話但不要太完整。一句日常口頭不會說的話，寫成對白就是敗筆。如果有長篇對白必須要很小心，它要求首先演員要棒，其次故事要堆疊到那個情緒和意境才可以。對白還可以用來「轉場」也能構成「溝通」。對白勿與視覺重複但可與視覺相輔。好萊塢編劇們最老套的對白的信念：最後一句話最有力。

節奏的控制

歌曲的作曲者控制音樂節奏的手段是段落。電影控制節奏的辦法很類似，**一段電影是用開場和收場的視覺標點符號是以鏡頭來分段**。空鏡、搖鏡、淡出淡入等都可以起段落逗號和句號的作用。好萊塢電影的轉場有時間轉場、空間轉場、情感轉場、空鏡轉場、餘音戲轉場等轉場手段。

好萊塢劇本寫作程序

一般是這樣的順序**構想**（Idea）、**梗概**（Synopsis）、**角色研究**（Character sketch）、**故事大綱**（Treatment）、**分場大綱**（Scene-by-Scene Outline）、**劇本**（Script）。

🎥劇本中的倫理學

寫劇本時要找出片子的核心價值，再來檢視劇本
核心價值要與社會價值（人性價值）對等，觀眾才會認同。

最上層：倫理。
包括德行論、義務論與結果論；
倫理如同年輪，所訂下的規矩永遠不會改變。

中間層：道德。
道德會因為時間世代地區民族等因素而改變。

最下層：法律。
最低的標準是用法律來制定的。

因此要把個人經驗，換成普世經驗，劇本才能提升。
所以好萊塢不談道德而談倫理。

好萊塢講人性　　真理
　　　　倫理　　真理
編劇用劇本講生命的真理，這是人性普世價值
劇本主線人物不要太多
劇本副線是用來定位跟作用的

結局就是生命的態度

世界上沒有十全十美的人，所以編劇必須大膽去創造出每個劇中角色的人物個性。

每個主角要有一種內心的渴望，但渴望是無法達到的，慾望比較能達到。

每個人要有三場戲的存在。

劇本寫作獨門心法20講

1. 先把想到的全部寫下，然後再把第一段跟最後一段拿掉。
2. 寫作必須帶出感情，讓人感受到劇本裡的人是活生生的，而不是文字而已。
3. 有一堆的想法不如把它寫下來。
4. 你必須要大量閱讀與搜集資料，才能寫出好作品。
5. 文字沒有時間觀念，所以不用什麼都按照順序寫，畢竟都是杜撰的。
6. 標題要強到能震懾觀眾。
7. 把其他人也都會想到，但不敢講出來的情事寫出來。
8. 對於故事裡的事件與邏輯，你必須要有自己的觀點。
9. 讓觀眾勾起他們曾經擁有的過去經驗。
10. 把社會上真實的故事寫進去。

11. 把屬於自己不堪的往事寫出來，這會很動人的。

12. 愈安全的情節愈沒有特色。

13. 多用句號，少用逗號、頓號跟分號。

14. 讓自己的腦袋感覺都充滿想法。

15. 用你講話的語氣來寫作。

16. 寫下的每個句子都要有內容、價值跟意義，不然就別寫。

17. 每天都要持續寫下去。

18. 劇本裡的最後一句，讓觀眾能整個扭轉邏輯想法。

19. 用「說」就好，別用其他字。不要用「他建議……」、「他咆哮著……」。

20. 寫到個段落後就離開，做些別的事之後再回來看自己寫的。

🎥劇本寫作的十大要點

1. **人物與事件**：劇中人物雖然是你杜撰創造出來的，但是你必須對各個角色瞭若職掌，讓角色感覺就像個活生生的人。

2. **人物關係圖**：試著把人物之間建立出人物關係圖，畢竟人與人之間有關係存在時，就會因為情感而產生化學性的情愫。

3. **清楚的故事梗概**：能夠說出個很清楚的故事輪廓，代表你很了解劇情，這是有助於故事發展的。

4. **寫作前先列綱要**：寫作前先想好起頭跟結局，還有中間

循序漸進的阻礙，先把故事的脊椎建構起來，這樣就好去填寫內容了。

5. **敘事結構**：先想清楚故事是要順著說？反著說？順著又反著說？因為講故事的方式很重要。

6. **原創性故事**：雖然說所有的故事都可以套入類型裡，但就像畫框一般，類型是個框架，但裡面的內容絕對要是原創性的。

7. **劇本格式**：專業的編劇就必須了解專業的劇本格式為何，不要網路上拷貝學習到一些不專業的形式。

8. **用什麼推動故事**：劇本裡是要用人物還是事件來推動故事，這必須想清楚，因為這也是敘事的一部分。

9. **對白簡潔**：千萬別把日常對話寫進對白，電影是用畫面說故事，所以除非無法演出來才用對白。

10. **控制劇本頁數**：一頁的劇本相當於一分鐘的電影，而電影通常不會超過二小時，所以劇本一定要控制在120頁內。

🎥建立角色與角色關係圖

每個人物都必須要有屬於自己的人物小傳，先把屬於每個角色的特性描述出來，之後在劇情中才會有邏輯性的反應會產生。所以我們必須一個一個角色慢慢建立起他們的身分歷史，如果角色有六歲，那我們就必須從出生到六歲都要階段性重點地記錄他；如果主角是五十歲，那就得從他出生到五十歲都要重點式的紀錄，因為有可能在他幾歲發生什麼事之後，性格與

想法就有了轉變。如此一來，人物才會有厚度出現。

　　人物小傳中最好可以有實際上的角色發生過的事，唯有透過角色真實的經歷，才會內化影響他未來的行為模式。

人物小傳要素：

英文	中文	說明與備註
Character's Name	角色名字	
Nickname	外號、綽號	
Gender	性別	生理性別
Age	年紀	
Physical Appearance	物理外觀	
Occupation	職業	
Marital/ Romantic Status	婚姻狀態	
Sexual Orientation	性取向	心理性別
Friends	朋友	
Place of Birth	出生地	
Places Lived	居住地	
Parents	父母	
Siblings	兄弟姊妹	
Education	教育程度	
Religion	宗教信仰	
Ethnicity	種族	
Socio-Economic Status	社會經濟狀況	
Politics	政治取向	
Tastes in Music	音樂品味	
Tastes in Movies	電影品味	
Tastes in Clothes	服裝品味	
Favorite Foods and Drink	最喜愛吃跟喝的食物	
Hobbies	嗜好	
Talents and Skills	人才與技能	
Personality Traits	人格特質	
Psychological Traits	心理特徵	

🎥O.S.和V.O.之區別

O.S.是off screen翻譯為「畫外」。

V.O.是voice over翻譯為「旁白／獨白」。

在劇本中，O.S.和V.O.都是代表說話的人現在沒有在畫面上的台詞，但其實它們還是有所差別的。

O.S.（Off-Screen）指的是說話的人並不在畫面中出現，但是卻與畫面中人物在同一個時空環境下的台詞。而V.O.（Voice over）指的是說話的人並不在畫面中出現，而也不與畫面中人物在同一個時空環境下的台詞。例如當我們聽到人物內心的想法（畫面上的任何人都聽不到這個聲音），或是當劇中角色回憶起前面的關鍵對白時，我們就會用V.O.來表示這段台詞。

除了對白之外，電影還會有許多其他的聲音，而它們也可以被分為Diegetic和Non-Diegetic兩類。Diegetic sound指的是劇中人聽得到的聲音（與音源有沒有在畫面內無關）。例如主角在房間裡放音樂，或是聽到隔壁放音樂很大聲，這些音樂就是Diegetic sound。而Non-Diegetic sound指的就是劇中人物都聽不到的聲音。例如在動作片中，我們聽到的那些氣勢滂礴的配樂，雖然觀眾聽得到，但其實劇中的人物是聽不到這些聲音的，我們就會說這些配樂是Non-Diegetic sound。

假設主角在廁所裡，門外催促快一點，這是O.S.。

假設主角在廁所裡，自己內心催促快一點，這是V.O.。

主角／劇中人都聽得到的是O.S.；只有觀眾聽得到的，這是V.O.。

註：

1. △：描述角色動作，可以描述但不能一整串好幾行的描述。描述的段落建議以編劇的「一顆鏡頭」為準，方便日後副導拉大表時安排場次拍攝時間。
2. ××：某某角色所講的話
3. ××（O.S.）：某某角色的畫外音
4. ××（V.O.）：某某角色的內心獨白

🎥收集與觀察

持續性收集新聞資料

- 可依政治、經濟、社會、影劇、運動、生活、文教、健康、科技等加以分類。
- 可搜尋自己有興趣的新聞類型，如：政治弊案、教育弊案、市政弊案、疾病爆發資訊、情殺、虐童、醫療疏失……，同一類型做收集。
- 同一新聞可追蹤後續發展，以增加人物特徵及內容厚實度。

● 把各個單一人物做背景資料及人物特徵的撰寫。

持續性觀察人物

● 觀察非熟悉的人物。
 如：公車司機、7-11的店員、帶小孩上學的媽媽、趕著上班的OL、甜言蜜語講電話的高中生……
● 記住她們的名字。
 剛剛觀察的人物，如果她剛好有名牌能知道他名字，那就一起把名字記下來。
● 記住他給你的感覺。
 從表面記下他們給你的感覺，或是從觀察面觀察她們的任何小動作、言語對話或給你的感覺。

持續性欣賞電影

將各國近幾年所拍之電影題材做一整理，可發現各類型之成長曲線圖。

故事與事件之元素

故事是由幾個事件所組成，而每個事件是由行為所累積出來的，那麼行為則是由各個細節所堆積出來的。因此要成就一部電影，需要從最細微的細節開始，堆積出行為在累積成事件，如此才能帶動劇情讓觀眾跟著劇情走到劇終。

故事推演

細節 ➡ 行為 ➡ 事件
細節 ➡ 行為 ⬇
細節 ➡ 行為 ➡ 事件 ➡ 故事
細節 ➡ 行為 ⬆
細節 ➡ 行為 ➡ 事件

事件四大元素

　　就像人事時地物一樣，劇情中的事件必須要有**時間範圍**、**空間範圍、因果軸線、人物具體**這些因素，才能產生事件。也就是說必須要有名詞、動詞與受詞的關係。

時間範圍

　　事件發生一定有其時間性，有可能是發生在某個年代的故事，也有可能發生在未來的時間，但都必須要有時間範圍，才能讓觀眾能夠依照時間序來做邏輯思考與整合。

空間範圍

　　事件發生一定在某一個空間，即使發生在夢裡，也是發生在夢裡的某一個空間。小區域來講有可能是某個建築內的空間，但也有可能要標示是在哪個城市所發生的故事，即使是捏造的城市，也都是影片內的空間範圍。

因果軸線

事件有可能天災人禍，也有可能是蓄意或意外發生，但在劇情鋪陳上不能有太多的巧合在同時間出現，必須在劇情上有所因果軸線的相互關係，才能讓觀眾前因後果都扣得起來。

人物

劇中人物是事件發生、延續、改變的介質之一，因此劇中人物為什麼會發生這事件？為什麼要這麼處理？等因素，身為編劇的你必須問自己很多為什麼。

劇本祕技33講

下筆之前

- **大結構以事件為主，小結構以個性為主**
 在劇本架構中，大結構面向必須要以事件為主，因為故事是由數個事件累積而來的；而在小結構中則必須以角色個性為主，畢竟因為劇中角色的個性與細節將會引發一些行為的發生。
- **劇本以兩種方式來發展跟延伸**
 故事的發展可以由「**人性**」來延伸，也可以由「**事件**」

來延伸。其差別在於用「人性」來延伸可以看到角色個性的細節,用「事件」來延伸,其重點跟邏輯都會著重在事件之中。

● **把資訊化煩為簡變成故事**

劇情不說從頭,觀眾會把沒講省略的情節自動連接組合起來成為故事。

● **人物小傳要寫什麼**

寫人物個性時,要寫出他做過什麼事、怎麼做,才會有個性跑出來,之後也可延伸出事件與動作。

● **對白包含了什麼**

對白裡必須包含事件、行為與細節,以及要告訴觀眾的線索。

● **事件包含了什麼**

事件中必須要有行為跟細節的堆疊,才能感到角色的獨特。

● **分場大綱要有什麼**

分場大綱顧名思義一定要列出這場戲裡面的「事件」跟「行為」,這樣才能帶動故事前進。

● **人物的細節**

角色裡的喜怒哀樂等細節才能構成行為,再經事件累積才能成為故事。

● **角色如何讓觀眾記住**

角色必須有數次行為觀察才有人物性格,唯有如此觀眾才會自然會聯想起來。

● **主角需要阻礙**

「情節」要準備種種的「阻礙」,讓主角一一去突破。

● **伏筆與大逆轉**

　　劇情中要有大逆轉，前面的劇情一定要先有伏筆，後面大逆轉時才不會讓觀眾認為轉得太硬。

● **改變寫作習慣**

　　劇本創作時的氛圍描述，難免會用些形容詞，但還是要以動詞為主，少用形容詞、副詞，多用動詞，不要去寫：常常、依舊、長大後、每天……等時間副詞，因為這些字是無法在一場戲中拍出來的。

● **角色的脊椎**

　　角色的脊椎要先抓出來，也就是專屬每個人物的個性，角色一定會有所觀念有所立場，而不是都屬於牆頭草的個性，所以這部分要先確立。

● **角色之間的關係**

　　角色與角色間到底有沒有關係？到什麼程度的關係？這部分需要有細節去經營，才能累積出彼此之間的關係，因為有了關係就會有互動，有互動就有可能會有行為發生，所以這部分的關係是靠細節累積出來的。

● **角色的互動累積**

　　感情戲絕對要一場一場累積出來，絕不可能前一場相識，下一場就熱戀或要結婚，沒有細節觀眾就無法感受。

● **事件要在意料之外**

　　劇情如果能被觀眾想到，那就是個不好的編劇。好的編劇必須要讓觀眾意想不到結果，而且是在邏輯內想不到有這樣的選項，這樣才高招。一定要違反觀眾的預期心理，這樣觀眾才不會覺得無趣。

● 除了對白還有什麼

如果事情不能用嘴巴說，那要用什麼方式呈現？電影本來就是用影像說故事，所以編劇必須思考，除了對白之外，怎樣的動作表情能表達言語要講的意思呢？用細節堆積而不靠旁白，觀眾才會知道這個角色的深度。

● 每場戲的重點

每一場戲的主旨是什麼？確認後可重新安排如何演出如何表達如何拍攝，但要用最高指導原則來檢驗。

● 過程重於結果

所有的戲劇都是個過程，但不一定有結果，可能是表達、保留或開放……，所以所有的細節、行為、事件都要到位。

● 鋪陳就是賣關子

戲劇的過程就是賣關子，每一場丟一點丟一點，讓觀眾陪我們走過整個故事。

● 少用形容詞的描述

對於角色人物的描述，少用形容詞、動詞，如果是人物的反應，那就寫出他們聽到或面對什麼事件後有什麼具體的反應，需要的是有動詞的行動反應。

● 不要做價值判斷式的形容

千萬不要落入對許多事物都有刻板印象的價值判斷，因為即使同樣年紀的人，在不同城市不同原生家庭不同養成教育之下，對於同一件事的反應絕對不同。

● 多動作少對白

對白只是認知的一部份。除非本子好，不然讓他少，盡量用視覺、事件、元素來加以補充，角色才會活起來。

要讓角色做什麼事情，用動作、行為去呈現，累積很多角色行為之後，觀眾會有自己的看法。

● **用考古的精神發覺劇情**

故事本身就在，編劇只是個考古學家，把它明朗化而已，所以編劇必須帶領著觀眾，一點一滴地循線發現線索，慢慢地從頭走到劇終。

● **觀眾認識角色的第一眼**

觀眾第一次看到演員出現，是用髮型、衣服跟臉型來辨認，所以千萬不要找個子類似臉型類似髮型類似的演員們，這樣觀眾是會搞混的。

● **心口不一**

人物的「心口不一」，差距愈大觀眾愈有興趣。所以說要演流氓，就不要有刻板印象，一定要找個臉上有疤的人才叫壞人，面善心惡才能讓人感覺出來是從裡子壞出來的。

● **別管太多關於導演、剪接、音樂的部分**

中文劇本裡的「△」是編劇幫導演、演員而做的選擇，但之後導演會有自己詮釋的方式，同樣的也別在劇本內寫太多關於剪接該用什麼效果？什麼時機點要下什麼音樂？這些都不是編劇該管的，除非編劇與導演是同一人。

● **心理劇與推理劇**

以「人物」為主是「心理劇」，以「情節」為主是「推理劇」。因此想用角色內心來推動情節的話，那就用心理劇的方式，相反的話則用推理劇的方式進行。

- **順著時間軸走太規矩**

 故事如果順著時間走，會不會太規矩？需不需要在某些時候要閃回一下？但閃回太多又會讓觀眾忘了原有時間軸的節奏，這些細節都是編劇該去考慮的。

- **三幕劇的三個階段**

 三幕劇具備發生、解決、成長三個階段。每個階段都必須把該階段必須表出來的情節表現到位，這樣三個階段才能有所延續與張力產生。

- **前景故事的戲劇張力**

 前景故事要有戲劇張力，而「情節」是依據背景故事來塞選出來的，因此是先要有「背景故事」來支撐塞選過演出來的「前景故事」。

- **細節才能感動**

 觀眾看電影會被感動到的，絕對是角色的細節，因此細節的鋪陳相當相當重要。

- **劇本不是終端藝術**

 劇本是為了影片拍攝而寫的，不是像文學性的小說、散文一般。因此劇本絕對不是終端的藝術呈現，編劇一定要認清這一點，不要認為沒人可以改你的劇本。

下筆之後

- **寫完再修改**

 不要寫第一稿時想到什麼遺漏的就折回去修改，也不要急著修改，先讓自己先完整寫完後跳出來，歸零後再跳回去看劇本，這樣才能看到問題與盲點。

● **一開場就是重點**

一開場就要發起攻勢，一開場就要有「事件」發生，一開場就要震攝住所有人。

● **大聲朗讀**

把自己寫完的劇本拿起來唸，然後改寫、朗讀、改寫、朗讀，絕對不要感覺到所有人物的個性、口頭禪都是一樣的。對白在腦子裡唸的時候都很順暢，但真正唸出來後才知道問題在哪裡。

● **數字與文字**

寫的對白是給演員說的，所以不要寫「數字」而是要寫「文字」才對。

● **檢查錯字**

劇本就是藍圖，所以最簡單的字一定要拼對，絕對不要有錯別字，尤其你是個編劇，是個文字工作者。

● **劇本是修出來不是寫出來的**

劇本一定要修，一版一版一直修。因為寫劇本時編劇一人飾演多角後，有可能會寫錯角色立場與喜好，導致前後立場不一，所以絕對要一修再修，不要寫完沒修就急著拍攝。

● **劇本封面很重要**

劇本封面絕對要寫上編劇的聯絡方式與版權歸屬，這是主動性的保障作者本身。

● **劇本一定要寫完**

劇本一定要寫完，千萬別寫到一半就放棄了，因為寫到一半是無從修改起的，絕對要自己面對它戰勝它。

🎥劇本撰寫7步驟

心裡的IDEA

你想寫什麼類型的電影？什麼題材？為什麼要寫？這故事對你有什麼意義？這些部分你必須想得很仔細很通透。

Logline

簡而言之，**就是用「一段話」**（通常是兩三個逗號加一個句號）**道出整個故事的「戲劇衝突」是什麼**——包括故事設置、主角是誰、衝突是什麼？有時候還可能包括可能會發生的劇情為何。

更進一步，一個好的logline還能製造出「**hook**」，吊住讀者胃口，讓讀者想進一步讀關於該故事的大綱或劇本——這也是俗稱的「**電梯演說**」（**Elevator Pitch**）。

logline的目的就是要能提煉出故事的重點，並用最少的字製造出最強烈的懸念。在不到30個字之內，這句話點出了時空背景、主角的背景和其困境、主角欲完成的目標與可能的手段是什麼。一部電影可能會有千百個logline，沒有對或錯，但故事的核心衝突是什麼？又怎麼說才能吸引人，這才是logline真正精妙之處。

Logline必須掌握住四點：
1.諷刺性2.要有延展性3.能看出什麼類型4.可轉變為片名

Tagline：電影海報上都有一句自影片內容的簡短精闢的宣傳語（Slogan）。它可以挑起我們看一部電影的熱情，更告訴我們電影創作者想揭示的主題思想。如：

《電子情書》——生活的驚喜，來自線上的愛情。

《西雅圖夜未眠》——有沒有這樣一種可能，你從未謀面，從未了解的那個人。

Synopsis：故事梗概（約1000字）

撰寫字數約一頁的故事大綱的基礎。與logline相同至少需要有：時空設置、主角是誰、主角的困境與目標。針對這些做點簡單的闡述後，再加入「主角達成目標的手段」的闡述，最好也能暗示出這部電影的初始事件會是什麼及之後可能的指向。

以下是一個常見的模版：

● 這是個＿＿＿（故事類型：浪漫愛情喜劇、恐怖片等）→簡單訂出電影的基調

● ……講的是＿＿＿＿＿（帶些描述性辭彙的主角）

● ……他／她想要或需要或打算＿＿＿＿＿（遭遇的問題或目標）→故事的前提（premise），帶出之後的戲劇衝突

● 故事中第一個重大事件（主角為了追求目標而做了什麼）

● 故事中第二個重大事件

- 故事中第三個重大事件（整個故事的大翻轉點）→高潮之前必須跌落谷底（注意！三個是極限！）
- 高潮
- 結局（主角的結局或他／她學到什麼）→或是不揭露結局，留下懸念，但不是每部電影都適合如此

Outline （3～8 pages）

除了沿用以上的架構之外，**三至八頁的故事梗概還需要能把故事的結構寫出來，並有空間添加人物的「動機」及這些行為的因果關係。**寫outline的重點在於將故事中的關鍵「 blocks of action」——也就是故事中主要的事件與衝突點——找出來並加以闡述。這些最好是跟主角與故事核心有關的行動與事件，如果這僅是支線劇情或對故事推進無舉足輕重關係，可考慮先不寫。另外也不會寫太多的細節，畢竟這只是梗概，不是電影小說。

Treatment：大綱腳本（約6000字）

寫法像小說，要有事件在裡面。

顧名思義，「Treatment」的意思是「Sets Out The Dramatic Way and Cinematic Way You Intend to 'Treat' The Story in Terms of Style and Unfolding Narrative.」

這份約莫15～30頁不等的文件，包含了整部電影的角色、事件、細節甚至是敘事風格。不同於梗概追求語言上的精煉，Treatment給編劇與主創團隊更多空間展示電影的敘事方式（第

一人稱、全知觀點、多線敘事等）、藝術內涵、支線劇情、角色的多樣貌（角色的動機、反應、態度等）等，讓讀者可以想像出電影的風格與觀賞電影可能帶來的感受。

Scene Treatment：分場大綱

將每一場戲裡的「情節」、「行為」或「事件」扼要地寫出來。

Script：對白腳本

將每一場戲裡每個角色的對白與動作撰寫出來。需要有固定的格式與字體大小，才能以劇本計算影片長度。

Script寫法七大流程

步驟一：Rough Draft：第一次草稿

步驟二：2^{nd} Draft：第二次草稿

步驟三：3^{rd} Draft：第三次草稿

步驟四：1^{st} Revision：第一次調整，改人名、地點

步驟五：2^{nd} Revision：第二次調整，再細修

步驟六：Final Draft：最終確認腳本

步驟七：Shooting Script：導演由編劇確認腳本轉換成他要的執行腳本

註：在Final Draft如果有寫到道具時，下面要有**底線**。

🎥劇本格式

　　中文劇本撰寫其實跟美式劇本不同，近年來已有人推廣美式劇本寫法，但對於官方比賽徵件卻還有另外一種書寫格式，因此以下我們將這幾種格式都列出來讓各位參考，希望在撰寫劇本時能夠有正確的書寫格式。www.tennscreen.com，裡面 Writing Tips，裡面有教導如何用word編寫。

中文劇本業界寫法之一

第　場（或S1、S2、S3……）	地點
時間 （清晨、早上、中午、下午、傍晚、晚上、午夜）	此場人物

△：描述角色動作，可以描述但不能一整串好幾行的描述。描述的段落建議以編劇的「一顆鏡頭」為準，方便日後副導拉大表時安排場次拍攝時間。

中文劇本業界寫法之二

第　場（S1、S2……）	時間	地點	人物

△：描述角色動作，可以描述但不能一整串好幾行的描述。描述的段落建議以編劇的「一顆鏡頭」為準，方便日後副導拉大表時安排場次拍攝時間。

中文劇本業界寫法之三（優良劇本甄選格式）

寫作格式參考

內／外景　地點　日／夜／晨／昏
場景／動態描寫、對白

例：

內景　麵店用餐區　晨

傳統麵店用餐空間，每個桌子上都有醬料瓶與筷子、湯匙、面紙，牆上除了菜單看板外，還有許多標語貼在上面。

插隊大嬸，女，五十七歲。晨運大嬸一，女，五十五歲。晨運大嬸二，女，五十八歲。插隊大嬸坐在位置上，其他二位大嬸進來直接坐下來話家常，準備一起吃早餐。（人物第一次出現時要寫）

晨運大嬸一：妳怎麼沒來跳，跑來這裡吃早餐呀？
插隊大嬸：媳婦說趕上班，要我送孫子來上學啦，現在的
　　　　　媳婦真的很好當，一早穿漂漂亮亮出門，我們
　　　　　就要在家做到死。
晨運大嬸一：穿得漂漂亮亮？妳要叫妳兒子小心點喔。
晨運大嬸二：為什麼要小心？

插隊大嬸跟晨運大嬸二好奇地看著晨運大嬸一，晨運大嬸
一開始八卦。

晨運大嬸一：跟我住同一棟一樓徐先生這幾天都沒來跳
　　　　　　舞，因為他媳婦討客兄被抓到啦，而且聽說
　　　　　　不只一個小王耶。

插隊大嬸：徐先生兒子？不就是君豪太太，那個月婷喔？
　　　　　我記得她好像在關渡唸戲劇的，看起來乖乖
　　　　　的，怎麼會這樣？

插隊大嬸：妳怎麼知道的？

晨運大嬸一：前陣子晚上很晚了，他們夫妻吵得很大聲
　　　　　　呀，警察都來了。

晨運大嬸二：後來呢？

晨運大嬸一：聽五樓王太太說好像看到她大包小包的搬走
　　　　　　了。應該回高雄娘家了啦。我要是她媽喔，
　　　　　　才不准她回來，敗壞門風丟臉丟死了。所以
　　　　　　徐先生最近才不好意思出門吧。

這時插隊大嬸跟其他二位大嬸的早餐才送過來。

晨運大嬸一：怎麼妳跟我們一起到？

插隊大嬸：阿就剛剛先進來占位子，阿州伯他兒子就說要
　　　　　照他的規矩啦。都不知道我跟他爸爸認識多久
　　　　　了，來吃麵還要排隊，笑死人。

晨運大嬸二：應該啦，時代不同啦，現在年輕人有年輕人

的想法啦，我們也不能都照著我們以前的習慣在過，會顧人怨啦。

美式劇本寫法

好萊塢劇本的規則是一頁劇本寫一分鐘的戲，而劇本有相關的規範，才能真正落實到一頁一分鐘。

頁面規範

首先在頁面控制上，頁面上、下、右邊須留出一英吋，而左邊需留下1.5－2英吋，原因在於左邊需要打孔裝訂。

字體規範

美式劇本中的字體採用Courier New字型12號的字體。原因是Courier字體屬於老印表機使用的字體，所以使用這個字體成為是好萊塢編劇的傳統，也正是合適的字號保證了一分鐘一頁戲的規整。但我們使用中文書寫時，一般都使用12號的黑體字，但由於中文方塊字的特性，很難保證一頁紙正好寫一分鐘，但如果想要控制寫完一分鐘的戲，大致上每頁裡只能大概包含150字到180字對白才有可能。

美式劇本六元素

↕ 劇本上端留一英吋間距

❶ FROM THE BLACK WE HEAR--

 ❷MARK(V.O.) 人名英文要大寫，中文要加粗

❸ Did you know there are more people with
 genius IQ's living in China than there
 are people of any kind living in the
 United States?

 ERICA(V.O.)
 That can't possibly be ture. 劇本使用CourierNew 12號字體

 MARK(V.O.) **❹** 畫外音與環境音標是在人名後面
 It is. 其他註釋標注在人名下方
 ERICA(V.O.) 可簡短描述角色動作或狀態
 What would account for that?

 MARK(V.O.)
 Well, first, an awful lot of people live
一英吋 ←→ in China. But here's my question:

❺ FADE IN: 轉場方式可寫可不寫
❻ INT. CAMPUS BAR - NIGHT 場景標題標示內/外景－地點－時間

MARK ZUCKERBERG is a sweet looking 19 year old whose lack of
any physically intimidating attributes masks a very
complicated and dangerous anger. he has trouble making eye
concent and sometimes it's hard to tell if if he's talking to you
or to himself. 場景描述和角色動作一般出現場景標題下面，
 用來對場景進行必要的描述，交代演員進行中的行為。
ERICA, also 19, is Mark's date. she has a girl-next-door face
that makes her easy to fall for. at this point in the
and her politeness is about to be tested.

THE sence is stark and simple.

 MARK
←——————→How do you distinguish yourself in a
左邊距離邊界1.5-2英吋 population of people who all got 1600 on
以方便裝訂使用 their SAT's

 ERICA
 I didn't know they take SAT's in China.

 MARK
 They don't. I wasn't talking about China
 anymore, I was talking about me.

 ERICA ←——————→
 You got 1600? 劇本之格式靠左對齊
 右邊間距最少一英吋
 MARK 一般以右手拿劇本
 Yes. I could sing in an a Capella group, 故右邊要留出足夠空白
 but I can't sing.

 ↕ 劇本下端留一英吋間距

美式劇本撰寫時，由上到下的順序為

場景描述（Scene Direction）和角色動作（Action）

這句話一般出現場景標題（圖中的序號6）下面，用來對場景進行必要的描述，交代演員進行中的行為，這個部分包含場景的描寫和劇中角色在哪裡發生什麼行為或事情，在這部分**第一次出現的角色名字，如是英文要全部大寫，中文部分則要全部加粗。**

通常不可能場景標題後就緊接著角色間的對話，而是要有有場景和動作的描寫。但千萬要記得劇本不是小說，必須避免「心理描寫」或者「非視覺化的描寫」，要描寫「觀眾」能看到的東西；甚至可以簡單描寫角色的情感變化，但必須留給演員一定的空間，讓他在角色性格上可以自由發揮。

例如：總教官站在校門口，向不遠處走過來的高一新生凱碩走去。

要點：

人物的名字第一次出現在場景描述中時，英文要大寫（圖中序號6下面有一長段場景描述，我們可以看到馬克·祖克柏的名字大寫了），**中文要加粗**；不可以有太多非視覺化的描寫，確保你寫的東西是能夠被拍攝的，如果編劇寫出像「鳳凰花落時舞出悲傷」、「空氣中瀰漫著思念的淚痕」這些文學性的描寫只會讓導演抓狂。如果一定要寫出演員的心理狀態，用盡量簡潔準確的詞語描述；**不可以有鏡頭用法或機位的描寫，因為那不是編劇的工作。**如果你就是導演，留在分鏡頭劇本裡再來註記。

人物名稱（Character Cue）

就是劇中角色的名字，**如果人物名稱下面有對白，則名字字體要加粗**。英文一般用名字即可，不需要冠姓氏；而中文就直接將角色全名寫上去。至於配角，用英文只需寫出足夠能區別的代號即可，如「學生#1」、「護士#2」，但如以中文書寫，建議還是將名字寫上，以利對角色個性上有所區分與認同。

對白（Dialogue）

角色人物所說的台詞都稱為對白，包括畫外音、獨白、旁白，都屬於台詞部分。**美式劇本裡的對白，會以齊中的方式來撰寫**。但其實，現場拍攝時的情況會出現演員很可能不會一字不漏地複述劇本的對話，但如果遇到重要場次或專有名詞時，建議還是需要做到一字不差。

輔助描寫（Parenthetical）

輔助描寫出現在對話開始，功能是簡單描寫說話者的當時情勢。用於區別相關於此對話的動作，**輔助描寫一般只是在特別需要注意的部分才加以使用，如畫外音，鏡外音（Off-camera Dialogue）要標註在角色姓名的後面**。例如：Roger（O.S.）或Roger（V.O.）中文：小明（畫外音）或小明（鏡外音），比如「咳嗽」、「帶著哭腔」、「興奮地」。輔助描寫不可以太長，如果需要較長描述，就按照序號1的格式，寫一段動作；輔助描寫一般只是使用一個或兩個形容詞或副詞，不可使用過多或其他詞性。

轉場方式（Transition）

好萊塢的習慣，劇本的開始標註為FADE IN，而劇本的結尾則會標註為FADE OUT，但現在的劇本可以不必非得遵循這

個規則不可。轉場的標註在好萊塢越來越弱化，所以在劇本中標註轉場是可選的，常用的轉場包括：CUT TO剪至（靠右對齊）、DISSOLVE TO融入至（靠右對齊）、FADE IN淡入或是FADE OUT淡出這幾種方式。但其實各位如果觀看好萊塢的電影，會發現基本上都是「卡接」而無「任何轉場效果」，在必要的時候標註出來即可，一般情況可以不寫。**以中文撰寫「轉場方式」一定要加粗，英文則要「大寫」。**

場景標題（Slug Line）

在**場景標題部分，中文應使用加粗字體，而好萊塢對於場景標題的格式是：「內／外景－地點－時間」，國內一般的格式是「時間－內／外景－地點」**，這只是中西方習慣不同，二種皆可使用，只要整部劇本都需要統一格式。美式劇本裡的「INT.」（interior）相當於中文劇本裡的「內」，代表的是「內景」；相反的，「EXT.」（exterior），對應在中文劇本裡是「外」，代表的是「外景」。而EXT./INT.或INT./EXT.代表此場景從外景進入內景亦或相反。

接下來是標註「場景地點」然後是「時間」，而時間上要註明的是是日（DAY）、夜（NIGHT）或是黃昏（DUSK）、破曉（DAWN）等其他時間，一般以一個「－」符號跟隨。所以一個場景標題中英文範例來說，可寫成：

INT. SITTING ROOM OF MY HOME - DAY
中文可以是：內. 我家的起居室－日

但以**好萊塢劇本寫作習慣，場景標題是沒有寫場號的**，如第一場、第二場……等等，**因為每場戲的拍攝順序需要由導演決定**，日本的劇本中也只寫序號，而中文的劇本就會有標註場號的習慣，但其實場號在實際拍攝中是沒有作用的。

最後要說明一下的是，其實有不少非常有名劇本軟體可以減少排版的時間，比如Final Draft（不支援中文，需要在英文操作環境下使用）、Screenwriter、Celtx（免費中文版），還有其他軟體將在下個章節列舉。補充：Celtx輸出會亂碼的問題，所以請務必安裝Adobe Acrobat後，你的系統會被安裝pdf印表機。這時候，在Celtx軟體裡選擇列印，列表機選擇Adobe PDF，列印後即輸出pdf，而好萊塢劇本的裝訂記得要使用1 1/4吋5號黃銅螺絲曲頭釘，可上www.writerstore.com訂購。

常用編劇寫作軟體

在台灣，編劇幾乎都是用word軟體在寫劇本，但在國外的影視產業裡，身為編劇必須要學會用軟體寫劇本。當今網路普及的年代，有些軟體會將你寫的劇本存在雲端上，以便你在其他地方作業或開會時，可輕易透過網路來存取劇本，免去身上帶著隨身碟等載具。以下就是幾種可同時支援Windows與MAC系統的編劇軟體；雖然它們大多沒有中文版本，但為方便初學認識，我還是將其列出，並盡可能附上網頁連結。

Final Draft

Final Draft是世界銷量第一的寫作工具，特別適合寫電影劇本、電視連續劇或舞台表演。包括在線註冊劇本、劇本比較與格式助手，全部超過50種模版，分配不同語音代表不同角色朗讀劇本等特點。

Celtx

這款是有中文版軟體是一個專業劇本編輯軟體，適用於電影、電視劇、戲劇、動畫、遊戲、廣告片等行業之劇本，軟體內置豐富的模板，所有工作都基於數位化的介面，可讓編劇能輕易上手，並且可以方便地將資訊發布至相關工作人員分享。Celtx不僅能夠用於劇本的建構與寫作，也集成了前期製作管理功能，對於劇本分析、鏡頭分解、故事板、日程表、通告單等等。

Costume Pro

是一款用於長片電影、電視電影、迷你劇和電視劇的專業分解和預算軟體。Costume Pro在Microsoft Excel中的選單欄上添加了一個自定義選單，可以實現自定義功能。Costume Pro的自定義功能可以根據內置的總表、劇本更改、預算等創造分解頁面。

Dramatica Pro

Dramatica Pro是一款劇本故事書籍寫作軟體，程序內置了三萬二千餘個故事模板，此軟體可幫助編劇創建角色及規劃情節。還能設計衝突、塑造人物，更可以幫助編劇構建一個故事引導、創造人物，讓故事點或可以訪問的字典。

FLIX

是電影、電視、遊戲製作等必備的故事板分鏡流程製作軟體。主要用於整合導演、編輯、製片、3D設計師等相關人員的交流與合作，在更便捷的空間中進行故事和劇本分鏡修改。本軟體以做筆記、繪畫、修改、重新排列面板並進行書寫。

Story O

Story O開創了劇本編寫的新紀元。編劇可以在電子索引卡上書寫自己的創意,對這些創意進行重新編排並將其添加至多個序列和時間軸中,然後再組織情節點與多條故事線和人物。Story O可讓編劇先編寫出劇本大綱,然後再來添加人物與劇情細節。此外,它還可以導入導出Final Draft劇本,將電影的前期製作資訊導出到Gorilla和Chimpanzee電影製作軟體中,並還可以將劇本導出到Movie Magic Screenwriter、Microsoft Word®等其他文字處理軟體中。

Toon Boom Storyboard Pro

Toon Boom Storyboard Pro是一套全新概念的、傳統與數位無紙繪畫方法相結合的分鏡繪製軟體。Storyboard Pro可將創意轉換成一個視覺故事,從而形成一個完整的作品,並可增強創作者之間創作時的合作性。

Writer's Blocks

本軟體以積木式塊狀卡片的形式處理文字,讓編劇可以直覺式動手寫作,只需在塊中輸入想法即可。本軟體不是提供一個單頁的白紙,而是提供了一塊塊卡片(block),且卡片可以自由地拖來拖去,可以編輯、排序、查找、整理、輸出,每個塊都是一個完整的文字處理器文檔,可以保存無限的文本。

Trelby

Trelby是一個免費的電影劇本創作軟體。它支援多個標籤共用,因此你可以同時編寫多個劇本,它能幫助你快速地插入人物角色、對話、場景、行動等的內容。這個軟體支援以文本、PDF、HTML、XML、RTF、Fountain以及ASCII的形式輸出劇本,也支援輸入文本、.fadein、.astx、.fountain、.celtx、.fdx等格式的文檔。本軟體可輕易地對比兩個劇本,而且它還允許將稿子另存為帶浮水印的PDF文檔。

yWriter

yWriter是個免費編劇軟體。編劇可在文檔上創作新的章節或添加更多的劇情描述，也可以添加摘要、簡短說明或完整的敘述到一個章節裡，更可以將新的人物角色添加到故事裡，更可以為章節、場景、字數、項目等方面的內容設定寫作目標，它將會讓你指定輸入的最多字數、要創作的場景數，以及要撰寫的章節數等，而且可以以不同的格式輸入和導出文檔，如RTF、TEXT、YW5、HTML等。

Screen Writer

Screen Writer是一個創作電影、電視連續劇、故事書等劇本的軟體。這軟體可輕鬆添加不同的對話，只需點擊一個圖標就能輕易地在對話中添加不同的角色所對應的名稱就可以了。同樣地也可以為某一個場景添加地點，而當你添加一個名字或地點時，Screen Writer會自動地將它保存到數據庫，隨後這些資料可以在操作界面的右側瀏覽。這樣，下一次操作的時候，就可以立即使用這些詞句。

Quoll Writer

Quoll Writer是一個免費的寫作軟體。可以使用大量的格式選項來編寫劇本，也可以創造出許多的章節，並且在章節下面進行寫作，甚至還可以在不同的標籤裡增加多個章節，或是增加一些相關的章節資訊，如計畫、寫作目標、敘述等。

LibreOffice Writer

LibreOffice Writer被用作劇本創作軟體。有一個可用的擴展功能幫助編劇在LibreOffice Writer中添加劇本創作的功能，它主要是一個編劇可用來編寫劇本和故事的模板。

OpenOffice Writer

OpenOffice Writer是一個文字處理器，安裝後就可以使用這個軟體來創作劇本，就像LibreOffice Writer一樣。這個拓展強化了該文字處理器的功能，使它能夠用於電影劇本的寫作。

RoughDraft

RoughDraft是免費的電影劇本創作軟體。它支援打開多個標籤，所以編劇可同時撰寫多個故事。RoughDraft提供多種有用的工具，如Word Counter（字計數器）、Spell Check（拼寫檢查）、Dictionary（詞典）、Calculator（計算器）、Make AutoWord、 Live Spellcheck（實時拼寫檢查）、HTML Publish等。而對於文檔的標題、副標題、正文體等的內容進行編輯，目前僅支援用戶輸出.txt和.rtf格式的文檔。

CreaWriter

CreaWriter為劇本創作提供一個避免注意力分散的環境，在操作界面上除了寫作區之外，不顯示任何的選項。想要瀏覽選項，你就要將你的鼠標移到界面的左右兩側，這樣選項才會出現。而這些選項包含有文字格式選項以及儲存或創建新文檔的選項。

Akel Pad

Akel Pad是個免費的跨平台軟體，兼容於Windows、Mac和Linux系統。可以以各種不同類型的代碼頁來儲存文件。而你可以在多個選項卡中使用這個軟體，這款軟體設計容易使用，同時它還支援用於語法高亮顯示、代碼折疊、自動補全、腳本執行和鍵盤宏指令的各種各樣的插件。

Interactive Theater

Interactive Theater是一個交互式劇本創作軟體。用戶可以使用這個軟體來創作戲劇、短歌劇、電影、電視連續劇等的劇本。Interactive Theater支援劇本創作，並能在程序內與動畫、音訊、視訊或圖片進行交互操作。

AbiWord

AbiWord是一個免費的寫作軟體。這個軟體簡單易用，很容易就可以創作故事、場景和人物對話。但由於這個軟體沒有任何適用於劇本寫作的模板，所以你需要手動添加寫作的樣式，它擁有支援多文本格式編寫的選項，可以為文檔添加標題、主題、段落、表格、矩陣以及其他更多的內容。

Write Monkey

Write Monkey就像是一個文字處理程式，幫助你在不受干擾的環境下創作劇本或記錄下任何的想法，這個軟體會專門打開一個獨立的視窗用於寫作，而你必須要退出當前的寫作程序才能使用其他的程序。

Focus Writer

Focus Writer是一個簡單好用的劇本寫作軟體。這個軟體可隱藏自身的選項來讓你專注於寫作而不是其他的工作，這軟體擁有一個只有寫作區的乾淨的界面。你只有將鼠標移動並停留在操作界面的頂部才能看得見工具欄，更可根據編劇習慣選擇更改主題、為寫作設置定時器、設置鬧鐘、管理每日的寫作進度和進行會話，但Focus Writer只支援TXT、ODT和RTF格式的文件。

Movie Magic Screen Writer

Final Draft主要的競爭對手是Movie Magic Screen Writer，就像Final Cut和Avid/Adobe Premiere之爭。好萊塢通常分兩派：FD人或MMSW人。這款軟體也包括了製片部分，所以如果你想做一個獨立電影製作人，這可能是最好的選擇。

Scrivener

很多作家非常喜愛這款軟體，因為它的著力點是讓寫作流程變得流暢。它讓作者可以通過大綱重新安排段落，加載圖片、PDF和網頁；基本上可以幫助樹立寫作時混沌的大腦。

Highland

Highland是一個純文本編輯軟體。編劇只需要專注於寫，寫完後再整理格式。但是當添加了編輯和預覽功能後，許多人開始喜歡把它作為寫作。但Highland只能在Mac上使用，並且不能輕鬆地修改草稿，它就僅像是一個初稿編輯器。

Writer Duet

Writer Duet是一個基於網頁的為合作而設計的免費軟體，允許多個作者同時在線編輯。同時編輯時的改變會通過一個紅色的高亮顯示框告知對方。並且它的許多鍵盤命令和其他日常軟體是一樣的，因此上手熟悉會比較快。

Chapter **IV**

關於導演

導演是指「導」引創作概念，並整合「演」出元素的人。

——李國修

　　導演這個職稱不知有何魅力能令人如此嚮往，因此有了演而優則導，攝影師變成導演，也有編劇跨界變成導演。不是不行，而是在影視產業中，不同的職務有著不同的養成教育及人格特質，有的人做的來但有些人就做不來，畢竟有些事是勉強不來的，尤其是將畫面當成畫布以光影揮灑的導演，不是會喊Cut就能當，千萬別為了「導演」二字迷失或膨脹了自己。

🎥導演的養成教育

觀念21講

1. 如果是製作電影是一個軍隊，導演絕對是軍隊的將軍；如果是製作電影是一艘軍艦，導演絕對是軍艦的艦長。

2. 導演必須承受影片所有的功過，沒有任何藉口。

3. 導演的第一部片如果得獎，得先感謝演員，因為他們是最終的表演者；導演的第二部片如果得獎，得先感謝工作人員，因為沒有他們片子就拍不起來；導演的第三部片如果再得獎，那才是真的導演厲害。

4. 導演絕對要有「時間就是金錢」的觀念。

5. 導演必須知道電影的觀點是誰？這是誰的故事？

6. 八大藝術與當代社會息息相關，要當導演必須要多了解其他領域的藝術呈現。

7. 導演實際上是電影製作過程中最具創造力的個體，他的名字要就放在電影字卡的最前面，不然就放在最後一個出現。

8. 導演的敘事能力，從演員表演到鏡頭選擇與構圖，都要負起最終的責任。

9. 導演必須堅持對於藝術的完整性及觀點的清晰。

10.導演看螢幕的地方叫監看監控區（video village），除了場記，其他人不應該待在監看監控區裡。有些導演會

待在監看監控區裡看螢幕，有些導演會在攝影機旁看小螢幕，有些導演則是會直接看著演員的表演。

11. 導演應該每天按時帶著分鏡表、故事板，跟一個可完成一天的清晰思路來到片場。

12. 導演應該考慮每場戲如何運鏡與拍攝，如何用焦點處理演員，讓演員的表演成為這場戲的核心。

13. 技術知識瞭解較少的導演，就必須從基本的攝影知識開始學習，以便與攝影師進行有效的溝通。

14. 電影是唯一知道確切誕生時間（1895.12.28）的藝術。

15. 電影聲音的重要性在情感、聯想和象徵的層面上幾乎超越了電影畫面，相當於一部分注重聽覺表達的導演的作品中有著集中和鮮明的體現。

16. 聲音產生了畫面之外的第三度空間。

17. 電影裡的聲音由對白、音樂和音效所組成。

18. 聲音與畫面分離被許多電影大師視為電影最根本的藝術特質。

19. 聲音的存在恰恰強化了「無聲」的特殊表現作用。

20. 電影時空是三度空間加上第四度空間的「時間」。

21. 電影空間分為「畫內空間」與「畫外空間」。

導演修煉6講

專業素養／解讀文本的能力，成熟的導演理念，有效率準確的調度。

一個好導演在開拍前就必須要有成熟的理念、觀點與想像力。劇本有可能不是導演寫的，但導演絕對參與修正過，所以絕對要有解讀文本的能力，以及絕對要有屬於導演的觀點與看法。

領導統御／凝聚團隊向心力，有效整合各部門分歧的意見。

一個好導演具需要有領袖風格，不可唯唯諾諾裹足不前，絕對要有決策者當機立斷的能力。但前提是必須要能凝聚整個劇組團隊的向心力，劇組各部門間或許難免有所不同的意見，但身為導演絕對要有領導統御的能力，並且要帶人帶心，如此才能引領劇組往前衝。

職業道德／導演與演員的私人經驗分享，僅限於彼此知道。

一個好導演絕對在拍攝前一定要與演員個別溝通，就因為是個別溝通，所以身為導演絕對不能把演員跟你說的現實生活私人經驗或祕密告訴他人，這是與演員溝通時最基本的職業道德。

敬業精神╱做出每個決定前一定要做好十足的功課，絕不要有不確定性。

一個好導演絕對是在很短的時間內決策鏡頭到底是O.K.╱N.G.或KEEP，因此絕對要在開拍前就做好屬於導演的功課，絕對不要對劇本設定有不熟悉的不確定性，因為牽一髮動全身，稍微不對的表演設定絕對會影響後面劇情的結構。

溝通能力╱不要想說服別人，要去想怎麼讓別人理解你或怎樣理解別人。

一個好導演絕對要想如何讓別人理解你的想法，當然也要去理解別人進而達到溝通，而不是絕對由上往下強權式地命令，或許上世紀的業界有如此命令的手段，但時代進步我們也要順應時代變化與人性思維。

情緒管理╱情緒不能解決問題。

一個好的導演對於情緒管控絕對要有，也就是說身為導演必須享受拍片時所出現的不確定性。因此絕對不要在拍攝現場生氣暴怒，因為你一個人的情緒失控會連帶影響所有劇組人員以及最終表演的演員，真把演員罵傻了，誰來演戲呢？

新銳導演育成12講

1. **參觀器材展並了解市場最新技術資源**

 身為導演，你要拍的片子屬於什麼類型？想要什麼風格？想要如何運鏡？這些都需要先了解，當然了解最新的周邊技術資源，將有助於導演對於鏡頭與畫面的思考。

2. **學習電影攝影的基本原理**

 身為導演，你絕對要了解攝影與鏡頭的基本原理，因為你必須要跟攝影指導或攝影師溝通，所以你們之間的語言必須是要有相同的專業論述才可以達成溝通，而不是一味用形容詞或感覺來概念式描述。

3. **從大師繪畫作品、照片或其他影片中尋找視覺參考**

 身為導演，你必須知道你想要什麼樣的形式與風格，你可以從美術史裡大師級的繪畫作品，或攝影大師所拍攝的照片，甚至從別人的影片中來找尋你要的視覺作為參考。

4. **讓攝影師變成你的眼睛**

 身為導演，你的眼睛就是攝影師，你跟攝影指導或攝影師之間絕對要有相當的默契，而且攝影指導或攝影師絕對也要有所想法來回饋給你。

5. **與攝影師建立良好的溝通關係**

 身為導演，如果發生攝影師不是自己熟悉的人，那麼請你跟新的攝影師開始溝通觀念、想法、思維與培養默契，因為未來他就是你的眼睛。

6. **導演需要想像得到電影完成後的樣子**

 身為導演，必須要有想像力來思考影片剪輯後的敘事與影像會如何呈現。當然由此呈現也可以來反推怎麼樣執行拍攝能達到更好的效果。

7. **與攝影師從視覺角度來溝通劇本中最需要的是什麼？**

 身為導演，你就必須跟攝影師來溝通視覺表現的重點要放在哪裡？導演與攝影師都必須要有影像美學的基礎、概念與執行力。

8. **與美術指導討論場景色調與視覺感**

 身為導演，在技術勘景與複勘景時，相信一定有很多層面跟很多不同部門的協調，尤其是當場景必須因劇情訂製時，你就必須要很確切的跟美術指導討論所有關於視覺設計的因素、顏色與需求。

9. **要知道哪些鏡頭重要**

 身為導演，你必須知道有哪些場次是絕對要拍到的？因為如果沒有拍到重要的場次，故事將說不清楚；如果沒有拍到重要的鏡頭，那麼故事的張力就會變得薄弱甚至讓人看不懂。

10. **做好導演功課及場面調度**

 身為導演絕對有導演的功課，從解讀劇本、將劇本化為影像、與演員溝通、將劇本融入演員自有特色等等很多層面的考量，甚至在畫面中所有的場面調度，你想要有什麼需求都必須先提早了解，以及與其他部門溝通協調。

11. **與攝影師一起至後期看樣片**

 身為導演，你必須帶著你的眼睛（攝影師）一起到後期

去看樣片，做最後兩人一起討論、溝通、協調的環節。

12.**導演不能過與不及**

身為導演絕對不要認為你最大你最棒什麼都會，但也絕對不要沒有信心看輕自己。太自大會讓所有環節都鬆了，影片就不紮實了；太沒自信則無法拍出有說服力的片子。

導演的攝影概念

● 焦段與鏡頭

要先了解景別、焦段、角度對於劇情的意義後，才能了解什麼時候要用什麼景別，如遠景、中景、特寫之類的，再來學導演鏡如何使用，方便在勘景跟拍攝時再度確認是不是你要的景別都可以實踐。

● 攝影機輔助器材

要了解手持、搖臂還是移動車或三軸所產生的運動意義性，並且要了解這些器材之間的影像美學意義性如何？然後再來考慮劇情的需要來使用器材。

● 影像基調

影片是什麼類型應該要呈現出什麼顏色或色調？暖調還是冷調？這些色彩變化對於影片或角色有什麼意義？這些身為導演的應該都要有所觀念。

● 照明基礎

光線要選擇高調還是低調？軟調還是硬調？影片明度要昏暗或是明亮？這些都牽扯到用影像說故事的情境。

● **電影史**

了解電影史，了解電影類型，了解電影風格等等，才知道自己要拍的片子屬於哪一種？之後才能再分析出該如何拍攝。

導演的鏡頭9問

1. 你習慣用導演鏡來幫助思考鏡頭所營造的張力嗎？
2. 各種廠牌的**鏡頭特性**你瞭解其優缺點嗎？
3. **片子的類型**是什麼？打算用什麼牌子什麼系列的鏡頭來拍？
4. 了解廣角鏡、標準鏡、長焦段**鏡頭的特性**效果分別如何？
5. 想營造什麼**焦段**的畫面訊息給觀眾？
6. 要用什麼焦段當**主要鏡頭**來闡述你的故事？
7. 想控制多大的**光圈景深**？這樣的景深能向觀眾傳達什麼訊息？
8. 為什麼**光圈的固定**很重要呢？你片子的場景與調性需要開多大的光圈來拍攝呢？
9. 瞭解曝光的基本觀念？什麼時候要**光圈開大或縮小**？

導演的劇本5講

導演跟劇本的關係，是從文字轉為影像的關係，也就是說導演必須透過劇本的文字詮釋來吸收、轉化成影像，然後以影像說故事。

1. **能不能把劇本總結成一句Logline呢？**

 Logline是美式的編劇方式，唯有把想拍的題材用最簡單的一兩句話講出來，才算有最精準的核心思想，也才不會主題不聚焦而洋洋灑灑一直在「交代」前因後果。

2. **劇本的Motif清楚嗎？**

 Motif又稱為「母題」，會透過意念、人物、對白、影像、音樂在影片中不同地方出現，並且能帶來貫穿的題旨。而這些母題元素必須在拍攝前導演就要有所想法。

3. **為什麼一定要拍這劇本呢？**

 影片跟導演的關係是什麼呢？是為了自我救贖？還是因為社會責任？或是僅於商業操作？不論是哪種關係，導演必須要清楚知道為什麼要拍？畢竟一位導演一輩子能拍的片子數量有限，千萬別浪費生命為你不喜歡拍的影片花時間。

4. **劇本對自己有什麼意義？**

 劇本跟導演的關係又是什麼呢？是寫導演本身發生的故事嗎？還是為了要講述導演想傳達的意涵呢？劇本絕對跟導演有相當大的關係，因為導演是將文字劇本轉換為影像的人，他必須要對劇本有感情才能將其用最大的力量進行轉化。

5. **劇本對觀眾又有什麼意義？**

 劇本對導演有所意義的話，那劇本（或影片）又對觀眾有什麼意義呢？如果沒有意義的話，觀眾為什麼要花錢或花時間去看呢？劇本（或影片）通常都是「以小看大」，導演想透過影片傳達什麼觀念給觀眾呢？這個問題是導演必須想清楚的。

獨立製片導演的前製階段

　　獨立製片是指沒有大型電影公司投資製作的電影作品，成本通常相對較低。從二戰時期，一般大眾可負擔購買的可攜式攝影機出現，到90年代的數位攝影機及非線性剪輯與混音軟體問世，透過當時個人電腦的普及，使拍攝電影的門檻因而降低，獨立製片隨之興起。不需大型電影公司的支持，獨立電影沒有束縛而可自行拍攝想拍的內容、類型的影像作品。

　　獨立製片的定義和發展歷史在各國皆有差異，但有別於大型商業電影，其創新、先鋒與異議的精神可被視為共通標誌。以美國獨立製片為例，隨著獨立製片蔚為風潮，且廣受電影市場（主要是青少年觀眾）所支持，大型電影公司紛紛轉向投資獨立電影新銳，進而成立自己的獨立製片品牌，或是收購經營有成的獨立電影公司。「獨立」漸漸不一定和成本低廉、製作簡樸劃上等號，而轉變為一種創作精神的標竿。

攝製團隊組成了沒？

　　拍攝前的前製階段需要媒合各種組別的專業工作人員，必須透過專業有經驗的製片來組合攝製團隊，各個組別的負責人先行找到，其餘助理級的工作人員再由各組負責人來挑選。或許無法馬上找到所有人員，但各組人員編制可在先前就規劃確定。工作人員如果少一些，絕對會影響工作進度跟時間，相對的也會提高某些部分的成本，如器材租賃、飲食交通等部分，這部分是最先期要考量進去的。

所有人員保險保了沒？

工作人員的保險是拍片時最基本的，只要人員一進組就必須給予保險，保障工作人員的安全。尤其在前製期時，許多工作人員在外找場地或聯絡事情，都埋下了不確定性的交通意外因素，而且必須了解意外險、場地險的區別在哪？絕不要因為保費便宜而保錯保險。

演員確認了沒？

演員當然要在前製期就必須確認，因為劇本撰寫當時只為角色來塑造，雖然有相關影片的演員參考，但最終劇本還是要針對演員來做調整與修正，以及演員自己必須要有演員功課，因此絕對不要在演員未確定的情況就貿然開拍。

場景確認了沒？

所有場景牽扯到演員的表演與所有攝製團隊的相關配套，如攝影機位置、角度、使用焦段、燈光配置、休息區等部分，絕對不要一邊拍攝一邊找場景，因為所有的場景都還是必須相關人員複勘確認，在拍片的當下是無法進行這些事，除非劇組停拍或休假讓相關人員來做這件事，這又會導致拍片時的節奏亂掉，所以絕對要在前製時期就把場景確認完畢。

經費到位了沒？

經費是拍片時最重要的支撐，畢竟劇組一開拍每天都要花

費，不論是交通、油錢、餐飲等費用。在拍攝階段花費最大，因此開拍前經費絕對要到位再進行，否則財務會相當吃緊甚至斷炊或引起合約上的付款問題。

器材確認了沒？

這裡指的器材不僅包括攝影器材，還須包括場務器材、燈光器材等等。畢竟有時拍攝地點非在器材租賃公司附近，光一個忘記租賃或沒有點交少了零件而來回跑的時間，就耗費掉整個劇組的工作效率及拍攝節奏，更會引起組別間不必要的嫌隙。

所有團隊人員配置足夠了沒？

不要因為預算限制而在最開始時就把人員縮編到最小，因為當人員變少時，很可能很多事情在分工上會發生問題與矛盾，甚至組別間確認不清楚或遺漏，而導致在拍攝時耗費更多的確認與準備時間，這反而會因為拍片節奏沒跟上而造成反效果。

導演的藝術思維

藝術以純粹的形式震撼人心。

——布列松

對於一個想要拍電影的導演來說，真正必須要的素質
是：對想要拍的那一類電影有視覺想像。所謂的視覺
想像並不是畫面，而是對於那類電影的觀念，處理那
部影片的方法，以及對它的感覺及個人的方法。

——Roger Deakins

電影導演的藝術風格

電影導演藝術作為一種藝術創作時，必須要遵循形象思維
的原則，就是「**視覺思維**」與「**聽覺思維**」的原則。從文字
化劇本構思到影像式的銀幕呈現，導演都要用「視覺形象」
和「聽覺形象」以及兩者的結合或組合來進行思考與感悟的
推敲。

題材和故事的選擇

不是每一位導演都可拍攝任何題材的電影。如果導演不敢
看鬼片，那他根本無法拍攝這樣的題材。因此身為導演必須知
道自己的特點是什麼？適合詮釋拍攝什麼類型的電影。

主題的偏好與挖掘

導演對於影片主題的偏好是屬於導演個人自己該發現的，也因此導演本身必須有計畫性的對這些題材有所挖掘與田調，才能將劇中人物的人格特質表現出來。

銀幕場面調度

既然電影可以分類成類型電影，也代表說同一個類型並非只有一部片。意思是說即使以愛情電影為例，有太多雷同的情節被拍攝出來。但身為導演就必須要去思考，如何拍攝才不會落入俗套，畢竟落入俗套的說故事方式，就容易讓觀眾看穿，而觀眾看穿後就會覺得劇情無趣。因此對於每一場戲的影框都必須力求經營與調度，讓觀眾即使知道劇情應該怎麼發展，但對於影像說故事的方式是會有新鮮感。

演員的表現風格

演員的表現風格不是來自演員本身，而是來自導演對於角色的設定，以及導演與演員溝通後對於角色的塑造而「表現」出來，絕非「表演」出來。**因此演員演的是「劇中人物」而非「演員本身」。**

聲響

這裡提的包含**效果音、配音與配樂**。在影片中適時地加入聲響，來襯托影片當時要表達的氛圍，絕非一首背景音樂從頭

放到尾。所有的聲響必須考慮到是要小聲到潛移默化的效果，還是在適當的地方做出讓人震撼或情緒上的效果。聲響是影片畫龍點睛的部分，身為導演絕對要有概念。

剪輯節奏

影片節奏猶如交響樂，因此剪輯手法與節奏的快慢就必須掌控。掌控的原則在於每一場戲要給觀眾什麼感覺，是緊張、刺激還是醞釀情緒？不同的感覺就必須要有不同的剪輯節奏，比如飛車追逐，絕對是要以短鏡頭卡接及局部特寫，來營造出追逐的速度感。剪輯的節奏將會影響觀眾的心跳、呼吸等感知，為什麼？因為觀眾在欣賞影片時是受到「影音」的影響。

電影空間的三層含義

電影需要透過「畫面」與「聲響」為媒介，在二度平面空間上展現出三度空間。並且透過劇情讓點影時間產生現實時間的真實感，卻又可擁有透過剪輯處理而讓電影時間產生不具現實時間的自由度。

- **物理空間**：表層，與人物、故事和動作相關的長、寬、高稱為物理空間。
- **情感空間**：淺層，與人物心裡情感相關的空間環境。
- **理性空間**：深層，與創意和主題思想相關的象徵隱喻環境。

電影的敘述空間指的是電影空間（地點）與敘事和敘事角度（觀點）的關係。

剪輯時鏡頭銜接的空間關係

- **同一性空間：同一場景**的全景切入近景特寫，或推拉搖移鏡頭。
- **銜接性空間：將相鄰的空間**組織在一起，如主角出門、上街、逛進店面。
- **分離性空間：具有共時性但卻有距離的不同空間**，如最後一分鐘營救的犯罪現場與營救者所在的空間。
- **隔絕性空間：非共時性且有距離的不同空間**，如透過閃回、閃前或幻想所造就出的異地空間。

敘述空間的三層含義

- **統一性**：通過畫面構圖變化，連續剪接，鏡頭內循環再現來實現。
- **透明性**：透過鏡子、門窗、帷幔、走廊等視覺設計元素來實現。
- **延伸性**：訴諸暗示和聯想的畫外空間、畫內的電視影像等來實現

電影中存在三種時間：

- **放映時間（Film Time）**：是一種以故事敘事框架做為影片架構的時間。
- **敘事時間（Movie Time or Cinematic Time）**：透過剪

輯來表現故事的影像時間。

● **真實時間**（Real Time）：也就是真實生活所遵循的時間。

電影時間概念三種屬性

● **時間順序**（Temporal Order）：線性與非線性，閃回（倒敘）與閃前（預敘）
● **時間長度**（Temporal Duration）：剪輯讓各場次的長度「重構」出劇中的時間性
● **時間頻率**（Temporal Frequency）：頻率長短將造成變成一種不同心理層次的時間感

電影時間的擴張延展，不但具有強烈的主觀心理意味，而且具有強烈的情感影響力。

電影必須把過去與未來都帶到現在，以便重現他們。
　　　　　　　　　　　　　——澳大利亞學者　查理

關於剪輯
將機緣幻化為宿命。（Transformed change into destiny）
　　　　　　　　　　　　　——法國新浪潮　呂克

單一鏡頭七大元素

1. 景別（特寫、近景、中景、全景和大遠景）
2. 攝影機位置與角度
3. 畫面構圖與構圖的運動變化
4. 鏡頭焦段的選擇和景深
5. 焦點與焦點的變化
6. 光線與照度的選擇（高調、低調和光比）
7. 色彩和色反差

　　在一個序列長鏡頭中可以放入很多東西，可以在其中建立起氣氛、細節和情緒，以及思想中的片段，還有空間上的廣度。

剪輯與節奏

　　節奏（Rhythm）是作為一部電影總體的韻律感。分為二方面：

　　第一是**鏡頭內部的節奏**，透過鏡頭前的視覺元素、鏡頭運動或者是鏡頭的重複運動形成的節奏。

　　第二是**透過剪輯手法和技巧在鏡頭之間形成的節奏**，如輔助用的短鏡頭配上主導性動作的長鏡頭交叉剪輯，可以在兩個動作之間形成對比，而且能夠產生懸念。

場面調度

電影畫面動作效果的總和。指人物的運動和攝影機運動的總和，更是對銀幕空間中各種有意義元素的組織和安排，是畫面意涵的最大化。

長鏡頭強調電影化的展現（戲劇動作圍繞鏡頭運動展開）
場面調度強調舞台化的調度（鏡頭運動跟隨戲劇動作展開）

跳接

法國新浪潮電影的發明，指兩個（時空）非連續性鏡頭被隨意組接在一起（方向不同、動作不連貫或景別變化不大），跳接會產生一種不穩定或不重要的感覺，也提示了觀眾是在看電影。

四種電影化的運動

流動感是電影的精髓，所以畫面中一定需要有流動感。

● 電影底片在攝影機內的「感光運動」，以及在放映機內的「投射運動」
● 被攝對象的「主體運動」（畫框內的運動）
● 「攝影機的運動」
● 剪輯過程中產生的「節奏律動運動」

敘事性的六大技巧

不要光靠對白敘事

　　創作出比較適合表演的對白，應該是最有可能證明你編劇能力的方式，然而如果一部電影的劇本僅僅靠對白來支撐人物個性以及做故事展現，則是完全捨本逐末而變成電視劇。

　　原因非常顯而易見，對於電影來說，可見的動作所產生的心理建構往往比對白產生的效果要更加強烈。人物性格的塑造也可以通過肢體行為而變得更加明顯，電影語法也可以提供豐富的手段以供利用，只有深刻理解了這一點，編劇才能算是真正為了電影而寫作。**電影故事的發展是由畫面構成推動的，而畫面的產生以及故事的效果在一定程度上則取決於編劇。**

　　畫面無法呈現的，才用講的。

畫面走在對白之前

　　在把劇本中的敘事轉化成有聲動態畫面的過程中，導演最重要的步驟之一就是先忘掉角色之間的對白，以一種全新的方式重新想像出他們的行為動作構成的畫面，將他們的想法、情感和衝動通過剔除語言音效的畫面傳達給觀眾。在這種情況之下，當一個場景以這種方式構建出來後再將原來的對白修改之後納入其中，往往能夠達到比之前更加出色的效果。

對於電影來說，先呈現再講述，
把交代性的對白安排在戲劇性事件之後，會更有意思。

利用畫面的表現方式製造矛盾與對立

聲音和畫面在影音不同步時所產生對立的部分，往往是電影最有含義也是最有衝擊力的部分。如果銀幕上演員所說的對白與觀眾所看到的畫面相互對立與矛盾，那麼對白表達的內涵就遠遠甚於其字面意思而有深度，附加的表現力將可變成更強而有力的。在這種基礎上，再利用攝影機語言的表達方式來加以豐富，效果會更勝一籌。

主角必須要有動作

一個消極被動的角色會給劇本的戲劇價值帶來真正的傷害，「主角」的字面意思就是必須要引發衝突的人。一個不會（或者無法）產生行動的主角，或者沒有膽魄去衝撞而引發新情況和新進展的角色，就很容易成為敘事的負累，會讓觀眾感覺不到他存在的意義。有些角色什麼都不做也可以引發衝突，並讓一些事情隨著劇情發生。因此，一個沒有事情發生的場景，通常戲劇性都很弱，會讓觀眾懷疑存在的必要性。電影必須依賴一些事件或動作來製造張力，而張力很大程度上是源於角色的某些方面特點，而非全部都源於情節。

角色關係需不斷變化

如果角色之間的關係是靜止不動的，那麼戲劇張力就會因為「沒有關係」而變得很弱。說到角色，新入門的編劇或導演

很容易就會聯想到他有什麼外在特徵，像年齡、性別、社會身分、家庭身分等等。但這些在戲劇中的重要性遠遠不如他這個角色與其他角色的關係或者與情景之間的關聯，在這種時候，角色才是戲劇化的角色。而一個戲劇化的場景，通常是有意外或大事件發生，在場景結束時，角色之間的關係開始發生化學變化，將之前關係的穩定性打破，敘事的力量驅動著角色和我們這些觀眾，從而進入下一種新的狀態或者重新定義彼此關係之中。

用情景設定為角色和對白添加張力

　　一些編劇最常見的問題就是他們寫出來的劇本中，角色性格非常相似，導致他們之間不存在真正的衝突，或不存在基於因果關係的戲劇發展，這很可能在一定程度上讓兩個角色可以互換位置，缺乏戲劇張力甚至不需要這角色。角色之間要產生戲劇張力，倒不是說必須一直發生衝突，就像梁山伯與祝英台殉情那場戲，二人意志並沒有衝突，但是這場的戲劇性同樣又是強烈的，這裡的張力並非來自於角色之間的衝突，而是因為觀眾知道這一對男女之間的關係，是因為兩個家族的原因將會面臨一場危機，衝突來自於觀眾已知而角色未知的差別上。

導演與演員溝通

> 導演與演員的溝通方式分為四種：獨裁者、教授、法官、神。
>
> ——俄國導演　蘇可夫

「獨裁者」型導演：

喜歡用示範的方式，自己演一遍給演員看，然後要求演員複製他的表演方式來表演。通常是在排練時間不足或是素人演員無法了解導演意圖時，導演直接給答案。優點是知道導演要的是什麼，但缺點是演員完全沒有發揮的空間，或是很表演式的演出。

「教授」型導演：

喜歡用文本分析的方式來討論角色，就因過多理論的解讀與探究，並無法實際地幫助演員找到準備的情緒表達。

「法官」型導演：

就像裁判一樣，當他遇到不確定的狀況時，會請演員做出幾種不同的情緒詮釋，然後再由他來裁決哪一種是他要的。這種類型的導演把創作的主動權交給演員，但只適合創作力好的

演員，但其盲點是演員會以為導演要的就是最好的表現方式，或是太多種表演方式而讓演員對於角色設定的混淆。

「神」型導演：

導演可能用很多隱喻、抽象的形容詞，而不會給清楚的答案。好處是可讓演員有自己體悟、創造的空間，但缺點是導演的引導過於空泛，會讓演員陷入更深的迷惘。

演員溝通27講

1. 演員是電影最終的表演者。
2. 當導演喊卡後，演員的第一眼應該望向導演。
3. 角色，最好是隨著劇情展開逐步地釋出角色深度。
4. 親切地喊「開始」，比突然大叫「action」好得多。
5. 演員首要工作是要讓觀眾聽得到他的聲音與情緒。
6. 要即時且要經常由衷地讚美演員，絕不可罵演員。
7. 在片場中是要和角色說話，而不是和演員說話。這樣演員才能夠進入狀況也能了解角色真實的情感。
8. 有時演員無法立即做到表演或指引，但不要去批評責備他，要給他鼓勵而不是指示。
9. 絕對不要眾目睽睽下氣勢凌人，大聲吼叫、諷刺或模仿演員不好的地方。
10. 演員的工作不是抓住觀眾的注意力，而是在此時他該做的事。
11. 不要用情緒的形容詞來說明表演行為。

12. 告訴演員要看著對手的眼睛,因為眼睛是種不用言語的溝通。

13. 許多演員傑出的表演,都有一種角色附身的渾然忘我。

14. 演員有時會猜測導演想要什麼答案,但如遇到這種狀況時,必須回應他們一些額外的問題,促使他們了解並接受自己對於什麼是對的感覺。如導演問:你會如何解決這個問題?

15. 私下給演員指正,或是有技巧地給演員點評與建議,而不是在其他人面前數落他而讓他丟臉難看。

16. 了解你的演員,你必須與他們「真正」地熟識。

17. 不要在正式表演或彩排前給表演地圖般的指示。

18. 用「而且」而不是「但是」,以正面來溝通。

19. 好演員會自己做足劇本設定的情況與內在功課,但如果你要做修正更動時,千萬別忘了每個演員。

20. 如果你演一個好人,找一找他壞的一面;如果你演一個壞人,找一找他好的一面,因為人有許多種面向,絕對沒有一面倒的。

21. 演員必須盡量「**延遲**」,延遲內心的劇烈地扭轉,那個令人意外的結果,而不是一開始就要演出結果,需要的是「**過程**」,過程才能讓觀眾看出「**細節**」。

22. 逆著既定的情況表演。如演醉漢時,就不要把話講得含糊不清,反而用過度用力的清楚說話,來掩飾他的酒醉狀態。

23. 對剛丟開劇本的演員要溫和一些。因為這是最脆弱的時刻,並不適合追求新的突破或期待精確的表演,必須讓他們有時間循序漸進的進入狀況。

24.要常常問：「你在對誰說話？」排練時可以試著讓演員對著不同人說同一段台詞，這樣可以讓台詞顯現出不同的意義。

25.憤怒總是來自痛苦。當演員突然作出憤怒的選擇時，一起回頭尋找演員受傷的那一刻，因為那種動機更重要也更有趣。

26.告訴演員：「給抽象的東西一個位置」，一個真正的「物理位置」，讓他們心裡藏些東西。

27.是否讓觀眾看得懂是導演的工作，演員的任務是忠實地達成他們在劇中角色的狀態目標。

📽️導演的眼睛──攝影師

假如我自己都不願意去電影院看這部電影，那我就不會想去拍它；假如它不會出現在我的作品收藏櫃裡，那我也不會想去拍它。既然我要花費人生中三到五個月的時間在這部片身上，那麼它就該對我有些意義吧。

如果劇本類型不是攝影師喜歡的，那也別接了吧。

攝影師既然會談到他們對角色和劇本主題元素的詮釋，也會談到他們對故事整體的闡述，就是因為他們要把書面文字翻譯成視覺形象，他們就必須清晰地理解正在被述說的故事。

當攝影師開始第二遍第三遍地閱讀劇本，並且會做筆記時，那代表攝影師在視覺效果如色調和攝影機運動上有些想法了。

劇本就是聖經，你讀得越多越會發現所有的線索都已經在

裡面了。

　　攝影師第一次閱讀劇本是為了瞭解內容，產生基本的整體形象。第二次閱讀是為了設想視覺、影像、具體的鏡頭畫面和攝影機運動。然後再一次看劇本是為了考慮色彩基調以及影片的整體風貌，從視覺手段將故事情感轉化成銀幕形象。

導演與攝影師的關係

- 導演與攝影師的關係猶如戀人，雙方互相信任互相尊重，當然也可能有所歧見，但必須需要溝通。
- 攝影師如果不能理解導演跟劇本，那就不要接這案子，因為你沒有想法，就沒有創作的動力。
- 攝影師是個藝術家，一個用「光」繪畫的畫家。所以攝影師對於每場戲都必須了解其中的「意義」與「寓意」。
- 導演如果有個想法，並且能夠清楚地講出來，攝影師就必須要能理解後把它拍出來，因此導演與攝影師必須要有相當的默契。
- 導演必須知道自己要說些什麼給觀眾知道，然後攝影師和導演才能討論如何在技術上實現這個交流。
- 攝影師為視覺闡釋負責，他們是影像的「作者」，而導演是表演的「作者」。
- 導演與攝影師要對影片的色彩基調（Color Palette）有所預想。
- 攝影師透過使用機位、鏡頭焦段和光線，以特定的氣氛把導演的視覺想像化為影像。

- 做為攝影師，我們的工作就是要去實現導演的視覺想像。最理想的合作狀態是，不僅僅服從導演的指令並且超越它，有更好的發揮。
- 一個聰明的導演會樂於接受攝影師關於光效、鏡頭焦段和鏡頭運動的建議。
- 攝影指導負責觀察光跟演員的表演，而掌機則看著畫框裡的素材，不去掌控攝影機可以讓你把精力集中在光線和演員身上。
- 導演追求的是預想的演員表演，一般就是感情衝撞與場面調度。而攝影師則是從鏡頭中觀察演員給導演展示的一切。

導演選擇攝影師的備忘錄

- 給攝影師送上最終定稿的拍攝劇本。
- 見面討論劇本，看是否有相同的視覺想像。並要注意彼此的個性與行事風格合得來嗎？
- 找個以前跟這位攝影師合作過的導演聊聊，了解攝影師的工作態度。
- 攝影師以前的作品僅可當作參考。
- 與攝影師討論是否要親自掌鏡？是否有配合的燈光師、掌鏡跟攝影助理？
- 彼此討論要拍的片子有哪些視覺參考。
- 跟攝影師溝通你的故事板跟導演想到的視覺參考。
- 如果影片需要大量的美術設計，攝影師必須與美術指導、燈光師討論布景與色彩規劃。

- 讓攝影師在開拍前先測試一下機器與基調，已確認是否是導演要的視覺風格。
- 一起勘景討論。

📽️從劇本、攝影機運動到美學

視覺闡釋

當攝影師理解角色動機並就劇本的主題元素進行討論，那攝影師應該會問導演一連串的問題：

你怎麼看這部片子？影片要靜止還是充滿運動？鏡頭要廣一點還是緊一點？顏色要飽和還是不飽和？如何讓色彩強化這場戲的故事？要深景深還是淺景深？拍攝人物時要帶到環境還是不用帶環境？背景是否在景深範圍內？攝影機該用手持還是移動車等工具來運動？要用底片還是數位拍？影片最終在哪裡放映？這些都將影響從哪裡開始，以及從拍攝到後期製作的工作流程。

導演應該帶著導演鏡與攝影師一起勘景，討論某些鏡頭想使用的焦段，以及他們認為這部電影應該運動還是靜止的捕捉演員演出。而**作為一個攝影師，我的工作就是搜集所有的感情元素，將它們從畫面中傳達出來**。拍電影是為了向觀眾視覺化的展示故事，而不是僅僅通過對話和說明，利用色彩和光線、角度和鏡頭的語言，可以強化劇本的主題元素。

故事板

　　有些導演喜歡在製作前預先用故事板畫出整部影片，以此作為他們對劇本的視覺闡釋。也有些導演喜歡在現場更自由的工作，喜歡在拍戲過程中基於演員的場面調度來分鏡頭。不管導演選用什麼方式，攝影師都必須先行瞭解。

　　分鏡表確實能讓攝影師提早知道每場戲的清晰想法跟設定，也能夠幫助導演保持正確的方向來拍到所需的鏡頭。但如果在現場拍攝時有比故事版更好的想法，那就要予以考慮拍攝方式。

　　故事板固然能在前制時就對影片有所輪廓，但相對的如果過於依賴，則會變成拍攝時的束縛。故事板不用畫得跟藝術作品相同，僅草圖即可，畢竟故事板只要個藍圖，只要能夠表現一場戲的主旨即可。

鏡頭美學22講

1. 當鏡位確認後，攝影師會跟導演溝通鏡頭焦段的選擇，是要廣一點還是要緊一點？還是拍中景？或是用長焦段拍特寫？導演可能僅以一個手勢回答，手放在腰上表示中景，放在脖子下表示特寫，說了「卡掉頭髮」表示大特寫。
2. 鏡頭不只是捕捉影像的技術工具，更是美學工具。
3. 鏡頭上二組數字：T制光圈值或F制光圈值。T制光圈值指的是真實的光線傳輸量，而F制光圈值用來調控曝光量和計算景深範圍。

4. 開拍前，攝影師會先測試幾種鏡頭，然後與導演一起到標準放映室觀看測試結果，這樣才能做出哪種鏡頭最適合劇本視覺傳達的決定。

5. 導演會使用導演鏡（20世紀30年代發明）作為參考，能夠幫助導演已選定的面幅寬高比來選擇想要的鏡頭焦段，也比較好與攝影師做明確的溝通。

6. 使用定焦鏡最好的原因是在於它迫使攝影師移動攝影機，去尋找更適合的觀點。

7. **35mm電影中，最接近人類視覺的鏡頭是40-60mm，**故稱50mm是標準鏡頭。2/3吋CCD的標準鏡頭焦距是20mm，1/2吋CCD的標準鏡頭焦距是15mm，1/3吋CCD的標準鏡頭焦距是11mm。至於16mm膠片格式，標準鏡頭是25mm，16mm、10mm和8mm都是廣角鏡頭；35mm膠片格式，標準鏡頭是50mm，32mm、27mm和14mm都是廣角鏡頭。

8. 變焦鏡頭是因為攝影機不方便移動或需要特殊效果時才使用的。

9. 有一些永遠都不會改變的電影攝影技巧，景深就是其中之一。

10. 變焦鏡頭通常被認為是「慢速鏡頭」

11. 光圈能開到1.4的鏡頭則被認為是「快速鏡頭」，但我們通常不會全開光圈來拍攝。

12. 用收一檔光圈（Stopping Down）或開一檔光圈（Opening Up）來控制景深。

13. ND.03會降一檔光圈、ND.06會降二檔光圈、ND.09會降三檔光圈。

14. 變形鏡頭（Anamorphic）實際上是一種拍攝格式，但需要使用特殊的變形鏡頭，寬銀幕比為2.40：1。

15. 鏡頭速度減慢及景深侷限問題如何解決？

16. 把光提亮收一檔光圈，或是打開另外一盞燈，甚至把500度的底片拿來當400或320度的底片來用，這些都將對應到數位攝影時會發生的。

17. 畫面構圖與景深將會揭示出故事本身的動力。

18. 景深可以來展示一個角色的厚度與人格特質，透過視覺傳達給觀眾訊息而予以彰顯。

19. 不管用手持或穩定器，攝影機上使用廣角鏡將會讓移動拍攝時保持焦點的清晰，這些鏡頭通常是深焦的主觀視點鏡頭。

20. 鏡頭間的切換也應考慮到景深，如果想保持兩個角色在交談時的連續性，則必須使用相似焦段與光圈的鏡頭來拍攝，使背景的景深保持平衡。

21. 焦段與景深是影片傳達感情、提供訊息、建立視覺調性的重要視覺敘事工具。

22. 既然鏡頭是攝影機的眼睛，那也就成為是觀眾的眼睛。透過鏡頭告訴他們往哪邊看、看什麼、有什麼訊息要提示給他們。

視覺參考

當觀眾觀看電影中的影像時，畫框中最亮的物體會先吸引他的眼睛。所以光應該照亮最重要的區域或物體。明暗對照法不一定反差很強，只是為了在塑造像人體這類立體物體時表現

出立體感。對電影而言，是指為了創造影片中明顯不同的亮暗區域所使用的極端低調的照明，通常用在黑白電影中，運用單光源照明場景。

在電影裡，從窗戶射進來的方向性光源被認為是「**光源光**」（Source Light），通常是畫面裡最強的光，也稱為「**主光**」（Key Light）。視覺參考可以包括所有從雜誌、報紙、書籍、出版物、寫真集等撕下來的散頁。因此對攝影師來說，觀察光線是他們的基本技巧。

影片色調9講

1. 色彩基調（Color Palette）是一種很微妙的從視覺上強化影片情感的方式，他能夠喚起觀眾本能的反應。明白色彩的基本構成，明白什麼是暖色、什麼是冷色，以及觀眾對這些色彩會有怎樣的思考與反應，這對於以某種特定的色彩基調來傳遞資訊是最基本的。

2. 攝影師的工作是透過視覺的方式來闡述劇本，並通過色彩、光線、鏡頭、角度以及運動來引導觀眾的情緒。

3. 色彩基調是作為一種對劇本與類型最直接的視覺詮釋，使劇本中的故事在虛構的電影場景中成為現實。進而讓它自身變演一個微妙的角色，傳遞一種情緒或感覺，甚至在電影結束後，這種情緒或感覺還會久久繚繞在觀眾心中。

4. 有些攝影師選擇用色溫表讀取光源的色溫，以便知道該怎麼利用濾色片來組合出想要的效果。

5. 色彩基調和美術設計所創造的背景和布景，以及服裝師

為演員選擇的服裝有關。

6. 所選擇的色彩基調應當具有美感或是與主題相呼應，用來強調故事的情緒、主題或人物的情感狀態，甚至微妙的色彩差異常常用來區分不同故事線所發生的地域或心境。

7. 影片類型與色彩基調有相當的關係，使人兩想到角色情緒的互相影響，建立角色與自身及身處環境之間的相互關係。

8. 色彩是觀眾對一部電影情感反應的主要部分。

9. 類型片的照明講究連貫性，如浪漫喜劇一般會打得比較亮，稱為「**高調**」（High-Key）或「**過曝**」（Up-Key）。

三點布光法

　　主光通常是場景裡最亮的燈源。一般來說都會加強鏡頭裡的光源光。主光通常是一個動機明確的光，不管是否能看見，觀眾都承認那是由光源光創造出來的。

　　光源光是現實存在的燈或是一扇窗戶，它們可以出現在畫面裡或是場景暗示出來。輔助光是用來平衡主光及製造陰影，所使用的輔助光的多少決定了場景的反差比率。

　　低調照明會有4：1或更高的反差比率，這取決於主光製造的陰影區打多少輔助光，如果到10：1，那就更高明度對比的效果了。

　　劇情片的用光更寫實些，光線則成為一種給環境帶來生命的方式。

攝影的運動美學10講

1. 我們得讓攝影技巧和運動與一場戲的表演和情感融為一體，讓觀眾不注意到我們的技巧但卻又能感受到它的力量。

2. 攝影機的運動永遠應該和劇本的視覺詮釋融在一起，因為電影是用影像在說故事。

3. 攝影師進行視覺化思考時，不僅考慮光和影，還要考慮攝影機的運動。當攝影師閱讀劇本時，某些鏡頭或場景的運動形式將自然而然地浮現在腦海中，所以必須認真思考攝影機運動的形式和動機。

4. 攝影機運動可能是主觀的，它代表一個人物的視點；也有可能是客觀的，僅僅是跟隨角色而沒有暗喻的視點。

5. 運動的攝影機不論是手持或利用移動車等，都會使觀眾產生更多的參與感，但要思考使用哪種輔助器材。

6. 一個運動的攝影機保持了主觀的視角，也讓觀眾沉浸式地參與至故事情境之中。

7. 攝影機的運動都必須應該有動機才會運動。

8. 可以利用搖臂來創造出開始或結束的鏡頭。

9. 用移動車與變焦距來產生從遠景到特寫的攝影機運動，其中間是有區別的。最基本的不同在於變焦距是由靜止的攝影機由長鏡頭來拍攝，但如果隨著鏡頭不斷推近被攝體，背景會開始變虛，變焦完成時主體充滿畫面而背景完全虛化；而移動車則是將攝影機靠近被攝體，故背景不會在身上產生劇烈的變化。

10.三軸的支架與配重被稱為「雪橇」。

鏡頭方向的含義

從歷史悠久的繪畫視覺藝術中，許多藝術家就發現了**從右往左和從左往右對於觀看的感受的不同，左至右給人感覺順暢自然；而右至左則感到受阻，艱難讓人不舒服。**

利用這種視覺感受進行創作的藝術家有很多，比較典型利用左至右的順暢、有力的規律進行繪畫有德拉克洛瓦（Eugène Delacroix，1798-1863）的《自由引導人民》（*La Liberté guidant le peuple*），圖中革命的人民從左向右進軍，畫家作利用這從左至右的順暢，表達了革命的勢不可擋；而很典型的右至左給人有艱難阻礙感受的繪畫，如列賓（Ilya Repin，1844-1930）的《伏爾加河上的縴夫》（*Burlaki na Volge*），縴夫們從畫面右方走向左方，讓人感受到受阻的糾葛與往前進的辛苦。

當電影作為一種全新的視覺語言登上藝術舞台後，很快便融合了以前的視覺規律作為創作依據。而有很多導演利用「右至左」的阻力來創作，如貝拉・塔爾（Béla Tarr）《都靈之馬》（*A torinói ló*）中開頭馬拉車的長鏡頭。鏡頭偶爾特寫到馬的頭部，馬粗重的呼吸和從右至左運動帶來的阻力感，都讓馬車的前進顯得十分艱難。

左右運動帶來的不同感受其原因是複雜的，有觀點認為和人所習慣的寫字與閱讀方向有關。人們自然地認為從左至右是「正向」，從右至左是「反向」。除了拍攝時候的橫搖，還有人物的運動方向和面部朝向，也會反映這些「正」與「反」的

潛意識。從電影初創時期開始，幾乎所有拍攝者都不約而同地把從左到右（包括運動方向和臉部朝向）作為「出發」、「希望」、「勝利」，把從右至左作為「返回」、「失望」、「失敗」。

　　至於**為什麼人的寫字與閱讀方向是由左至右由上到下呢？**從實踐中可發現右手寫字從左而右不會沾到墨水，而且手的運動方向性更順暢。不僅電影如此，人類生活的方方面面都受到這種方向性影響，比如播放鍵朝向的前進方向、排順序時候的起始方向等等。

　　很多我們習以為常的事物，其實都可能是我們被無意識灌輸的。並且對於「**語言就是意識形態**」，得知「**視聽語言也是語言**」。如同以右手操控攝像機，右手持桿向左伸時，畫面更穩定，再則大部分國家文字書寫與閱讀順序是由左到右。在拍攝大場景的橫移鏡頭時，從左向右移動會讓觀者的大腦能「**積累**」已經看到的畫面，形成整體性的認知；但當需要認識同一空間下的多個物體時，則會採用從右向左移動，被攝物體的空間關係認知分割的，但在潛意識裡會有關聯。

　　至於在拍攝旋轉轉場或者旋轉鏡頭時，**畫面的軸向旋轉性，順時針有「進入」的意思，逆時針有「跳出」的意思。左往右拍在畫面語言中描述的是「遠去」，從右往左是「歸來」**，大家可以看看眾多電影中描述火車遠去的鏡頭都是往哪個方向拍的，當然也有很多人物鏡頭並不是從左往右拍的，但人物鏡頭面對左邊或右邊，則有時會顯現出正反派角色的相對性。

事半功倍的價值觀

為電影設定一個強烈、具主題性的影像「概念」

「一個強而有力的概念，能讓你的作品更具有藝術性。」

電影攝影有千變萬化的手法與技法，從攝影器材選擇、運鏡方式、打光設定到後製剪輯等，皆可能改變影像的敘事形式。儘管在低成本製作中，為避免預算濫用都必須仔細考量後，制定出強烈且明確的主題概念：「你可以在每場戲有不同變化，但必須有個貫穿電影的**母題**。」如《火線追緝令》為探討人性陰暗面，所以在描繪該片探討人性陰暗面的情節時，便設定出「這故事應該要看起來非常嚇人」，也因如此即以「暗黑」作為主視覺調性，以柔光燈具作為背光光源，並以中式紙燈籠增添頂光效果，達到晦暗、迷離的視覺語言，創造視覺上的「對比」概念。

盡可能「提早」前往拍攝地點場勘

「為了說好一個故事，你必須前去現場，設想出一個最佳的拍攝方式。」

當與導演達成初步攝影方向共識後，若團隊已有確定或

已找到的拍攝地點，攝影指導應盡量提早偕同導演、藝術指導一同前往場勘，從攝影的角度，對場景設計、陳設提出建議。要記得導演對場景要如何製作或不要如何製作，必須要有所堅持。因為提早場勘能讓團隊工作提早準備與因應，可讓拍攝時能更為順暢，也可避免美術陳設的製作物因無概念而導致不符場景需求，導致還需耗費成本調整場景。

保持空間場景的「機動性」，讓拍攝更為順利

「你需要一個可以允許你自由變換色彩的空間。」

要找到完全符合劇本、分鏡描繪的拍攝環境，似乎是不可能的任務，尤其礙於成本限制，中低預算的劇組，多選擇以實景而非於棚內搭景拍攝。如果要讓空間轉換成符合劇情且適合拍攝的場景，更需依靠劇組的創意及執行能力。如《浮世傷痕》（The Immigrant）為表現20世紀初美國新移民的情景，劇組租借紐約埃利斯島博物館，重現移民人潮為患的景況。但因場地關係，館內僅能在晚上拍攝，因此劇組由位於二樓的大廳窗戶貼上柔光紙，並於屋外運用吊臂（Crane）裝置燈具，照射入室內，仿造出白天的效果，解決無法在白天拍攝的難題。

保留寬廣拍攝空間，讓攝影能靈活應變

「拍攝實景時，你必須事先做好萬全的準備工作。」

由於低預算的電影製作，似乎只能選擇以實景拍攝，因此

攝影指導不能像在棚內自由調整移動布景、變換建築格局來完成攝影機運動，而是必須思考如何運用有限空間達到想要的鏡位與畫面。因此得非常確定攝影機該放在哪裡，知道在使用哪種焦段鏡頭時，距離要退多遠能拍出寬廣空間，才不會出現粗俗可笑的廣角變形鏡頭。如要拍攝老舊公寓室內，即便是狹窄的場景，也要拍出設定的廣角鏡頭來帶出角色與環境的關係。因此攝影組必須仔細思考與測試，確定房間長寬限制下，每場戲還有多少的空間可運用，確保能拍出攝影機運動或重要鏡位的效果，也能讓導演較可依現場狀況有更多取景的角度選擇。

打光的方式必定源於角色與故事

「你所做的一切工作，首先必須對應到角色與故事。」

　　一部電影裡的打光調性，需由攝影指導及燈光師協同規劃，不論是寫實主義或表現主義的風格化表現，光線設計最重要的原則，即是「你要如何藉由打亮場景，凸顯出位於這個空間裡的角色，以及空間感的呈現。」如在《愛‧慕》（Amour）片中，便針對男主角及其女兒有相異的打光手法。同樣是兩人的一場對話戲，針對男主角多以面向窗光的方式處理，臉龐顯得較為明亮，這代表他已經接受妻子患病的事實。相對女兒背向光源，則顯示出角色面對母親的病況仍處抗拒的狀態，透過光比營造出角色內心世界的心境。

學習在室內場景運用自然「窗光」

「如果你沒有足夠的錢設置人工燈具，就必須思考如何讓自然光透進你的場景。」

許多知名攝影指導皆偏好使用自然光，因其通常能為影像帶來極佳的質感。在低成本製作中，如何於內景運用自然光，是所有攝影從業人員的必備功課。許多電影在拍攝時，將自然光反射進場景空間及演員身上，這種快速又簡單的打光手法，非常適合低成本的電影，但其缺點則是必須掌控好時間，以免光反射的位置與角度錯誤。

Chapter V

關於電影攝影

關於影片拍攝的攝影部分，我認為需要從許多層次著手，而非只有會操作攝影機。一位好的攝影師必須通透攝影相關的構成原理、美學概念、鏡頭語言，**畢竟攝影師是導演的眼睛**，而不是攝影機操作員。因此本單元會從最基本的開始談起，整個有脈絡性的讓想要當攝影師的朋友能從基礎概念開始架構起你的知識觀。

從電影最根本的三個英文單字開始，你必須先**了解Cinema、Movie與Film的差異**。所謂Cinema是以攝影的角度為概念；Movie則是以完成的電影角度來描述，是一種成品的概念；Film則是以專業的材料概念來詮釋。因此一**般人把「電影」的英文都講成「Movie」，而專業閱聽眾則是講成「Cinema」**，影視工作人員則會講成「Film」。

🎥電影影片格數

電影剛發展時，手動攝影機轉速不定，約每秒16格就能產生「影像」的「活動錯覺」，直到但在進入有聲影片時代之後，每秒24格才成為通用標準。而電視的規格事實上跟電力系統有關，也就是分為歐規的50Hz與美規的60Hz二種，分別規劃成50i跟60i兩大電視系統，但不論是50i或60i，傳送影像才是最初的目的，之後在電視上播出電影只是延伸出的頻道時段而已。

超過百年的電影發展，雖然當代網路媒體普及與重度被使用，電影可在各種載具上放映，但電影的主力市場還是在戲院，而非電視、電腦或手機、平板等隨身型小螢幕。因此每秒24格快門開角180度得到1/48秒的曝光時間，所造成的那種微微的動態模糊感，才是一般人所認為的「**電影質感**」（Film Look）。除非因應劇情特殊手法上的需求才會改變，例如史匹柏（Steven Spielberg，1946-）在《搶救雷恩大兵》（*Saving Private Ryan*）縮小快門開角度，造成每個動作都輪廓分明；或是王家衛在《春光乍洩》加開快門的造成的拖影效果視覺感，這些皆屬於特殊技法。

相對而言，電視界的製播流程是絕對要配合電力系統的放映規格。**PAL每秒25格（1/50秒快門），NTSC每秒30格（1/60秒快門）**影格越多動作越是流暢，身型越是乾淨俐落，因此電視影像所見絕對比電影更具流暢感，亦就沒有所謂的「**電影質感**」。

身為當代數位拍攝格式之一的24P，代表的是繼承電影每秒24格的視覺風貌，並以循序掃描（Progressive Scan）紀錄，保有影格的完整性。一般以24P拍攝本來就是準備邁向大銀幕，或是要刻意營造「電影質感」的，而且轉換到PAL或NTSC都相對容易得多，至於25P/30P則是因應PAL(50i)/NTSC(60i)而生。

那為何又有所謂的60P呢？根據數位攝影器材的發展史來看，是跟運動節目轉播脫不了關係的，運動節目往往得計較微乎其微的剎那之間，每格畫面自然越是清晰分明越好。更重要的是在每秒60格的速度拍攝下，回到一般規格的速度（25格／30格）播放就會稍微有慢動作的效果，這就是所謂快拍慢播，而快動作則是相反。

24P是電影流傳百年的基因，而電視系統的25P或30P系統與攝影器材、後期剪輯系統都已規範到位，所以以後改變機會不大；60P的命運與優勢就在運動比賽或是3D應用上使用。他們各自有其適合的空間與題材來使用，因此沒有誰取代誰或誰優誰劣的問題。

📹 2、4、6、8K的解析度

各器材廠商突破新技術帶動未來的產業升級。早期攝影從類比轉為數位時，解析度從最早720P到1080P就花了好幾年的時間，而各位所瞭解的2K（2560×1440），其實在全球的影城系統早就已經都是這樣的規格了，甚至現在有些影城開始放映4K檔案格式。對於4K則又分為真假4K，所謂的真4K是2560×1440

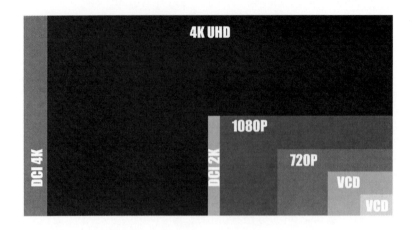

的一倍，也就是4096×2160，而假4K則是1920×1080各增加一倍（3840×2160），但其實不到4K卻號稱4K。

截至2020年所推出的專業攝影器材及播放系統，早已突破限制達到6K甚至達到8K的錄影規格，但至於我們在拍片時，到底要用什麼規格來拍攝，就得需要看要拍什麼主題？在哪邊播放？後期作業時間有多久？預算有多少？等等問題了。早期拍攝規格以Full HD（1920×1080）規格來錄製，已經算是很清晰的影片了，但由於目前業界早已生產4K甚至8K螢幕也已開發量產，因此相對之下Full HD規格又變成相對弱勢，在4K螢幕中放映又顯得模糊不清晰。因此4K已變成目前近幾年拍攝規格的主流，也就讓我們好好來了解什麼是4K。

何謂4K？

一般所謂的4K（正式學名為Ultra High Definition；UHD），根據使用範圍的不同，4K解析度也衍生出不同的

解析度，比如Full Aperture 4K的4096×3112解析度，以及Academy 4K 的3656 × 2664解析度。

那4K究竟能提供怎樣高水準的顯像標準？以我們大家所熟知的Full HD 1080P規格為例，其解析度為1920×1080，若以總畫素面積來計算，4K水平與垂直解析度皆比Full HD多出2倍，因此是Full HD 1080P解析度的4倍。所以能提供更佳的畫質與更細膩的顯像表現。以及UHDTV標準的3840×2160解析度，這些都屬於4K解析度範圍。但追求4K也有一定的要求，4K影片每一幀的資料量最少都達到了50MB，甚至最高都超過150MB，因此無論是剪輯還是播放，都需要非常高配置的剪輯設備。

何謂2K？

2K即是2K解析度，指的是水平方向的像素達到2000以上的解析度，主流的2K解析度有2560×1440以及2048×1080，當代的數位影院放映機主要採用的就是2K解析度，像其他的2048×1536、2560×1600等解析度也被視為2K解析度的一種。

2K解析度規格與裝置

解析度	裝置
2048×1080	支援2K解析度的標準裝置
2048×1536	iPad第三代、mini2
2560×1440	WQHD
2560×1600	WQXGA

何謂1080P？

1080P指的是1920×1080解析度，表示影片的水平方向有1920個像素，垂直方向有1080個像素。對於大多數的顯示器來說，1080P能比一般電視台提供更多的像素，讓影片在顯示器上看起來更清晰。

何謂720P？

720P指的是1280×720解析度，是影片數位化時最早的解析度。表示的是影片的水平方向有1280個像素，垂直方向有720個像素，在影片網站上用得比較多的就是這種解析度。720P是影像數位化的最低標準，因此在中國也被稱為「標準高清」，只有達到了720P的解析度，才能叫高清影片。

	720P	1080P	2K	4K
解析度	1280×720	1920×1080	2560×1440	4096×2160
像素	≈100萬	≈200萬	≈300萬	≈800萬
畫質	高清	全高清	四倍高清	超高清
裝置	電視、手機等裝置	電視、手機、顯示器等裝置	投影等裝置	投影、電視等裝置
寬高比例	16：9	16：9	16：9	≈16：9（17：9）
影片檔案大小	90分鐘大約1G以上	90分鐘大約10G以上	90分鐘大約15G以上	90分鐘大約50G以上

壓縮率的矛盾

4K與1080P的比較，前者解析度是後者的四倍，那麼若是採用同樣的品質來錄製，前者的「流量」也應該要是後者的四倍，但實際上卻不一定如此。我們在攝影機上如果將1080P流量設定至50Mbps，但在4K時流量卻只能到100Mbps；代表著「解析度」是四倍，但流量只有兩倍，意味著有更多的畫質的確遭到壓縮。這也代表著在有限的流量內，4K影片由於壓縮率較高，所能記錄的動態細節有可能不及1080P，尤其當你的顯示器只有1080P時，50Mbps的1080P影片相較於100Mbps的4K影片，可能還有更好的動態範圍或是暗部細節，因此壓縮率是個很重大的原因，而不是純粹地單看1080P或4K這種以畫素來規範的數值。

需要錄製4K影片嗎？

拍攝4K影片已經是成為當代拍攝的標準了，尤其現在會先以4K規格拍攝後再用Full HD 1080P輸出。但朔本根源還是取決於你要求的是什麼？如果是以商業接案為主要考量，而業主並未要求影像成品以4K的播放要求，又沒有影像局部裁切放大必須性的話，其實Full HD 1080P已足夠了。若非極端情況，以一般用途來說4K影像流量在50Mbps就算是夠用，況且經後製剪輯後也一定會有所減損，若沒有理由的堅持錄製最高畫質跟最大流量，無論是對拍攝、剪輯、檔案傳輸與管理上將會造成相當的麻煩與負擔。

🎥影片的流量觀念

隨著錄影技術的進步，現在已經連手機或消費型相機都可拍4K影片的時代，但在追求錄影畫質的同時，我們必須注意更重要的一點，那就是「流量」的問題。

有個觀念需要先了解，就是錄影的「流量設定」，流量代表的是影像輸出的數據量，標示單位通常是Megabit per second，簡寫為Mbps，意為每秒輸出的Megabit，需要注意的是Megabit不同於Megabyte，8 Megabit（Mb）＝1 Megabyte（MB）。流量代表的意義除了代表影片寫入的數據多寡、檔案的大小，也間接表示這則影片未來的輸出品質。

因此，我們可以從流量來反推影片的檔案大小，一則50Mbps的影片每秒大約會有6.25MB的資料量，若錄製一分鐘，影片大小大約就等於6.25MB×60s＝375MB。流量的多寡與影片解析度是沒有關係的，一則4K 50Mbps和1080p 50Mbps的輸出流量都會是50Mbps，倘若壓縮格式相同，它們的檔案大小會十分接近或甚至一樣。

在許多攝影設備上有許多影片流量錄製的儲存設定，通常一則Full HD 1920×1080的影片流量大約在20Mbps左右，較高品質的影片會達到50～60Mbps甚至超過，而目前攝影業務機的4K影片流量上限大約都在100Mbps，少數可錄製150Mbps甚至以上的影片，而有些廣播級機種在錄製4K影片時流量則高達500Mbps甚至更多，這得看攝影機規格而定，通常愈高規格之攝影機將可錄製流量更大的檔案。

我們可以思考，為什麼上限大多在100Mbps左右？其實必須考慮到的是後製處理器無法負荷、記憶卡紀錄速度跟不上……等皆是原因，但若沒有相當特殊的要求，使用100Mbps錄製剪輯的素材就已經十分夠用，況且在後製與輸出端通常也不支援如此高的影片流量，所以檔案流量部分就得在拍攝前先考量清楚。

影片檔案格式

一般攝影器材錄製格式

在這裡所提及的檔案格式，多以入門級的檔案格式為主，檔案格式決定影片能在哪種環境、哪種播放器下播放。以數位相機及一般業務型攝影機拍攝時，常見的影片檔案格式包括AVI、MP4、MOV、AVCHD等，就目前常見以H.264為壓縮編碼的攝影機或相機來說，檔案儲存多以MOV格式為主；另外Sony和Panasonic旗下相機常以MP4格式為主外，若是以AVCHD高畫質模式進行壓縮，檔案格式則常存為MTS。

影片 副檔名	特徵
.MP4	全稱為MPEG-4 Part 14，以MPEG-4為壓縮編碼的多媒體電腦檔案格式，儲存包括數位音訊、視訊檔案。影音品質達到DVD水準，因此受到各大當下網站青睞使用。

影片 副檔名	特徵
.MOV	由Apple開發的多媒體電腦檔案格式，預設播放器是Quick Time Player，同時支援Mac和Windows系統。
.AVI	全稱為Audio Video Interleave，可譯為「音訊視訊交織」或「音訊視訊交錯」，是由微軟開發推出的多媒體電腦檔案格式，用以有別於Apple的Quick Time技術。由於多以Motion JPEG為壓縮編碼，現多稱AVI為封裝方式，串聯排列影像、音訊等檔案。
.MTS	一種高畫質影音格式，常見以AVCHD壓縮下的檔案，由於畫質高檔案大，讀取播放時對電腦性能要求較高，不然容易出現播放不流暢的情況。

電影攝影器材錄製格式

　　Raw、Log、Rec.709有什麼區別？Log又是什麼？從RAW素材導入到轉碼成高灰度畫面這個過程的原理又是什麼？數位攝影機採樣方式RGB444與YCbCr4444各自的特性是什麼？又該如何選擇？

　　電影機拍攝的格式有像素、幀數、採樣率、色彩位數這些是視頻本身的格式，而幀率就是一秒記錄的幀數高於30或者簡單說30的倍數，我們是可以在後製時拿來升格慢動作，也可以拍低於30的用來降格延時攝影。8bit是視頻記錄色彩的位數，愈高記錄色彩越細膩，不容易出現banding。如果**輸出直出的話，通常8bit就足夠了；但如果需要重度調色以及或是以log拍攝的話通常會建議用10bit，而Raw一般有12bit**。4：2：2是色彩的採樣率，一般而言有4：2：0、4：2：2甚至4：4：4，你只要記得這三者後者比前者更適合調色特效且色彩更紮實；至於H.264、H.265、Prores、DNxHD等等都是編碼格式，也就是

說視頻的壓縮方式。**H264和H265是「幀間壓縮」，主要輸出成片，Prores和DNXHD是「幀內壓縮」，對剪輯是比較友善的格式。**

通常可錄影的消費級相機以前兩者編碼為主，高階的數位攝影機就有提供後二種編碼。而mov是封裝格式，和編碼格式沒有什麼關聯，簡單的說就是文件的格式名，常用的有mpv、mp4、mkv等等。而Raw其實是一種編碼格式，這種編碼格式是最原始沒有任何壓縮的編碼，各家的封裝格式也不一樣，Raw也分有無壓縮之分，封裝格式可以是dng序列，或者r3d這類的，具體看品牌log其實是一種色彩曲線？不能算視頻格式的一部分了。

ARRI的編碼有Prores和Raw二種方式，RED比較特殊用的是自己的r3d，可以選擇不同的壓縮比來獲得不同畫質。首先肯定根據拍攝需求及預算來看，除非你的硬碟足夠大，不然還是選擇一下壓縮比較高的編碼格式；另外就是這部片有沒有精細調色的需要？有沒有相對應的燈光配置？自己能不能完成Raw的流程？如果答案都是肯定，那就可以選擇Raw，RED就是壓縮比最低的；如果不是，老老實實用Prores來錄製就好。

🎥初階儲存系統——SD卡

種類

　　SD記憶卡有標準尺寸、miniSD和microSD三種外形與尺寸，而當今microSD已取代miniSD，僅剩兩種外形尺寸被廣泛使用。常規的SD記憶卡（非UHS-II卡）第一排針腳，可用在匯流排接口中。在第二排針腳的設計推出後，能支援UHS-II匯流排接口，並且還可支援UHS-III卡的兩種外形尺寸，讓UHS-II / UHS-III卡可選擇兩種不同的電壓供應（3.3V或1.8V）。

SD Specification Evolution

Spec Version (Release Year)	Capacity & Form Factor	File System	Bus Interface	Speed Class	Others
2020 Ver. 8.00 (2020)			SD Express PCIe Gen.4 x 1 Lane / SD Express PCIe Gen.3 & 4 x 2 Lane — SD EXPRESS New (Ver.8.00)		
2018~2019 Ver. 7.10 (2019) Ver. 7.00 (2018)	SD UC, microSD UC (Ver.7.00)	exFAT (Ver.7.00)	SD Express PCIe Gen.3 x 1 Lane — SD EXPRESS (Ver.7.00), microSD EXPRESS (Ver.7.10)		Low Voltage Signaling LV (Ver.6.00)
2016~2017 Ver. 6.00 (2017) Ver. 5.10 (2016) Ver. 5.00 (2016)			UHS-III — SDHC III, SDXC III (Ver.6.00)	Video Speed Class V6 V10 V30 V60 V90 (Ver.5.00)	App Performance Class A1 (Ver.5.10) A2 (Ver.6.00)
2011~2013 Ver. 4.20 (2013) Ver. 4.00 (2011)			UHS-II — SDHC II, SDXC II (Ver.4.00)	UHS Speed Class 3 [3] (Ver.4.20)	microSD (Ver.4.00), iSDIO Wireless LAN SD (Ver.4.20)
2000 ~ 2010 Ver. 3.01 (2010) Ver. 3.00 (2009) Ver. 2.00 (2006) Ver. 1.20 (2005) Ver. 1.10 (2004) Ver. 1.01 (2000)	SDXC, microSDXC (Ver.3.00); SDHC, microSDHC (Ver.2.00); SD, microSD (Ver.1.01)(Ver.1.20)	exFAT (Ver.3.00); FAT32 (Ver.2.00); FAT12/16 (Ver.1.01)	UHS-I — SDHC I, SDXC I (Ver.3.01); Default Speed DS (Ver.1.01), High Speed HS (Ver.1.10)	UHS Speed Class 1 [1] (Ver.3.01); CLASS 10 (Ver.3.00); CLASS 6, CLASS 4, CLASS 2 (Ver.2.00)	SD SMART (Ver.2.00)

Note: SD and related marks and logos are trademarks of SD-3C LLC. © 2020 SD-3C LLC. All Rights Reserved. Copyright © SD Association. All Rights Reserved.

容量標準與速度等級

	SD標準	SDHC標準	SDXC標準	SDUC標準
容量	上限至2GB	2GB至32GB	32GB至2TB	2TB至128TB
檔案系統	FAT 12, 16	FAT 32	exFAT	exFAT
一般速度	C2, C4, C6			
高速度	C2, C4, C6, C10, V6, V10			
UHS-I		C2, C4, C6, C10 U1, U3 V6, V10, V30		
UHS-II		C4, C6, C10 U1, U3 V6, V10, V30, V60, V90		
UHS-III		C4, C6, C10 U1, U3 V6, V10, V30, V60, V90		

記憶卡性能選擇

　　對影片錄影來說需要非常高穩定的最小寫入速度。因此SD協會將速度等級規格，以兩種速度符號來定義各種速度，可協助消費者透過讀寫標誌來選擇所需要的效能；根據SD匯流排的發展，兩種速度標誌為：

　　「速度等級」與「UHS速度等級」兩種標誌代表「最低寫入性能」，可確保如錄影之類動態內容記錄能在穩定的速度中順暢儲存。速度等級針對錄製影片設定最低寫入性能。由SD協會定義的速度等級為2、4、6及10四種。

	標誌	最低寫入速度	匯流排模式	用途
V速度等級	V30	30MB/秒	UHS-II	4K以上錄影
V速度等級	V60	60MB/秒	UHS-II	4K以上錄影
V速度等級	V90	90MB/秒	UHS-II	4K以上錄影
UHS速度等級	③	30MB/秒	UHS-II	4K2K錄影
	①	10MB/秒	UHS-I	全高清錄影
速度等級	CLASS⑩	10MB/秒	高速（HS）	連續拍攝高清靜態影像
	CLASS⑥	6MB/秒	一般速度（NS）	高清或全高清錄影
	CLASS④	4MB/秒		
	CLASS②	2MB/秒		一般錄影

SD Association

SD Speed Classes & Performance

Minimum Sequential Write Speed	Speed Classes		
	Speed Class	UHS Speed Class	Video Speed Class (New)
90 MB/sec			V90
60 MB/sec			V60
30 MB/sec		③	V30
10 MB/sec	⑩	①	V10
6 MB/sec	⑥		V6
4 MB/sec	④		
2 MB/sec	②		

SD, SDHC, miniSDHC, microSDHC, SDXC and microSDXC Logos are trademarks of SD-3C, LLC.

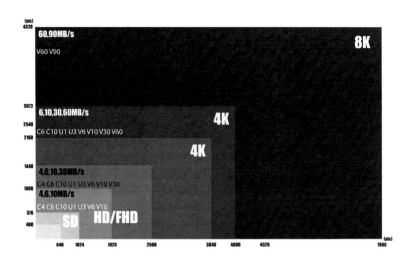

🎥中階儲存系統——XQD

　　XQD是由Sony、SanDisk與Nikon等公司共同制定，並獲得CF記憶卡協會（CompactFlash Association，CFA）採納。其優勢在於採用PCI Express高速匯流排介面，隨著 PCI-SIG組織規範演進。

　　反觀數位單眼的傳統主力CF卡，是基於古老的PATA（Parallel ATA）傳輸介面設計，儘管CF 6.0版規範增加了Ultra DMA Mode 7傳輸模式，最高理論傳輸頻寬只有167MB/s。或許你還會聯想到SD，畢竟4.00版規範採用UHS-II匯流排介面，理論頻寬能夠達到312MB/s，但這仍然無法和XQD相比。也就是說XQD是取代CF與SD，更為理想的高速儲存解決方案。但由於2021年6月7日共同通信報導指出，Nikon將停止在日本數

位相機的生產，而生產線將轉移至泰國工廠，這將勢必會影響此系統的使用機會，值得後續繼續觀察。

📽高階儲存系統——SSD硬碟

專業電影攝影機由於拍攝質量高，串流速度必須同步跟進，因此已經不是用SDXC或其他載具來儲存，而必須採用SSD固態硬碟來儲存拍攝資料，一來寫入速度快，二來安全穩定。

SSD硬盤有多種外形尺寸可供選擇，某些類型可以支援多種寬度和長度。當今市場上四種最常見的SSD硬盤外形包括2.5英寸SATA硬盤、mSATA硬盤、M.2硬盤，以及PCIe硬盤。以下提供其四種硬碟基本資料，但至於何種攝影機可外接何種硬碟進行錄製，還得看其相對應之支援與規範。

2.5英寸SATA硬碟外形

2.5英吋SATA硬碟外形尺寸基於串行高級技術附件標準。SATA硬碟可以提供比PATA硬碟快得多的傳輸速率而達到600MBps，而PATA硬碟只有133 MBps。與PATA硬碟不同的是SATA硬碟可以支援外部硬碟和熱插拔硬盤。

MSATA硬碟

一種名為mSATA硬碟，尺寸比SATA SSD硬碟更小，簡稱為mini-SATA。該驅動器符合mSATA接口規範，專為功耗受

限的設備而設計，如筆記本電腦、平板電腦。mSATA硬碟的大小約為2.5英吋SATA驅動器的八分之一，但可以支援相同的SATA吞吐量，最高可達6Gbps。除了是一種較小的SSD硬碟之外，mSATA硬碟消耗更少的功率，支援啟動和關閉功能並且更耐衝擊和振動。

M.2硬碟

在mSATA硬碟出現幾年後出現比mSATA硬碟更優越的存儲功能，是一種可以存儲更多數據的小型SSD硬碟。其可以容納SATA和PCIe接口連接器以及USB 3.0。與mSATA硬碟不同，M.2硬碟支援多種寬度和長度組合。

PCIe外形硬碟

PCIe硬碟通過PCIe擴展插槽直接連接到主板，PCIe擴展插槽可以從一個數據傳輸通道擴展到32個數據傳輸通道。PCIe SSD硬碟是四種主要硬碟中價格最昂貴的，但它們提供最快的速度，優於基於服務器的SATA硬碟，以及串行連接的SCSI和光纖通道（FC）硬碟。

🎥取樣模式

相機拍照時使用的是感光元件全部的有效畫素，但在錄影時卻並非如此。舉例來說，一台可錄製Full HD錄影功能的

單眼相機，在錄影時並非全部畫素都使用。以Full HD畫質來說，整個畫面總共也才1920×1080＝約207萬畫素而已，表示相機雖有千萬的有效畫素，但在錄影時僅會輸出約十分之一的畫素，而若是4K畫質的錄影也僅有3840×2160＝約829萬畫素，仍佔不到一般數位相機的一半畫素，因此使用相機錄影時，必須先了解相機如何取樣。這部分是一般想拿數位相機來錄影的使用者鮮少了解的部分，但這部分卻也是很重要的一環。

隔行採樣：隔行採樣（Line-Skipping）是以相隔幾個Pixel取一個畫素，來作為真實的像素點輸出，這是目前較多數的取樣方式，但也是因只運用最低限度的像素去完成錄影，較多的像素點資訊會被犧牲。

像素合併：像素合併（Pixel Binning）是相鄰幾個Pixel合併成一個畫素輸出，這兩種方式的差異在於感光元件對錄影的取樣多寡，此方式具有較多的像素點，所輸出的影像資訊也較齊全。

像素裁切：像素裁切（Sensor Cropping）指的是只取CMOS較中央的畫素做錄影輸出，因此在錄影時畫面會讓人有種拉近放大的感覺，實際上是因為錄影時僅裁切畫面中央來做使用。

超採樣：超採樣（Oversampling）指的是將感光元件做100%全部畫素做錄影輸出，而在色彩採樣方面，也分為4：2：2或4：2：0等方式，是最好的採樣模式。

由以上介紹可得知，超採樣是最好的錄影方式，其色彩採樣也是相對之下對後製剪輯最好的形式，但售價方面絕對也是相對應的得提升不少才可擁有。

📽Apple的影片錄製格式

　　Apple ProRes編解碼器可利用電腦多核處理的效能，提供降低解析度的解碼模式來處理串流即時編輯效能並降低儲存率。所有Apple ProRes編解碼器均可支援從SD到5K不同解析度的任何影像素材。資料處理速率則會隨編解碼器類型、影像內容、畫面大小和畫面播放速率而有所不同。

　　蘋果電腦的QuickTime ProRes編碼是針對專業製作市場所開發，根據2020年一月發表的白皮書，ProRes已增加ProRes Raw，目前以數率比較上來看，Uncompressed 12-bit raw最大，其次是ProRes 4444、ProRes RAW HQ、ProRes 422 HQ與ProRes 422。在先前版本白皮書上所言，所有Apple ProRes編解碼器均支援完整解析度的任何畫面大小（包括SD、HD、2K、4K和5K）。其格式如下：

Apple ProRes 4444 XQ

　　針對4：4：4：4影像來源（包括Alpha色頻）提供的最高品質Apple ProRes版本，可保留現今最高品質，數位影像感應器所產生的高動態範圍影像的細節。Apple ProRes 4444 XQ保留的動態範圍比Rec.709影像的動態範圍高上數倍，即使是在色階黑或亮部大幅延伸這種極端視覺效果處理的嚴苛情況下亦同。如同標準Apple ProRes 4444，此編解碼器支援每個影像最多12個位元，Alpha色頻最多16個位元。Apple ProRes 4444 XQ

針對1920×1080和29.97 fps的4：4：4來源的目標資料速率約為500 Mbps。

　　附註：Apple ProRes 4444 XQ需要OS X v10.8(Mountain Lion)或以上版本。

Apple ProRes 4444

　　針對4：4：4：4影像來源（包括Alpha色頻）提供的極高品質Apple ProRes版本。此編解碼器可提供完整解析度、母片品質的4：4：4 RGBA色彩和視覺逼真度，看起來與原版幾乎無異。Apple ProRes 4444是儲存和交換動態圖片和合成圖片的高品質解決方案，具有出色的多代效能以及最多16個位元的算圖無失真Alpha色頻。相較於未解壓縮的4：4：4 HD，此編解碼器的資料速率明顯較低，針對1920×1080和29.97 fps的4：4：4來源的目標資料速率約為330 Mbps。此外還可直接編碼和解碼RGB和Y'CBCR像素格式。

Apple ProRes 422 HQ

　　Apple ProRes 422的較高資料速率版本，保留的視覺品質水準與Apple ProRes 4444一樣高，且適用於4：2：2影像來源。Apple ProRes 422 HQ是視訊後期製作業界普遍採用的標準，能夠以視覺無失真的方式保留單一連結HD-SDI訊號可承載的高品質專業HD視訊。此編解碼器支援10位元，Y：U：V的取樣則是4：2：2，在進入調色階段時，能夠提供最大的色彩調整空間。Apple ProRes 422 HQ的目標資料速率在

1920×1080和29.97 fps約為220 Mbps。

Apple ProRes 422

Pro Res 422優點幾乎與Apple ProRes 422 HQ完全相同，Pro Res 422與Pro Res 422（HQ）同樣是採用10-bit取樣，與ProRes HQ的差別就是資料量大小，其他並無不同，Apple ProRes 422的目標資料速率在1920×1080和29.97 fps約為147 Mbps。這使得Pro Res 422成為大多數8 bit影片格式比如H.264、AVCHD、MPEG-4、DVC Pro等的最佳選擇。

Apple ProRes 422 LT

壓縮度比Apple ProRes 422高的編解碼器，資料速率約70%，檔案則小30%。10-bit的數位取樣，專門設計給新聞、體育、活動錄影等方面，非常適用於儲存容量和資料速率有限的環境。Apple ProRes 422 LT的目標資料速率在1920×1080和29.97 fps約為102 Mbps，bit率是Pro Res Proxy的兩倍。

Apple ProRes 422 Proxy

Pro Res Proxy壓縮度比Apple ProRes 422 LT更高的編解碼器，適用於需要低資料速率但完整解析度視訊的離線工作流程中。10-bit的數位取樣，專門設計給需要粗剪的需要，因為它的畫面大小不變、格式不變、播放的格速不變但縮減的是畫質，約是ProRes 422（HQ）的三分之一。可進行初剪後等完成

確認再回去套片回高畫質。

　　至於ProRes RAW部分，Pro Res RAW級別在於Pro Res4444與Pro Res 422HQ之間，ProRes RAW格式具備了「普通」和「HQ」兩種規格，其優勢是可以解決掉傳統RAW檔笨重的缺點，且不會因壓縮而導致鬼影，對於後期剪輯來說，可以不用另外產生代理素材、又可以節省儲存空間。根據蘋果的ProRes RAW白皮書，說明此格式的一般流量介於ProRes 422和ProRes HQ之間，而ProRes RAW HQ則介於ProRes 422 HQ和ProRes 4444之間。

　　附註：Apple ProRes 4444 XQ 和Apple ProRes 4444 適用於交換動態圖片媒體，因為這兩者幾乎不失真，是唯一支援Alpha色頻的Apple ProRes編解碼器。

Apple ProRes 編解碼器	視覺上的差異（第1代）	品質餘量
ProRes 4444 XQ	幾無	非常高，很適合多代潤飾和相機原圖
ProRes 4444	幾無	非常高，很適合多代潤飾
ProRes RAW	幾無	非常高，很適合多代潤飾
ProRes 422 HQ	幾無	非常高，很適合多代潤飾
ProRes 422	非常少	高，非常適合大部分的多代工作流程
ProRes 422 LT	少	適合部分多代工作流程
ProRes 422 Proxy	高畫質影像會出現些微差異	普通，適合第1代檢視和編輯

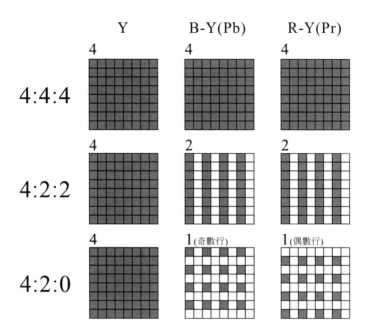

RAW檔、LOG檔的區別

其實拍攝Log格式跟拍Raw格式，在後製應用上的功能很類似，但他們的區別就要回歸到個品牌攝影機的背景資訊了。ARRI ALEXA電影攝影機是唯一一種可以從Log的格式中輸出Raw資訊且無壓縮的攝影機，而拍攝Raw格式也是在Red第一代攝影機Red One開始流行起來，等於也是在數位電影攝影史上留下了歷史節點。

Raw

什麼叫Raw檔呢？簡而言之就是在感光元件運作生成圖像之前的數據資訊。例如ALEXA，顏色是通過wavelength通過濾鏡然後生成紅、綠、藍顏色的樣式。Raw的意義就在於代表了photo sites的點數據。因為一個pixel只有一種color value，所以Raw是沒有辦法在監視器上看得見。平常監視器能看見東西，是因為一個pixel包含了full color和明暗資訊，視頻會告訴監視器明亮度和顏色。

Raw是需要「轉換」（convert）成影像才能看見和使用，因此在電影製作後期的整個de-Bayer流程，也決定了最後電影圖像的明暗和顏色。Raw的轉換流程非常耗時，但**拍攝Raw的優勢在於在拍攝時不會有任何的視頻處理，sensor輸出的就是整個sensor在你操作攝影機時的一切資訊**，包括白平衡、ISO或者其它任何的顏色皆透過後期加以調整，因此**後期可處理的空間非常大**。但並不是每台攝影機都有此功能，像Red的攝影機專門輸出Raw檔，而SONY從F65起也開始可以選擇錄製Raw檔輸出，ARRI ALEXA亦可輸出Raw檔。

如果Raw是sensor上面原汁原味出來的數據，那麼Uncompressed又是指什麼？Uncompressed（無壓縮）Raw數據並非真的無壓縮，相反Raw數據是經常被壓縮過的。Red攝影機錄製的是REDCODE，然後你可以選擇3：1-18：1的壓縮率。Raw數據資訊和視頻壓縮是相似的方式，而成像壓縮方面也是和壓縮視頻一樣會有畫質損失。到底成像和壓縮比之間的關係很難視覺上面觀察出來，但是低壓縮比會被認為畫質損

失比較小。同樣道理，ALEXA也支援錄製Uncompressed Raw Data，通常都需要外接存取系統來錄製，這個是現在最最接近原生態的無壓縮數據信號。

　　Raw數據通常都有高達12或者16 bit的顏色位深（bit depth），但是視頻通常只有8 bit 或者10bit。在所謂的RGB 4：4：4視頻中，每個pixel都包含了色相和明度的資訊，通常都是16 bit depth，所以視頻從4：4：4到4：2：2，要壓縮首先壓的就是位深，然後是顏色資訊。

Log

　　什麼叫Log檔呢？當以Log的模式下錄製，你從監視器上是能看到圖像的，但圖像的明暗對比度會降低，顏色的飽和度也會降低。Log錄製格式也是視頻的一種方式，pixel也顯示著顏色和明亮度的資訊。Log不是Raw而是視頻，是一種特殊的錄製方式讓你傳感器的能力範圍最大化的方式。Log最早來源於柯達Cineon掃描膠片系統，此系統造價高達200萬美元，運用具有900萬像素、4096線的CCD掃描儀，將電影膠片上的影像轉換成數位中間片輸入電腦，經加工處理之後再轉錄到電影底片。系統通過Log這種方式去scan film，然後可以對應最原片的density。這種方式是膠片轉數位儲存最優化的方式。因為這種數位資訊有非常多的灰度跟非常低的對比，所以你看監視器的時候需要顏色和對比校對。SONY、CANON和ARRI利用掃描膠片時用的Log方式應用到它們相機的sensor上，它們在製作的時候input了一個Log gamma曲線去記錄最大化的sensor information。Sony的叫S-Log、佳能的叫C-Log、ARRI叫Log

C。每一款攝影機都有自己研發製造的Log系統，但是作用都是一樣的，因為Log是視頻圖像，所以像白平衡、ISO已經被設定而無法更改了。這種視頻數據需要套色後才能看見成像的樣子，所以lookup table (LUT)和Rec 709登場了。最標準風格的LUT就是Rec 709，LUT可以應用預覽也可以即時錄製進去。

總結Raw絕對與Log不同，因為Log是視頻的格式，Raw本身就不是視頻。Raw數據沒有視頻生成的過程的baked in，然後必須後期進行轉換才能看見。Raw是完全的把整個sensor能提供的一切資訊都錄製下來，Log是一種特殊設計的曲線把sensor的tonal range最大化。儘管它們的格式不一樣，但都是一樣的基本應用。Raw和Log都可以是無壓縮，但視機器和recording device而定。

電影鏡頭

大家都知道正規拍電影是用PL mount的電影鏡頭，但電影鏡頭只是一個通稱，其中除了品牌還是有所等級，這等級不只是在價位上的差別，最重要的還是鏡頭內光學玻璃的差別。要當一名導演多少要對鏡頭特性有所了解，因為不同的鏡頭發色不同，拍出來的色調也會不同，這是在後製無法處理出來的先天差異，其實這也就是一般民眾不懂時所說的「**空氣感**」或「**電影感**」。

電影截至目前已歷經百年發展，而電影鏡頭被公認為四大名鏡則是：Angenieux法國唯美派鏡頭、Cooke英國立體派鏡頭、Dallmeyer英國油畫派電影鏡頭以及Kinoptik法國夢幻派鏡頭。

四大名鏡

A：Angenieux愛展能、安琴

　　這世上論色彩，Angenieux認第二，就無人敢認第一。它的色彩不能僅用浪漫來形容，那種發色的美只能去意會。這家法國第一大鏡頭廠對自己的色彩非常自信，它出產的鏡頭，無論高端低端，都秉承一致的色彩風格，區別只在於技術規格和成像細節上，讓你一看就知道是Angenieux。由於Angenieux的色彩太出色了，且它的解像力極佳，而且剛柔並濟，實為難得。

C：Cooke庫克

　　Hobson旗下的最著名產品，與Angenieux、Zeiss並稱電影頭三大巨頭。Cooke還有很多分類，如Speed Panchro、Kinetal、ivotal、Panchrotal等等，當中以Speed Panchro最佳。其最突出的特點是大光比時的性能超強，在弱光下亦是不溫不火，到了光比巨大的正午大太陽下，無有能與之匹敵者。其高光控制極好，暗部細節豐富，立體感突顯。Cooke是典型的英倫風格，比較中性。但是Cooke有幾個系列鏡頭的色彩和成像風格差別不小，與Angenieux系統的統一性大不相同。

D：Dallmeyer刀梅

Dallmeyer最為人們稱道的是那印象派風格的焦外散景，尤其是Super Six系列，用別的鏡頭無論如何都拍不出來的超強立體感，而且色彩獨特、氣氛懷舊，旋渦焦外也是它的特點。使用Dallmeyer要認「DC」標誌（即Dallmeyer Coating，刀梅鍍膜），昂貴的Super Six系列與其它系列的價格和成像差別很大，因此不能只認Dallmeyer的牌子。

K：Kinoptik堅無敵

此品牌鏡頭可以滿足初玩電影頭發燒友的虛榮心，因為其具有大名鼎鼎、超高價、超高解像力、超旋焦。這被認為是世上解像力最高的鏡頭，它的色彩在弱光下飽和感非常厚重，在陽光下，飽和度卻稍下降。Kinoptik是優點和缺點同樣明顯的鏡頭，由於它的銳度超高，顯得剛勁有餘而柔美不足，而且焦距越短，這個現象越明顯。它的成像比較平，立體感不如上述的A、C、D。Kinoptik怕逆光也是出了名的，焦距越長越怕，Kinoptik鏡頭的品質控制不如Angenieux，不同批次的差別很大，鏡頭的個體差異也很大。Kinoptik的焦外肆意揮灑且旋轉的很明顯，而且它的焦外光斑呈現一個一個帶明亮邊緣的橢圓形。

當代電影鏡頭排行

從網路相關資訊中發現PANAVISION名列第一是因為它拿

下了租賃市場認同、套系豐富、焦段完備、像質一流、畫面個性突出五大指標的絕對高分；而萊卡名列第四是它資歷最淺，拿它拍攝的影片數量遠遠少於前三者。

No.1：PANAVISION

名列第一是它拿下了租賃市場認同、套系豐富、焦段完備、像質一流、畫面個性突出五大指標的絕對高分。

No.2：COOKE

名列第二是它跟PANAVISION對比在套系豐富程度方面甘拜下風，當然可以看出是他專心經營超35系列的精進表現。

No.3：ARRI

名列第三是它無論在套系豐富，還是在個性突出兩大方面，都不及前二名。

No.4：LEICA

名列第四是它資歷最淺，拿它拍攝的影片數量遠遠少於前三者。並且在租賃市場認同、套系豐富、畫面個性突出三大方面。

NO.1：PANAVISION

PANAVISION擁有35毫米、65毫米兩大完整體系。以35毫米體係為例，他擁有60-70年代推出的standard／super／ultra三個Legacy系列，90年代推出的Primo系列，2010年以後針對數位底片成像面積增大化而打造的Primo V、Primo 70系列，以及用1976年Ultra Speeds復刻而成的PV intage系列。

同一體系中，只有潘納能夠奉獻出多條「畫面味道」截然不同的系列，以65毫米體系中Sphero65、Super70、Ultra70、

System65、Primo70這五個系列為例，它們各自提供了不同膚色還原、不同反差、不同焦外形狀、不同眩光程度的畫面外觀。各個系列中，PANAVISION皆奉獻出完整的焦段，分別以中大畫幅產品Primo70及超35畫幅產品Primo為例，詳見下表：

	10mm	14.5mm	17.5mm	21mm	27mm	35mm	40mm	50mm	65mm	75mm	85mm	100mm	125mm	150mm	200mm	250mm
Primo T1.9	10mm	14.5mm	17.5mm	21mm	27mm	35mm	40mm	50mm	65mm T1.8	75mm	85mm T1.8	100mm	125mm T1.8	150mm		
Prime 70 T2.0		14mm T3.1		24mm	27mm	35mm	40mm	50mm	65mm		80mm	100mm	125mm	150mm	200mm T2.8	250mm T2.8

NO.2：COOKE

COOK研發實力遜色於PANAVISION，一直沒有中大畫幅球面鏡頭問世，直到推出的s7係也僅覆蓋Vista底片。好在作為古典時期四大名鏡（Angenieux、Cooke、Dallmeyer、Kinoptik）其底蘊深厚，奉獻出了有別於當代四大名鏡的畫面外觀，以其膚色溫暖通透、色彩過渡柔潤、八角形焦外顯獨特而著稱。

COOKE 5系，光學表現與機械設計俱佳，其中135mm體積巨大視為缺憾。COOKE 4系，光學表現同5系一樣優秀，且焦段多達18顆（此項排名第一）。COOKE Panchro系，已更名為迷你4系，是庫克最慢（光圈2.8）最小巧的一套球面定焦。

套系上雖趕不上PANAVISION，但COOKE在各系的焦段構建上還算齊全，保全了「四大」的名聲，詳見下表：

	12mm	14mm	16mm	18mm	21mm	25mm	27mm	32mm	35mm	40mm	50mm	65mm	75mm	100mm	135mm	150mm	180mm	300mm
SI T1.4				18mm		25mm		32mm		40mm	50mm	65mm	75mm	100mm	135mm			
S4I T2.0	12mm	14mm	16mm	18mm	21mm	25mm	27mm	32mm	35mm	40mm	50mm	65mm	75mm	100mm	135mm	150mm	180mm	300mm
mini S4I T2.8				18mm	21mm	25mm		32mm		40mm	50mm	65mm	75mm	100mm	135mm			

COOKE、PANAVISION都愛惜自己年輕時的羽毛，針對目前許多攝影師到處找尋老鏡頭來削弱數位底片過於銳利的情況，COOKE同樣復刻了自己20-60年代出產的Speed Panchro，2017年重新推出了Panchro Classic系列，焦段涵蓋18到152mm。

NO.3：Arri

ARRI原本是攝影機製造商，從59年開始先後與Schneider、Cooke、Zeiss、FUJIFILM四家光學製造商合作推出了眾多電影鏡頭系列，其與ZEISS合作的鏡頭是舉世公認的傑作。91、93年陸續推出的T1.3和T2.1兩個系列，為日後Master Primes與Ultra Primes的問世奠定了基礎。

阿萊MP系列2005年問世，蛻變自Super Speeds T1.3系列，焦段涵蓋12-150mm共16顆，其物理尺寸、光學素質的統一協調達到了當時前所未有的高度。

16mm	18mm	21mm	25mm	27mm	32mm	35mm	40mm	50mm	65mm	75mm	100mm

ARRI UP系列1999年問世，蛻變自Standard Speeds T2.1系列，焦段涵蓋8-180mm共16顆，緊湊輕便的設計犧牲了一檔光孔，也犧牲了MP出眾的呼吸抑制。

ARRI的兩個系列不算個性十足，但都給出了豐富完整的焦段，明銳均一的像質。算是樹立了硬指標上的典範。

MP T1.3			12mm	14mm	16mm	18mm	21mm	25mm	27mm	32mm	35mm	40mm	50mm	65mm	75mm	100mm	135mm	150mm
UP T1.9	8mm T2.8	10mm T2.1	12mm T2.0	14mm	16mm		20mm	24mm	28mm	32mm		40mm	50mm	65mm	85mm	100mm	135mm	180mm

NO.4：Leica

　　萊卡光學雖是相機鏡頭界的翹楚，但它在電影鏡頭界還只算是一個資淺的晚輩。庫克1894年即已推出電影鏡，ARRI在1924年推出了它的首款Arrinar電影鏡，PANAVISION也在1954年正式涉足電影鏡製造行業，而Leica則是在2012年才推出它的首套電影鏡Summilux-C系列。Leica Summilux-C系列是他推出的第一套電影鏡頭，具有輕便緊湊、像質均一、色散抑制等各個硬體指標，可與ARRI MP系列相抗衡，得到好萊塢DP們的廣泛稱讚。其中135mm體積巨大視為缺憾。

　　Leica Summilux-C是緊隨1.4推出的經典球面系列，少採用了一些非球面鏡片，明銳度上略遜一籌。

　　Leica 1.4和2.0兩個系列，並且在焦段建構上向三位老大哥看齊。詳見下表：

Summilux T1.4	16mm	18mm	21mm	25mm	29mm	35mm	40mm	50mm	65mm	75mm	100mm	135mm
SummiCRON T2.0	15mm	18mm	21mm	25mm	29mm	35mm	40mm	50mm		75mm	100mm	135mm

　　超35毫米產品剛被認可，Leica趕緊又推出了自己的中大畫幅Thalia系列，既擺出了四大名鏡的姿態，也展現了老牌光學巨擎的實力。

未列入排行　Hawk

　　變形鏡頭著名品牌Hawk，可謂遺珠之憾。在變形鏡頭領域，他可跟潘納C系、E系、G系爭鋒，因他在球面鏡頭領域只

推出了T1一個系列，沒達到奉獻出高速與標準速二套鏡頭的最低標準，因此沒有列入排名。不過真正的高手從來都是超越標準的，例如Hawk這套Vantage One就是迄今為止最快的電影鏡系列。

Vantage One T1.0	17.5mm	21mm	25mm	32mm	40mm	50mm	65mm	90mm	120mm

二線品牌　Schneider / Canon / LOMO

四大名鏡以外的二線電影鏡頭，在市場認同、套系豐富、焦段完備、畫面個性突出4大指標上都遠遠落後於「四大」，僅指出兩點為例：

1. 他們沒做到1.4高速、2.0標準速兩個系列兼有，都只有其中之一。

2. 他們的焦段裡都沒有40mm這一顆常用的電影鏡（四大名鏡每個系列必有40mm），並且往往整個系列不到8顆焦段，顯得在實際應用面上不足。

佳能70年代推出的K-35/T1.4系列，焦段有18、24、35、50、85，只夠維持基本組。此後它沒有推出標準速T2系列。而俄國Lomo光學2014年推出的illumina S35/T1.3系列，焦段從14-135共7顆，但也沒有推出標準速T2系列。

百年光學大牌Schneider長期專攻中大畫幅照相鏡頭、電影放映鏡頭，其放映鏡頭兩度榮獲奧斯卡最佳技術獎。但作為電影攝影鏡頭領域的新秀，並未受到攝影指導們的青睞，以致於他在2012年推出Cine-Xenar系列之後，遲遲沒有擴充更多

焦段，僅有14mm、18mm、25mm、35mm、50mm、75mm、95mm也未推出高速T1.4系列。但其鏡頭其實非常扎實，而且最近對焦距離可達6公分以內，鍍膜對於強光的逆光鏡頭也有相當良好的表現，尤其在低照度下將光圈開大時，其主體的對焦以及暗部細節有其驚人的表現。

📽定焦鏡功能解析

超廣角鏡：24mm以下

比24mm更闊的廣角鏡就是超廣角鏡了，此類鏡頭經常被用於拍攝風景，所以也被人稱為**「風景鏡」**。常見的定焦超廣角鏡有14mm、18mm、20mm、21mm等等。超廣角鏡頭可以把風景或建築物拍得極其廣闊及宏偉，把主體及遠景的大小比例關係作極度的扭曲，超廣角鏡雖然可以拍出極其廣闊的畫面，但也會導致畫面上出現嚴重變形。

廣角鏡定焦

就35釐米系統來說，焦距由35mm開始及以下的就是廣角鏡（Wide-Angle），如果比20mm更短焦距的就稱之為超廣角鏡（Ultra Wide-Angle）。廣角鏡的拍攝角度比人類眼睛的視覺更廣闊，利用廣角鏡頭在人際正常溝通的距離拍攝，可以把攝影師面對的主體人物以及背後環境的細節都可清晰地拍

攝入畫面中。而一般廣角鏡定焦鏡頭可分為24mm，28mm及35mm。

- **24mm**

 24mm是拍攝風景的標準廣角鏡頭，如24mm定焦鏡頭搭配大光圈則影像畫質會更好。

- **28mm**

 對比35mm「小廣角」，28mm明顯擁有更寬闊的視角，因桶狀變形沒20mm來得明顯，故適合室內攝影及紀實拍攝，可以將背景跟主體都納入畫面裡。但因不少人認為24mm比28mm擁有更闊角度，所以24mm反而比較多人會考慮。

- **35mm**

 35mm稱之為「小廣角」，視覺不算是很廣闊，可以把主體跟少量背景納入畫面當中，是新聞攝影的最愛。

- **50mm**

 50mm提供大約46度視角是最接近人眼視角的焦段，和人眼看到的效果接近所以沒有廣角的衝擊力，也沒有長焦的震撼，50mm無法具有畫面本身的衝擊力，算是可以很客觀陳述的鏡頭，所以50mm必須要以內容取勝，構圖，色彩，內涵，故事，都無比的重要。

中距離鏡頭

- **85－100mm**

 這個焦段的鏡頭主要有兩款，85mm和100mm。**85mm就是俗稱的「人像鏡頭」**，而中距離和標準鏡一樣提

供了極自然的透視感，可算是拍攝腰上景鏡頭的首選鏡頭。

● **遠攝鏡頭：135mm以上**

以135片幅來說，135mm以上的就算是遠攝鏡頭了，常見的遠攝定焦鏡有135mm、150mm、180mm、200mm、300mm等等。而300mm以上的就可稱為超遠攝鏡頭包括300mm、400mm、600mm等等。遠攝鏡頭的用途就拍攝遠的景物，一般用遠攝鏡頭調近拍攝的話135mm已經很足夠了，畢竟拍攝現場通常都沒有寬廣到可以用遠攝鏡頭來拍攝。

🎥鏡頭展現能力

短焦段鏡頭

視角大

由於短焦距攝影鏡頭的造型特點是視角大，所以適合於拍攝具有多層景物的「遠景」和「全景畫面」，不需要把攝影機機位拉得很遠就可拍到劇情所需的**「全景」**或**「中景」**。現代影視拍攝中為了節省開支，一般在比較小的實景中或攝影棚裡的布景前拍攝，短焦距攝影鏡頭可彌補布景或實景不夠寬闊之不足，若再配以仰俯角度，更能給觀眾留下深刻的視覺印象，

但由於它的影像放大率較小，一般不用作拍攝「近景」與「特寫」之用。

透視效果強

利用短焦距攝影鏡頭透視效果強的造型特點進行是攝影師進行藝術創作必不可少的。當用外反拍角度拍攝兩個人物的對話鏡頭時，在景別不變的情況下，**用「短焦鏡頭」可比「標準鏡頭」拉開兩個人物的空間距離，進而表現兩個人物「心理上」的隔閡**。有些影片為了強調縱深的空間效果而採用廣角鏡頭拍攝，使主體、前景和背景均在景深內，並形成較大的影像透視效果，在強調縱深空間的同時，也突出了主體，同時交代了主體和環境之間的關係，使畫面內容更具有真實的效果。

產生特殊變形效果

用短焦距攝影鏡頭近距離拍攝人物肖像時，能產生特殊的透視變形效果，使人物的鼻子變大，顴骨變大，耳朵變小，拍人物半側面時，又使靠近鏡頭的一隻眼睛變得過大，另一隻眼睛變小，充分表達了影片中人物扭曲的、反常的心理狀態，近而表現人物的心態、情緒，攝影機帶著強烈的「主觀情緒」參與劇作。

人物與環境皆入鏡

廣角鏡頭拍攝的畫面，既能突出主體人物，又能顯示環境特點，因此用廣角鏡頭拍攝人物近景，**既能看清「人物面部**

表情」，又能交代人物所處「**相對環境**」的關係，從而達到以「道具」、「環境」烘託人物背景、說明事件內容的「**目的**」，同時說明人物和其所處的環境之間的關係能增加事件的「**真實性**」。

表現細節

由於廣角鏡頭的景深大、透視比大，如在影片中要表現誇張的透視與細節，可用廣角鏡頭拍攝；或是拍攝模型時，要取得逼真效果則建議採用低角度、慢動作和廣角攝影鏡頭。

長焦段鏡頭

拍攝特寫

如果要表現小件物體的特寫，如眼睛、嘴角、戒指等，或表現遠距離被攝物體的特寫時，短焦距鏡頭因為角度關係大而無法勝任，必須用長焦距攝影鏡頭來完成。由於長焦距攝影鏡頭具有視角窄、影像放大率大的特點，它可以把遠距離的景物拉近。**如要拍攝人物眼睛的特寫，或某一細節，刻畫人物內心情緒時，長焦距攝影鏡頭具有了特殊的功能。**有些影片風格為了強調自然的真實效果，因此會通過長焦鏡頭遠距離調拍獵取演員在群眾中的表演，使演員不注意攝影機的存在以獲得十分逼真的表演效果。

壓縮空間感

利用長焦距攝影鏡頭透視感弱，壓縮處於縱深空間的被攝對像之間的空間距離的造型特點，可以把多層景物和人物「壓縮」在一起，加強「畫面擁擠」和「緊張」的感覺。用長焦距攝影鏡頭在外反拍角度拍攝兩個人物對話的場面，**在景別不變的情況下，可比標準攝影鏡頭更「拉近」兩個人物之間的空間距離，用來表現兩個人物之間的親密關係。**

加強畫面節奏感

長焦距攝影鏡頭拍攝橫向運動的物體時，前後景在畫面中變化快且虛，橫向跟搖運動對象，可以獲得橫向跟移的效果，增強畫面的視覺節奏感，表現緊張、不安和歡快等情緒，用長焦距攝影鏡頭跟拍，不僅增強了畫面的視覺節奏感，表現了主角當時緊張、不安的複雜情緒，也使畫面失去明確的「空間方位感」。而用短焦距攝影鏡頭拍攝被攝體的縱向運動才能增強畫面的視覺節奏感。如拍攝戰場上的廝殺或互相追逐的場面多用這種方法，表現出緊張的節奏和氣氛。相反，用長焦距攝影鏡頭處理「縱深調度」，用廣角鏡頭處理「橫向運動」，則可減弱主體的運動速度感，從而減緩視覺節奏。

轉換焦點

用長焦距攝影鏡頭拍攝可完成焦點轉換技巧。焦點轉換又稱「動態焦點」，就是在同一個鏡頭裡面根據表現內容，前後變動焦點，以達到調度、轉移觀眾視覺重點的目的。比如拍攝

甲乙二人的對話，甲離鏡頭較近，而乙較遠，當甲說話時，把焦點調在甲上，此時甲是清晰的，而乙是模糊的；相反當乙說話時，把焦點調在乙上，此時乙清晰而甲是模糊的。焦點轉換有兩個條件：一是景深小，二是被攝體之間的縱向距離要大。

畫面不變形

因為長焦距攝影鏡頭以再現人的視覺感知為基礎的，任何變形效果都會影響紀實效果。長焦距攝影鏡頭拍攝的畫面不變形，能正確還原人物的本來面貌。美國好萊塢的明星時代有一條不可愈越的規定，拍明星近景和特寫時必須用時75mm以上的長焦距攝影鏡頭。

電影鏡頭與相機鏡頭之差異

隨著攝影器材的進步，影視製作的門檻愈來愈低，還不懂真正電影拍攝的朋友，總認為自己手上的單眼即可拍出院線大片的電影，但殊不知要拍攝出接近電影質素的優質影片，除了講求攝影師的拍攝技巧外，還必須適當地選用適合劇情的鏡頭，方可有效地營造電影的要訣，但究竟拍攝電影專用的鏡頭，跟大家平時拍照使用的鏡頭有甚麼分別。

電影專業統一曝光值：T光圈值

一般鏡頭都以f值來代表鏡頭的光圈大小，數值越小光圈越大代表進光量愈大，f值代表著鏡頭透光直徑與焦距的關係，透過公式計算的「理論值」，實際的透光效果，還會受鏡片材質、鍍膜特性等而有所影響。

但拍攝電影時，畫面光度的輕微轉變都很容易在一連串不同影別畫面中顯示出來，所以拍攝電影對鏡頭的透光度要求更加準確，為了統一不同鏡頭透光率對拍攝曝光的影響，電影鏡頭會採用T（transmittance，透射比）做為光圈調整單位，而T值的量度方式會考慮到實際透光率而決定，而非f光圈值只透過公式計算，透光率基於標準光源下的平面進行量度，亦包含對鏡頭透光率的影響因素，因此，只要兩顆鏡頭的T值一樣，其吸光量必然是相同的。

一般人可能只知道電影鏡是採無段式光圈設計，其實電影鏡除了鏡身設計外，光學設計及影像素質都與傳統單眼鏡頭有所不同。電影鏡的光圈環與對焦環上均會刻上齒輪狀紋理，是為了配合電影拍攝對焦輔助裝置所用。拍攝電影要求畫面的流暢度，無論是鏡頭的移動、對焦都以穩定平順作為大前提，鏡頭的移動可以靠油壓雲台來產生平效果，有利攝影師穩定控制對焦速度，電影鏡頭對焦環旋轉角度有些高達300度，有助攝影師更精準、細膩調節對焦範圍，尤其在大光圈淺景深情況下攝錄，減少對焦時扭頭變成失焦的情況。

我們平時拍攝照片用的鏡頭，每級光圈之間都以固定的數值作區間，例如在f/2.8至f/4之間，可以選擇f/3.2、f/.3.5等數

值，不過在拍電影時如果拍攝途中需要改變光圈，一般鏡頭固定區間的光圈設計就會令畫面的光度突然改變而產生跳動的感覺，所以電影鏡鏡身都備有光圈環，其無段式光圈設計，即使攝影師需要改變光圈令畫面產生光暗過渡的效果，亦能拍攝出自然的光暗變化，亦不會因光圈葉開合而產生噪音。

電影鏡除了因應拍攝，而特別設計的對焦環、光圈環外，其實亦有準確刻劃對焦尺與光圈刻度，令攝影師能預計對焦位置，作出準確的拍攝對焦，另外電影鏡頭就用上11片的光圈葉設計，比一般鏡頭用的7至9片光圈葉為多，光圈葉數目越多，散景更為柔和及圓潤程度便越好，更容易拍出電影細膩感。

不可不知的電影光圈「T」

由於不同鏡頭可能因為不同的光學結構、材質用料設計，即便擁有一樣的焦段、最大光圈孔徑，實際拍攝的效果還是可能有差，畢竟光在鏡頭內傳輸的過程中勢必因為內部鏡片結構因素，而導致光量的流失。

因此想評斷一顆鏡頭拍攝出來的透光性，則需要透過實拍測試，釐訂一個參數作為參考，那就是以「傳輸」一詞的英文**「Transmission」**為縮寫的**「T值」**，也叫做**「曝光級數」**。

一般T值的數值總是會比鏡頭的最大光圈值要來的大，而兩者數值間的差，就代表光在傳輸過程中流失的量，簡言之T值越接近F值，表示鏡頭的透光性越佳，拍出來的曝光效果也更明亮，在電影攝影鏡頭上，也多用T值作為鏡頭亮度的參考標準。

$$T值 = \frac{N}{2\sqrt{T}} = \frac{光圈f值}{2\sqrt{透光率}}$$

　　T值光圈的計算公式如下；[T值=F值／透光率的開平方]，細心留意T值光圈的公式會發覺，T值計算時會考慮鏡片透光率的因素，光線折射的因素令得出光圈質更為反映真實。曝光級數值除了作為電影拍攝時鏡頭切換使用的一種參考數據，同時也可更實際地衡量一顆鏡頭的品質，要實現較好的透光性。

📹拍電影最適合的光圈

　　攝影師面對早期膠卷攝影機之膠卷敏感度低的問題，通常ISO50或100的曝光指數（EI），相對應的ISO約是EI值的二倍。但ISO值跟現在數位攝影機不同，因此相對的需要用更大的光圈或更大的光源來取得更多的曝光量。以前在底片時代，太強的光可能會燒壞底片，也會造成演員在表演時的不舒服，所以只能必須在適量的打光，以及演員可以承受的範圍內取得平衡，因此會建議採T2.8是不錯的中介值。

　　當光圈愈大時，拍出的景深就愈淺。如果想要畫面中所有物體都不要失焦，則必須把燈打的更亮而光圈調小來降低進光量。光圈每調一級就會讓進光量減半或加倍，而調整光圈的另一層面則是景深會變淺，看不清楚背景，所以在傳統底片攝影機上，可以將光圈開到T2或T1.3，尤其夜晚的場景甚至會將光圈開到T1.3。但一般攝影師不會將光圈全開，因為早期鏡頭不像現在這麼進步，如果把光圈開大會有三個問題產生：1.會有很多閃光（flare），這種閃光會降低影像對比度。2.幾乎所有

鏡頭都一樣，光圈開到最大時會降低銳利度，**最簡單的通則是將檔位降低二個光圈級數，畫面才會表現出最銳利**。因此如果使用多顆鏡頭時，彼此的銳利度也需要連貫。3.淺景深會造成跟焦手抓焦距需要費很大的心力才不會失焦，且高解析度攝影機也會讓對焦更加困難。

通常電影鏡頭光圈都以T來表示，而電影拍攝最常用的光圈是T2.8，相當於F2.5，但為了方便記憶都以F2.8來記。但為什麼會是用此光圈呢？原因有四：

1. T2.8在淺景深與對焦間有一個平衡，也可讓觀眾看出背景物體和故事的關聯性。

2. 很少跟焦手可以承受一直持續淺景深對焦。

3. 從實際電影中的攝影機、鏡頭、光線的限制與實務操作，中庸之道在光圈也是適用的，不要把光圈調到最大或最小。

4. 為了在不同光線和曝光下保持一致，T2.8是最常用的光圈大小。但在低光源下，現今的數位攝影機在增加ISO與抗噪性靈敏度的進步，夜晚也能用T2.8來拍攝。

這也就是T2.8是拍電影最適合使用的光圈也是個臨界值，各家廠牌鏡頭在T2.8幾乎都是一致水準的效果。

🎥測光錶使用目的

20世紀，測光表是不論是拍攝平面攝影或是電影時的必要工具，但隨著數位相機攝影機的測光能力越來越強，而非專業領域的人已根本不知如何使用。

掌上型的測光錶,透過測光錶上的圓球來讀取以光圈值為單位的光線值,不論是直射光或反射光,皆可透過測光錶來判斷特定區域的準確曝光。測光錶最基本的部分是使用按鈕來測量,以你目前使用的ISO值、每秒格數或快門速度來偵測你的T-STOP最適光圈?測光錶對於布置特定的光線「比例」十分好用,使用其半圓球,可以讓你快速的測量**主光源(Key)**、**填充光源(Fill)**以及**背景光源(Background)**等光線彼此之間的對比強度。分別取得各個角度的光源強度,也有助於在切換場景或鏡頭時,能快速重新的配置燈光。

通常會把測光表放在人的下巴或前面,因為這樣才能準確的測量到光線,而且測光表的數值會比波形圖更準確,如果測量時怕旁邊光源干擾,則可以用手稍微遮擋光源方向,如此可達到較準確的數值。同一個畫面測量不同的曝光值是為了了解整個畫面布光情形,這部分也關乎影像美學。

不可不知的快門角度

「快門角度」是描述快門速度與幀速率關係的一種有效途徑。這個詞是旋轉快門遺留下的概念,帶有開口角度的圓形葉片高速旋轉,每旋轉一圈就會讓光線進入曝光一幀畫面。角度越大,快門速度就越慢,一直到360度的上限時,快門速度變得和幀速率一樣。另一方面,可以通過減門角度讓快門速度變快。

電影攝影機上的快門,專業上稱之為**「葉子板」**,也就是攝影機用於取景的反光板,葉子板是一塊帶有開口角度的圓形

鏡片，拍攝時它配合攝影機抓片爪和定片針的運動高速旋轉，當抓片爪把膠片抓過來時葉子板正好擋住片門把光線反射向取景目鏡，攝影師就可以看到鏡頭外面的景物；當定片針把膠片固定在片門處時，葉子板的開口角正好掠過片門，光線通過葉子板的開口角投射到膠片上時膠片方可進行曝光。

快門通常是半圓形，開啟時的角度即是180度，快門速度與曝光是由通過鏡頭的光線強度和底片感光的時間所決定：曝光=光線強度×時間。所以，感光時間增加一倍所得的曝光量等於增加一倍強度的光線，通過鏡頭的光線強度是由鏡頭的光圈大小所決定的，當鏡頭的光圈減一檔時，如果仍要維持一定的曝光量，則需將膠片的感光時間則需要增加一倍。

影響的不只曝光

光圈和快門調整的同時，都會對「曝光」產生最直接的影響，因為一個是控制進光面積，而另一個是控制進光時間。因此在光線過亮或不足的狀況下，大部份人會直覺的去調整光圈快門以達到理想曝光值，卻忽略了它們除了光線，還會影響到其他影像結構。

「光圈」是電影攝影師用來表現空間感、突顯重點的手段，但對於每顆畫面的景深較難去斷言對或錯，所以如何設定光圈並無一定標準。

但快門就不一樣了，適度的快門長度，才能在清晰紀錄畫面的同時卻不失流暢感。這也是照相和錄影的快門設定不一樣的地方，靜態攝影的快門容許範圍是大的而且隨性，動態攝影則需拿捏好動態模糊以維持理想的連續性。

快門要維持相同

快門直接影響的是曝光量，但更重要的是會影響到「**動態模糊**」（motion blur），如果今天你用1/1000秒的快門去拍攝，可以確保每個畫面都很銳利、再快的動作都無所遁形。但你隨便去暫停一部電影，會發現越快的動作越是模糊，原因在於我們大腦即使是幾毫秒、稍縱即逝的畫面，也會經由視覺神經在大腦中多停留一會兒，所以移動較快的動作或是運鏡，在大腦中便會形成「殘影」而模糊。

若是快門過高則會讓畫格與畫格之間的變化太分離而沒了「動態模糊」，畫面看起來反而就不連貫。或者說，畫面看起來似乎還是連續的，但會有種說不上來的不自然，這就是所謂的「失真」。不僅人物動作可以明顯發覺，就連雨珠或流水等等都會因為快門過高而呈現水珠分離暫停的現象，太高的快門甚至感覺不出水柱是由上而下還是由下而上；甚至從風吹草動也看得出來快門是否過高。反過來，快門太慢會怎麼樣？除非特別創作風格，否則快門也不該太低，不然動態太過模糊，更低還會導致累格。所以為了確保整部影片的動態感一致，通常只會採用單一快門、單一幀率。

快門設定慣例

通常快門值會根據每秒的幀率來設定，我們在拍攝電影時稱為「**180度法則**」（**180-rule**），其180指的其實是快門環角度開半圈的意思，簡單的記法就是幀率的兩倍。

電影的走片速度（幀率）是每秒鐘24格。一部快門開角是180度的攝影機的膠片感光時間計算方式為快門秒數為：1/(FPS*2)。如採用每秒30fps拍攝時，快門則為1/60；採用1/24格拍攝時，則使用1/48。不同幀率的攝影機和各種開角的快門，均可由以下的公式算出其快門速度，也就是**快門速度（曝光時間）=1/每秒格數×快門開角度/360**。

裝有可調式快門的攝影機，可以調整快門開角而改變快門速度。快門開角縮小時會減少曝光時間，即快門速度更高。比如開角為90度的快門，配合每秒24格的轉速，其快門速度通過上述公式計算得出：1/24×90/360=1/96，大約是1/100秒。當快門速度更高時，在室外拍攝就可以使用更大的光圈來獲得更淺的景深。

光源不同時如何因應

當快門與光圈都設定好了，但碰到光源不同的場景，該如何因應呢？記得我們必須考量到畫面散景的問題，所以絕對不要因光源不同而調整光圈或快門，所以我們可以在太暗時，用攝影機本身的ISO值在亮度不足時適度提升；如果是太亮時，就必須以逆補光或使用ND減光鏡來解決。

高格拍攝可忽略

適當的快門速度是為了讓畫面看起來更順暢自然。但使用高格拍攝的前提，絕對是為了得到流暢的慢動作，因此情況下快門數大可不必堅持180度法則，因為拍攝高格時，相對需要

提高的快門速度，也因此絕對會吃掉不少光而影響曝光條件，所以要拍攝高格同時絕對要相當縝密的計算光線。

現代所使用的數位攝影機的快門完全由電子電路進行可編程的開合頻率控制設置非常靈活，配合光圈、ISO感光度（攝像機上叫做「增益」）以及密度濾鏡等可以適應各種場合實現複雜的拍攝效果。而數位攝影機中往往也有關於快門角度的調節，其實只是配合有使用電影攝影機習慣的攝影師而設置的。

儘管現在的攝影機不一定通過這種方式控制快門速度，但是快門角度這個術語是一個簡單通用的方式，用於描述視頻中運動模糊的效果。如果你希望在每幀畫面中，物體移動時運動模糊很大，那麼你就要選擇一個大的快門角度，反之亦然。

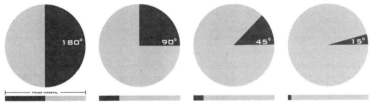

外觀

到目前為止，電影最常用的設置是接近180度的快門角度，這相當於快門速度將近1/48秒24幀。快門角度變大，運動物體會更模糊，引起一幀中模糊結束位置與下一幀模糊開始位

置間的距離變近。快門角度變小，運動物體會顯得跳躍不連貫，這是因為運動模糊間的空隙變小了，讓圖像看來不連貫。

儘管上面的例子有助於理解基本的行為，但通常在靜止的圖像時，看不到在每一幀中的運動模糊。在實踐中，快門角度在鏡頭的整體感覺上有著更加主觀因素的影響，即使你不一定知道精確的設置。

不可不知的幀率

如果說30fps的動態會比60fps還要多殘影（模糊），其實這並不正確，影響畫面模糊的從來不是幀率，而是快門速度。正確應該說「較低的幀率，有可能也會搭配較慢速的快門速度，因而讓動態較為模糊」。快門數與幀率雖不能混為一談，但也絕非不相干，假設今天你的幀率設定為60fps，那你就必須要使用1/60秒或更高的快門速度。為什麼呢？因為若使用了1/30秒的快門，代表一秒之內你只會有30次快門，如果錄影格式是60fps，那每兩格就得使用同一次快門所傳入的相同畫面，結果與30fps是相同的，但卻花費了多一倍的紀錄空間，之後想放慢播放速度也不會有60fps該有的流暢。所以，快門速度設定時必須要比幀率還要快，比如60fps搭配1/60、1/120、1/180……等快門速度才有效。

📽️2K與4K放映比計算

　　這部分要探討的是從放映端反推我們拍片時該使用什麼樣的鏡頭？2K與4K螢幕寬高有較大誤差，在2K、4K投射比較精確之計算=（螢幕弦中心到放映間的放映窗牆垂直距離＋0.5）/螢幕高度/2.39（單位：米）。如算出2K投射比，即可在下方圖表中對應左邊選2K鏡頭（使投射比落在左邊某個鏡頭範圍內）；如算出4K投射比，則選擇右邊4K鏡頭（使投射比落在右邊某個鏡頭範圍內），然後再左邊選對應2K鏡頭。

鏡頭變焦範圍變化

2K鏡頭系列	4K鏡頭系列
1.25-1.83：1	1.13-1.66：1
1.45-2.05：1	1.31-1.85：1
1.6-2.4：1	1.45-2.17：1
1.8-3：1	1.63-2.71：1
2.15-3.6：1	1.95-3.26：1
3-4.3：1	2.71-3.89：1
4.3-6：1	3.89-5.43：1
5.5-8.5：1	4.89-7.69：1

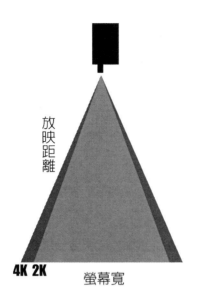

放映距離

4K 2K　螢幕寬

電影攝影基本定義

- **格（Frame）**：早期底片是由一格一格的底片顯影所產生
- **鏡頭（Shot）**：攝影機啟動紀錄至停止
- **場景（Scene）**：發生在同一地點同一時間的完整紀錄

鏡頭景框

- 大特寫Extreme Close-Up（ECU）
- 特寫Close-Up（CU）
- 近景Medium Close-Up Shot（MCU）
- 中景Medium Shot（MS）

- 中全景Medium Long Shot（MLS）
- 全景Full Shot（FS）
- 遠景Long Shot（LS）
- 大遠景Extra Long Shot（ELS）

人物景框

- 半身鏡頭（Bust Shot）
- 膝上鏡頭（Knee Shot）
- 兩人鏡頭（Two-Shot）
- 三人鏡頭（Three-Shot）
- 過肩鏡頭（Over-The-Shoulder Shot，O/S）

人物距離關係

- **親密的：特寫、大特寫**
 距離約45公分，有人與人間身體的愛、安慰和溫柔關係。
- **個人的：中近景**
 距離約18吋到4呎之間，約手臂長。適合朋友與相識的人，卻不是愛人或家人那般親密。這種距離保持了隱私權，卻不像親密距離那樣排斥他人。
- **社會的：中景、全景**
 4呎到12呎長。非私人間的公事距離，或是社交場合距離。正式而友善。但通常都是三人以上的場合，如果兩個人的場合保持這種距離就很不禮貌，也表示冷淡。

● 公眾的：遠景、大遠景

12呎至25呎甚至更遠的距離。疏遠而正式，若在其中呈現個人情緒，會被視為無禮。因空間涵蓋較廣，手勢及嗓門都要清楚表達。

大特寫

特寫/胸上景

近景/胸上景

中景/膝上景

中全景/膝上景

全景

5種攝影鏡頭角度

● **鳥瞰鏡頭Birds-Eye View**

讓主角看起來無助,喜歡宿命論的導演會用的鏡頭。

● **俯角鏡頭High Angle**

比較接近文學上的全知觀點,適合沉緩、呆滯的意義。
猶如權貴者高高在上的視角,使人物顯得卑微、無助。

● **水平角度Eye Level**

由於人的眼睛位於同一水平上,因此一般鏡頭都會以水
平角度加以拍攝,此種鏡頭不帶感情純粹記錄,讓觀眾
自己去判斷。

● **仰角鏡頭Low Angle**

仰角增加主體的重要性,或是讓人感到威脅性,會讓人
引起恐怖、莊嚴或是令人尊敬的感覺。

● **傾斜角度鏡頭Oblique Angle**

由於水平是一般人本就習慣的角度，故如以傾斜角度拍攝，會讓觀者在心理上，產生讓人感覺到緊張、不安、轉換及動作即將改變。

🎥鏡頭五大觀點

第一人稱，另稱「主觀觀點」

第一人稱也就是俗稱的「主觀觀點」，是將攝影機模仿成角色的眼睛所及視線來觀看而進行拍攝，可讓閱聽眾能感生角色的投射感。

第二人稱，另稱「反跳」

當主角在跟另一個角色對峙、目光交錯，主角的主觀視線看到另一個角色時，另一個角色也正面對面看的主角。

拍攝方法：請該角色眼睛正面注視著攝影機鏡頭裡，舉例說：就像是模特兒的海報，都是眼神性感地盯著你一樣）是指拍攝B腳色看著A腳色正在做什麼，由另一個人在觀看的視角為第二人稱。

而俗稱的「反跳」是指兩個角色都相同眼睛注視攝影機鏡頭拍攝，以相同的方式拍攝，稱為「反跳」。不過此拍攝手法，在影視中如要使用，必須由第一人稱與第二人稱加以交叉

剪輯來使用。通常會以第三人稱的方式拍攝較多，盡量不使演員對著鏡頭，為的是讓觀眾用第三人稱的旁觀觀點來觀賞，但其實二主角間的「反跳」更能讓觀眾「投射」進角色之中。

第三人稱，另稱「旁觀觀點」

角色以外的觀點，攝影師或導演的思想，甚至是眼睛所及；是模擬「觀眾」也在「現場」的視線，可使觀眾更容易融入劇情。

類似第二人稱，當主角在跟另一個角色對峙時目光交錯，第一個畫面A主角的視線看著B角色說話（如視線向右），第二個畫面B角色也看著A主角說話（視線向左）。這會造成觀眾認為雙方是相互面對對談。當然也可使用同一畫面中，拍攝兩人對談的鏡頭，這都是第三人稱的鏡頭應用。

偷窺觀點

鏡頭面前有前景遮住部分視線，好像是某人或某隻狗躲在某處偷窺的視點，而通常鏡頭前需要有個物體當前景擋住部分視線，比較有說服力（舉例：軍人躲在樹叢後面拿著槍監視敵人）。

另外必須注意的是，偷窺鏡頭只要不是一般人的視線，幾乎都可成為偷窺鏡頭，如像監視器一樣，高角拍攝房間，或低角拍攝，都是偷窺鏡頭的應用。

無生命觀點

　　超現實地去模仿沒有眼睛的無生命物體的觀點。

　　舉例：工廠輸送帶上的產品，將攝影機的位置擺在輸送帶上方，模仿產品的位置與想像視角，拍攝出產品經過工廠輸送帶層層加工的過程，這樣也表現出了這個產品被生產出來的心路歷程，幫沒有生命的產品生動的表達出有如人一般的意識與觀點。

🎥鏡頭運動與觀念43講

橫搖鏡頭運動Pan Shot

　　橫搖鏡頭（Pan Shot），作為鏡頭四大經典手法**推拉搖移**中搖鏡頭的一種。橫搖鏡頭取決的是鏡頭的水平移動，可固定在腳架上之後從左到右或者從右到左移動。

急搖鏡頭Whip Pan

　　急搖鏡頭（Whip Pan），屬於橫搖鏡頭的一種。只是因為鏡頭搖擺的幅度劇烈且快速，使得鏡頭畫面看起來因為劇烈的移動而難以辨識畫面中細節。急搖鏡頭在鏡頭語言和影片中的敘事性上有著特殊而鮮明、直接的寓意，比如遇到突發狀況的

意外情況對角色所在位置的衝擊，但在實際操作時需注意起點
與終點要乾淨利落的定點。

上下直搖鏡頭運動Tilt Shot

直搖鏡頭（Tilt Shot），又稱俯仰拍攝。指的是攝影機固
定在腳架上做垂直方向上移動所拍攝的鏡頭，最好的縱搖鏡頭
例子莫過於跟蹤向上升起的物體，猶如人站著不動而頭部往上
或往下觀看。比如拍攝太空梭、火箭發射或氣球上升等鏡頭。

弧形鏡頭運動Arc Shot

弧型運動鏡頭（Arc Shot），是將攝影機以按照某個圓周
大小以弧形運動所進行拍攝的鏡頭。弧型運動鏡頭一般會搭配
軌道來使用，但當弧形運動成為圓形時，則還要考慮所行徑的
方向，因順時鐘與逆時鐘之視覺意義性不同。

推軌鏡頭運動Dolly Shot

推軌鏡頭運動（Dolly Shot）的標準做法，是將攝影機放
在台車（Dolly）上，台車在軌道上讓攝影機能穩定推進、拉
出或左右橫向滑動。由於是拍攝長時間的動作，所以也會有跟
拍（Tracking）的說法。推軌鏡頭因為是直接將攝影機推進、
拉出，所以角色與環境彼此的空間感不會受到影響，與伸縮鏡
頭不同是在於其攝影角度皆相同，這點必須注意。

升降鏡頭運動Crane Shot

　　升降鏡頭（Crane Shot）是將攝影機被放在升降機或者大型起重機機械臂上來取景拍攝。由於機器手臂靈活，可以有很多變化，比如垂直起落、弧線運動、斜升降，或其他不規則上下左右之運動，也可以有俯角或仰角的視野。攝影機和攝影師可以在這種升降裝置上做上下左右及弧度等自由移動，可從多種弧度運動來展現場景，利用從高處的鏡頭角度展現畫面各個局部，或是展示事件或場面的場景與氣勢，並可通過升降速度的運用表現不同的影像節奏。使用升降鏡頭拍攝可用來展示一個大規模事件或環境大場景，如果是上升的鏡頭，有一種把觀眾帶離劇情的感覺，一般會用在電影最後一顆鏡頭；反之下降鏡頭則有把觀眾從另一空間帶進故事場景的效果。

手持攝影運動Hand-Held Shot

　　手持攝影運動（Hand-Held Shot）因為手持攝影機的畫面比較搖晃不定，跟一般電影裡面看到的穩定畫面感很不相同，所以有些電影工作者反而刻意模仿這個效果，模擬紀錄片、新聞或表達寫實主義的頭暈、狂亂的心理感受，一般會用在比較緊張、懸疑、追逐等畫面時，或是主角當時外在或內在的心境，通常會用來記錄一個連貫的動作，在紀錄片和劇情片中使用時會讓鏡頭的紀實感強烈。

跟拍／移動鏡頭運動Following Shot / Tracking Shot

　　跟拍／移動鏡頭運動（Following Shot / Tracking Shot）是運動中的攝影機所拍下的鏡頭。攝影機通常架在汽車、移動車或升降機上；移動鏡頭對於場面的展現比較靈活，而且帶有戲劇性，特別是在拍長鏡頭時，是很重要的一種攝影手法。另為了加強拍攝的穩定性，會使用攝影機穩定器（Steadicam），攝影機穩定器於70年代問世，攝影師得以平順移動攝影機，穿梭在一連串的場景，而現今攝影機的穩定輔助技術成熟，如Movi-pro可更加平穩地拍攝動態畫面。

翻轉鏡頭運動Roll

　　在翻轉鏡頭（Roll）移動中，攝影機與地面垂直而在其垂直軸上旋轉。在這些類型的拍攝過程中，攝影機幾乎位於圓心位置指向同一主體。鏡頭可以旋轉180度或360度，這種鏡頭運動通常用於動作場景或捕捉疾病和頭暈暈眩旋轉的感覺。

航拍搖攝Aerial Shot

　　航拍鏡頭（Aerial Shot），是指從空中以俯視方式拍攝地表地貌。最大優勢在於能夠清晰的表現地理形態，因為技術原因是鏡頭中的「金錢鏡頭」，早期都以直升機進行拍攝，但隨著空拍機的發展，讓製作成本有所下降，但如使用高畫質的航拍機外接攝影機仍價格不菲，在電影中也是最常見作為建立鏡

頭的手法之一，尤其是多用於開頭部分。

橋接鏡頭Bridging Shot

橋接鏡頭（Bridging Shot）是以2D動畫製作，來表示時間或地點變化的鏡頭，例如在動畫地圖上移動的線條，就是要告訴觀眾，主角要前往某處的里程，比如從紐約到巴黎，就會有飛機與地圖上的虛線來表示。

穿戴式穩定器鏡頭運動Steadicam Shot

穿戴式穩定器鏡頭（Steadicam Shot），指的是攝影機穩定器，使用穿戴式穩定器可代替滑軌，使得攝影機可以更自由流暢地隨著被攝物體移動，而此種鏡頭肩負起了拍攝大部分大場面長鏡頭的使命。

金錢鏡頭Money Shot

金錢鏡頭（Money Shot）是指的是那種花費了極其高昂的價格拍攝出來的鏡頭。尤其是真實的爆破、撞車，或是CG電腦特效高速發展和使用於好萊塢大片之中，不管是各種爆炸場面或是恐龍、怪物的狂奔，這些讓影迷大飽眼福的鏡頭背後，是巨大的人力物力使用動畫花費所架構出來的電腦合成。

遮攝鏡頭Matte Shot

遮攝鏡頭（Matte Shot）又稱「啞光鏡頭」。是將前景動作與背景相結合的鏡頭，讓真實的主角與虛擬的場景合成在一起，早期電影是繪製在玻璃上，現在隨著科技的發展，遮攝的方法主要通過電腦實現，這也使得電影的鏡頭變現內容和形式更加豐富。

建立鏡頭Establishing Shot

建立鏡頭（Establishing Shot）又稱為「定場鏡頭」，使用在影片一開始或一場戲的開頭，用來明確讓觀眾知道故事發生地點的鏡頭。通常是一種視野寬闊的遠景，透過廣角鏡頭讓觀眾可以知道這事件發生在什麼地方。在剪輯的過程當中，它通常是被採用的第一個鏡頭。觀眾由此被帶入到敘事或行動中去。這一技術通常被用來標明系列地點的轉換當中。建立鏡頭通常會和航拍鏡頭結合在一起，在航拍鏡頭後出現。

主鏡頭Master Shot

主鏡頭（Master Shot），它是剪接或導演選定的單個鏡頭進行的移動組合來建構敘事的一種方式，通常情況下它和影片既定的風格相關，主鏡頭焦段的選擇來自於導演對片子想要呈現的畫面感有關，而不是跟某個固定的焦段有關。

雙人鏡頭Two-Shot

雙人鏡頭（Two-Shot）主要是鏡頭畫面中的有兩個主體人物就可以被看做是雙人鏡頭。不論在電影或電視中皆為常見的鏡頭之一，尤其見於一些以情侶、兄弟為主題的類型影片中。雙人鏡頭入門不難，但是想要精通就得考慮兩個主體在鏡頭中的相對位置取景，以及故事情節的敘事要求；而且雙人鏡頭還要考慮二人之間的關係、愛恨情仇、正義與邪惡等相對等關係，所以還需要考慮鏡頭高低角度的問題。

七分身鏡頭Cowboy Shot

七分身鏡頭（Cowboy Shot）又稱「牛仔鏡頭」。其由來源自於好萊塢的西部片，鏡頭的畫面一般涵蓋從人的頭頂直到膝蓋的位置，也就是七分身，像極了西部片中對牛仔形象刻畫，從頭到配槍的腰身，雖然當今沒有拍攝西部片類型，但七分身鏡頭卻在現在的畫面中脫胎換骨繼續延續。

主觀鏡頭Point of View Shot

主觀視角鏡頭（Point of View Shot）指的是攝影機代替角色的主觀意識來展示角色所看到的事物，讓觀眾看到或聽到的事物和角色本身所看到或聽到的保持一致，讓觀眾進入與角色相同視角的內心世界，主觀視角鏡頭嚴格意義上來說不輸於常用的鏡頭手法，屬於第一人稱的敘述方式。

過肩鏡頭Over The Shoulder Shot

　　過肩鏡頭（Over The Shoulder Shot）是隔著一個或數個人物的肩膀，朝另一個角色或數個角色所拍攝的鏡頭。過肩鏡頭的作用在於給觀眾一個第三人稱旁觀者的角度，同時又通過肩膀和畫面主體在鏡頭畫框內的具體空間關係，分清彼此楚主次要關係。過肩鏡頭也是當今影片中常見的鏡頭之一，構圖簡約卻不簡單，最主要要注意觀點問題。

大特寫鏡頭Extreme Close-Up, ECU/XCU

　　用來表現被攝人物某種特定部位，或是被拍攝物體細部的畫面景別。如急促呼吸的鼻孔、瞪大恐懼的眼睛、微揚的嘴角等，可傳達出最細微的人物特徵與動作變化，作為未來情節的線索鋪陳；甚至有時被用來作主觀鏡頭使用，作為人物主觀的對象。

特寫鏡頭Close-Up, CU

　　主要拍攝人物肩頸部以上的頭部畫面，或是被攝物體局部細節的景框。透過特寫描述人物的細緻變化，以展現人物當時的表情、情緒或生活背景等細節。

　　劇中人物最關鍵的內心訊息幾乎都在面部表情，由於可拍攝出細緻且集中的局部器官，因此用特寫可將被攝人物或物體從環境中強調出來，主要是強化對劇中人物某種性格的刻畫或

是情緒的表達。如果畫面出現對某個物件的特寫鏡頭，那一定是導演要告訴觀眾這個鏡頭具有某種特定含義，具有非常重要的敘事關聯。

近景鏡頭Medium Close-Up Shot, MCU

拍攝人物胸部以上的景框稱為近景，亦可稱為胸上景。近景可拍攝出人物頭部、面部、眼睛、手勢等訊息細節，主要功能在描繪人物的面部表情與細節動作，適合表達出人物心理、情緒以及刻畫人物個性的作用，而這些訊息重點均來自於人物而非環境。

中景鏡頭Medium Shot, MS

拍攝人物腰部以上的景框稱為中景，亦可稱為腰上景。中近景可拍攝出人物上半身動作之訊息細節，主要功能在描繪人物肢體細節，適合表達出人物個性的習慣與情緒堆疊作用，讓觀眾從人物中瞭解其個性，是影片中使用頻率較高的景別，適合做敘事性的描寫。

中全景鏡頭Medium Long Shot, MLS

拍攝人物膝蓋以上的景框稱為中全景，亦可稱為膝上景。大部分人物訊息來自臉部、手等肢體，因此使用中景拍攝可傳達出更明確的特徵性。也因只拍攝人物上半身，因此很適合塑造出人物之間的關係細節，是常用的敘事描寫方式。

全景鏡頭Full Shot, FS

以全景拍攝可作為系列鏡頭中的主鏡頭或相關鏡頭。表現被拍攝場景的全貌或被拍攝人物全身的畫面景別。使用此景框尺寸可以說明場景裡的人物與環境或是人與人之間的關係，並且人物活動表情也較遠景能更加清晰明確。全景鏡頭常常是某個系列鏡頭的主鏡頭或要讓觀眾知道的關係鏡頭，也就是說作為中小景別鏡頭的敘事依據。

遠景鏡頭Long Shot, LS

遠景強調主體與環境關係，是用來形塑劇情中事件的發生，或是人物對於所處環境的相互關係。而遠景所要闡述的可以是人工環境也可以是自然景觀。如拍攝景物為主，則作為時間、氣候、情緒或意象等視覺訊息的敘述傳達。如黃昏的都市景、瀰漫煙硝殘破的戰場等景色，皆可讓觀眾感受到其場景的氛圍。

大遠景鏡頭Extra Long Shot, ELS

在大遠景中，人物部分幾乎已經看不清，而是運用景色、環境在形塑與人的相對應關係，來營造渲染這場所所成就的意義。拍攝時得注意地平線、山稜、河流等線條在畫面中的比例、構圖，因這部分都將牽扯到蒙太奇的意義存在。

序列長鏡頭The Sequence Shot

　　序列長鏡頭（The Sequence Shot）通常稱為「長鏡頭」。強調的是在不透過剪輯的前提下完全將鏡頭中的畫面狀態完整記錄下來，再現事件發展的真實過程和真實的現場氛圍，由於沒有剪輯的支援，序列長鏡頭對於攝影的技巧要求非常高，因為全部鏡頭片段的記錄全靠導演場面調度的功力以及攝影師的靈活運鏡。

空鏡頭Scenery Shot

　　空鏡頭（Scenery Shot）又稱為「景物鏡頭」。通常用來介紹環境背景、交代時間空間、抒發人物情緒、推進故事情節、表達作者態度。具有說明、暗示、象徵、隱喻等功能，在影片中能夠產生借物喻情、見景生情、情景交融、渲染意境、烘托氣氛、引起聯想等藝術效果，在銀幕的時空轉換和調節影片節奏方面也有獨特作用。**空鏡頭有寫景與寫物之分，前者通稱「風景鏡頭」，往往用全景或遠景表現；後者又稱「細節描寫」，一般採用近景或特寫**。空鏡頭的運用，不只是單純描寫景物，而成為影片創作者將抒情手法與敘事手法相結合，加強影片藝術表現力的重要手段。

深焦鏡頭Deep Focus

　　深焦鏡頭（Deep Focus）是利用焦距將前景、中景與近景

等全部景深以小光圈壓縮融入鏡頭之中。在電影構圖中往往尋求最大景深，把所有細節都在鏡頭裡畢露無遺，但深焦鏡頭有其另外一種視覺感受。

變焦鏡頭Zoom Shot

變焦鏡頭（Zoom Shot）是在一定範圍內可以變換焦距、從而得到不同寬窄的視角，造成不同大小的影像和不同景物範圍的鏡頭。變焦鏡頭在不改變拍攝距離的情況下，可以通過變動焦距來改變拍攝景框範圍，因此非常有利於畫面構圖。變焦鏡頭是屬於有難度的拍攝技巧，原因在於變焦時還要考慮上下會移動的構圖。

鎖畫鏡頭Locked-Down Shot

鎖畫鏡頭（Locked Down Shot）指的是鏡頭畫面被固定在某一範圍內，但是角色的動作狀態在畫面之外。常常用來表達「此處不適宜觀看」或者認為掩飾比起給觀眾直觀展現更有戲劇效果，屬於聲音蒙太奇的範疇，但在一部影片中使用的次數最好不要多於三次。

圖書館鏡頭Library Shot

圖書館鏡頭（Library Shot），又可稱為「老鏡頭」。顧名思義指的是那種在圖書館和電影博物館裡早就存在於老電影中所使用的鏡頭，在影視劇中經常會被引用作為懷舊或顯示故事

時代、場景等其它用途。

移軸鏡頭Tilt-shift Photography

移軸鏡攝影（Tilt-Shift Photography）是運用移軸鏡頭修正消失點之特性。移軸鏡頭的作用，本來主要是用來修正以普通廣角鏡拍照時所產生出的透視問題，但後來卻被廣泛利用來創作變化景深聚焦點位置的攝影作品。移軸鏡攝影是將真實世界拍成像假的一樣，使照片能夠充分表現「人造都市」的感覺。

鳥瞰角度鏡頭Birds-Eye View / Top Shot

鳥瞰鏡頭（Birds-Eye View）又稱為「頂攝鏡頭」（Top Shot）。猶如鳥往下看的視角來俯視，因此會讓主角看起來無助。和俯拍鏡頭的區別在於它不是從某個人的高度出發去拍攝，而是從鳥瞰的高度直接拍攝，因而通常從人們根本無法達到的角度，把一些富有表現力的造型和場面拍成構圖精巧的畫面，把人與環境的空間位置，變成線條清晰的平面圖案，從而使畫面具有特殊的情趣和美感，適合用來呈現複雜的動作、或人物與上帝的關係。

水平角度鏡頭Eye Level

水平角度鏡頭（Eye Level）是最常使用的鏡頭。一般電影拍攝皆以水平角度拍攝，攝影機架在眼睛的高度，是很中性的

一種鏡頭其鏡頭不帶感情，讓觀眾自己去判斷，純粹屬於敘事性鏡頭，依照劇中人物眼睛視角來做拍攝，若加入「打破第四道牆」的技巧，可以讓人很有投入感。

仰拍角度鏡頭Low Angle Shot

仰拍鏡頭（Low Angle Shot）是攝影機從垂直位置上低於多數被攝對象位置拍攝的鏡頭。往往可以使得畫面中主體人物顯得更加高大，當然關鍵在於這種低角度的拍攝和電影畫面的具體情節相結合。仰角增加主體的重要性，或是讓人感到威脅性，會讓人引起恐怖、莊嚴或是令人尊敬的感覺，適合用在英雄或強大反派。

俯拍角度鏡頭High Angle Shot

俯拍鏡頭（High Angle Shot）是從一個垂直位置上高於多數被拍攝對象的位置來拍攝畫面的鏡頭。俯拍鏡頭也是換了角度來觀察世界，將觀眾從一般的平行視角中解放出來。比較接近文學上的全知觀點，適合沉緩、呆滯的意義。使人物顯得卑微、渺小、無助，可以凸顯人物的脆弱。

肩高角度鏡頭Shoulder Level Shot

肩高角度鏡頭（Shoulder Level）是指相機架在演員肩膀的高度，常用來呈現對話，或變成經典的「過肩鏡頭OTS」。

臀高角度鏡頭Hip Level Shot

臀高角度鏡頭（Hip Level Shot）是指相機架在臀部高度，經常跟「牛仔鏡頭」一起使用，因為手槍套的位置就是在臀部。

膝高角度鏡頭Knee Level Shot

膝高角度鏡頭（Knee Level Shot）是指機架在膝蓋高度，經常會搭配低角度，適合用來跟拍角色。主要用此鏡頭通常是不想讓觀眾看到演員的頭部，讓演員有某種程度的神秘感。

地高角度鏡頭Ground Level Shot

地高角度鏡頭（Ground Level Shot）是指攝影機架在地面高度、或比地面還低的位置，這是一般人都不會看到的視角，也會強化導演想讓觀眾注意的地方。

傾斜角度鏡頭Oblique Angle

傾斜角度（Oblique Angle）在觀眾心裡上讓人感覺到緊張、轉換及動作即將改變等不安定感，原因在於人類二隻眼睛屬於平行，所以傾斜的畫面會讓觀眾在視覺閱讀上就產生相對的認知。

蠕蟲角度鏡頭Worm's-Eye View

蠕蟲視角角度（Worm's-Eye View）是從微觀的下方觀察物體或物體。通常用於捕捉場景中的高大元素，例如樹木或摩天大樓，並將它們放在透視中。這種類型的相機拍攝主要取自拍攝對象的觀點。

典型開場鏡頭

對於任何電影來說，開場鏡頭就如同作文的破題。要如何講故事？用誰的觀點講故事？要告訴觀眾什麼？這些設定都很重要。所以說一部電影能否能在瞬間抓住觀眾的注意力，讓觀眾產生良好的反應，開場鏡頭扮演著重要的角色。因此對於導演來說，開場鏡頭以及結尾鏡頭勢必經過深思熟慮，有時候它可以是整個電影故事的開端，有時候它也正可以是整個電影故事的末尾。

首尾呼應

這應該是最司空見慣的開場鏡頭手法。因為影片的宗旨在於主角的變化，不管是外在或心理的變化都很重要，因此影片第一顆鏡頭與最後一顆鏡頭是有相當程度的相互關係與呼應。

鏡頭對準主角

這種手法的好處在於可以第一時間讓觀眾知道主角到底是誰，讓觀眾和主角一開始就面對面，強迫加強觀眾對人物與劇情的置入感，有利於讓主角直接展開劇情。

鏡頭對準暗示物

幾乎所有的觀眾在看到電影開場鏡頭的一瞬間，都會在心裡開始思考這部電影接下來將要講的故事是什麼。而將鏡頭對準某樣事物、某種景色或者以獨白方式的描述某種事物，絕對是為了將訊息頭遞給觀眾，或者給觀眾留下推進式的疑問。這算是開場鏡頭實際應用起來有其功能性存在，尤其在一些心理驚悚類電影中有著出色的應用。選取故事中某個帶有線索性質和暗示意味的事物作為影片的開場，讓觀眾在觀看電影中慢慢解開這些線索和發現隱藏的故事內涵。

建立鏡頭

在影片的開場使用建立鏡頭（又稱為定場鏡頭），一方面建立讓觀眾知道故事發生的地點，一方面建立鏡頭通常都使用廣角的遠景，鏡頭畫面感十足，對觀眾有較強的吸引力。同時建立鏡頭還能夠交待故事發生的時代背景，為全片定下基調。

倒敘

　　一般開場鏡頭所要描述的都是電影故事的開端，不過劇情片說故事的方式也有敘事手法是倒敘，電影的開場鏡頭也就是結局或故事發展中期的某一個片段放在開場，至於以後的故事再慢慢過渡到這個片段，並娓娓道來該片段之後的故事。這種手法的好處在於可以豐富影片的故事結構，創造更多的戲劇衝突和張力，另外也有利於調動觀眾的思維，使觀眾不至於因為劇情簡單易懂而感到乏味，屬於比較燒腦的敘事結構。

黑白鏡頭

　　黑白鏡頭一方面給觀眾一種非現實的感覺，一方面又渲染了一種濃厚的歷史氛圍。基本上開場黑白鏡頭的好處展現的淋漓盡致就會造就出歷史感、渲染氣氛、角色表達與引起觀眾共鳴。

靜止鏡頭

　　不太常用也不太常見的開場鏡頭手法，畢竟相對於運動鏡頭，靜止鏡頭在鏡頭語言的表達上有很多的侷限性。選擇用靜止鏡頭即固定攝影機進行拍攝，通常意義上都和電影故事的需要撇不開關係。對於那種生活化題材貼近現實的電影來說，靜止鏡頭是一個非常不錯的選擇，靜止鏡頭所獨有的紀錄片質感和化繁就簡的敘事風格，在描述平凡人物方面有著奇效。

長鏡頭

這大概是電影史上用得最頻繁也是經典頻出的手法。傳奇導演奧森‧威爾斯（Orson Welles，1915-1985）1958年的《歷劫佳人》（*Touch of Evil*），被譽為影史上最經典的長鏡頭之一。開頭長達3分20秒的長鏡頭無論是對於光影的調度，還是對於鏡頭語言的拓展，都超越了時代的侷限性。另外侯孝賢導演1998年的《海上花》中開場的長鏡頭，從服裝到布景，從燈光到鏡頭同樣美輪美奐。

黑畫面

《2001太空漫遊》（*2001: A Space Odyssey*）開場的黑畫面讓人眾說紛紜。有人認為這種黑畫面是當時時代的產物，黑畫面的時間剛好是觀眾入場的時間，有人認為這是導演庫柏力克（Stanley Kubrick）刻意而為之，把黑畫面巧妙地和影片的主題結合在一起。不管你相信哪種說法，都無法妨礙在後來發行的《2001太空漫遊》各種版本的電影中都保留了這段黑畫面。

拍攝現場術語9講

拍片現場並非一般人能參與其中，因此所產生的好奇心讓人對於拍片、導演有種莫大的神祕感，也因此對於門外漢而

言的刻板印象只有「場記板」跟喊「Action」。也就是因為這樣以訛傳訛，在許多影視活動中都會請導演們拿著場記板，象徵影片開拍，但實際上導演是不會拿場記板的。另外，拍攝現場的口令流程，其實就可看出這拍攝團隊到底專不專業，我曾在馬來西亞看過某位自稱有拍過片的導演，居然會自己喊：「123，Action」，而當下收音師根本還沒開機，攝影機也還沒按下錄音鍵，演員聽導演的指令就直接演起來了，問題是技術組都還沒開始錄。

　　因此對於現場口令的流程實屬重要，請各位要從事影視創作的人必須要先了解，什麼時候該喊5、4、3、2？什麼時候該喊Action？這其實都跟早期使用錄影帶機器或底片機器拍攝有關。

現場準備／Ready

　　在確認拍攝現場所有部門都準備好之後，副導演會告訴大家正式進入拍攝狀態。

聲音／Sound Speed

　　當確認大家Ready之後，就到了收音的部分，副導演喊：「Sound」，通知收音師開始錄音。收音師準備好之後，就會喊出：「Speed」。可能大家都同我一樣會認為是用Speak，而不是用Speed。使用Speed而非Speak的原因，是早期使用磁帶收音機錄音時，收音師確認他的錄音機正常運作（也就是裡面的磁帶開始跑動），他這時就會喊出speed。當然如果現場

聲音不行，收音師會說「等一下」，待聲音許可後，才會喊「Speed」。

攝影／Cam Roll

這時候會由副導演喊：「Cam」，通知攝影師開始錄影。攝影師確認準備好攝影機，並開始運作時喊出：「Rolling」（一般是由攝影助理負責）。

打版／Slate

場記在攝影師和收音師都開機之後，就會在攝影機前拿出Slate（場記板），並確定讓攝影機清楚拍到板上的字，方便日後剪接時，在第一個鏡頭已可以看到該幕的資料。場記會講出Slate上寫的「Scene」（場次）、「Shot」（鏡頭編號）、「Take」（拍攝次數），然後打板產生聲音。日後剪接時，剪接師就能夠藉著以打板的動作，將畫面及聲音同步。注意，在這個時候，除了導演、演員之外，任何人都不能發生任何聲音，全場必須安靜。

Action

當所有人都集中精神，副導演確定演員狀態後，就會喊出：「Action」，開始正式演出錄影。因為演員都需要時間和專注才能夠入戲，所以導演的「Action」也要喊得很有技巧。如果是一場內容好深沉的戲，導演要用堅定的語調小聲地喊

「Action」；如果是拍攝一場激烈的打鬥戲，導演要像觀賽者一樣大喊「Action」，這樣做可以幫助演員更融入戲中。

Cut

當導演確認這顆鏡頭拍攝完結後，又或者導演有不滿意的地方，希望重來的時候，就會喊出「Cut」。

NG／KEEP／GOOD

當導演認為這顆鏡頭不好的時候，就會說NG，代表No Good。如果導演認為尚可，就會說KEEP，代表保留；而GOOD就代表這顆鏡頭是完美的。而場記一定要記下，以便剪接時能快速找到適合的毛片檔案。

Time Code／Video Code

場記必須要清楚記下每一個鏡頭的狀態，不然到了後期製作的時候，就會很麻煩。因為要在成千上萬段的畫面中找出自己所要的戲，要花上大量時間。

再來一次

就算上一個鏡頭拍得有多完美都好，還是要再多拍一兩次，以備不時之需，或者看看會不會有較突破的演出。所以，導演總會貪心地喊出「再來一次」或是「保一條」（中國用

語）。

看完這九個基本拍攝步驟之後，以後到了片場也不會擔心不知道流程而感到陌生，大家拍片時透過使用這些溝通方式，可令製作過程更為順暢。

🎥空景的重要性

以前拍攝使用AB卷膠片，A卷拍攝主要故事與主題，B卷則是拍攝剪輯在故事中的空景。B卷可以隱藏錯誤或防止跳接，而以視覺方式來講述劇情故事，所以B卷可以作為增強故事情節的視覺主題。B卷通常是拍攝M.O.S.，其代表意義是沒有收音的場景，可稱之為M.O.S.（Motor Only Sound或Mit Out Sound）。在拍攝紀錄片時，為防只拍攝被攝者時而產生畫面無聊，所以常使用B卷，讓畫面變得有趣。另外，在敘述故事時有可能其他原因，使用B卷來增強自己的劇本。B卷鏡頭是有意義的使用，讓主角的意識在視覺象徵上如何以無形來表現其當時的心境。

拍攝空景的三個技巧：

計畫：

必須是先弄清楚、什麼時候跟怎麼做。可以使用studio binder的軟體來規劃使用。

聰明靈巧的執行：

通常拍片幾乎都非按照時間序來拍攝，因此必須思考B卷鏡頭是否涉及演員？通常演員場次通告早已安排好，所以如果時間有限，不要急著拍B卷鏡頭，或許可以在用餐空檔時進行，這樣就不會增加拍攝時間。

最大化利用時間：

電影拍攝技術上，淺景深、慢動作還有手持穩定器，可以最大程度地利用在B卷拍攝上，這些技巧可以帶來不一樣效果的電影畫面。如果使用F1.4的淺景深光圈，使其模糊了背景中所有分散注意力的元素，一來可以加強主題，二來可以得到美麗的背景。如果使用60或120格的慢動作攝影，可以讓一秒變成至三、四秒，攝影機可以設置在推車或穩定器上，這樣就可以得到穩定的攝影機運動，其實在短短的時間內就可拍攝到能使用的B卷鏡頭。

如何分辨拍攝現場左右邊

在片場調整演員所在的位置之外，包含鏡頭的移動方向、演員的視線方向……等，都會碰到左右邊的問題，到底是誰的左邊？誰的右邊？因此在劇組內就必須要有些約定成俗的說

法，而不是說「往你的右邊走一步」、「看我的左邊」等這樣的說法。

而**最好懂的說法應該是「畫左」及「畫右」，指的就是畫面的左邊及右邊**。雖然這樣的溝通方式還算簡單，但若以演員的方向跟觀點來看，就是要把左右的指令反過來，而這時候有時可能會忘掉要往哪一邊。

因此**在台灣，傳統劇組的說法是「Finder」與「Motor」**（由於受到日文外來語發音影響，會唸做Finda及Moda）。會這樣說的原因是因為傳統攝影機的設計中，攝影師用的觀景器（View finder）會在攝影機的左手邊，而捲動底片的馬達在右手邊。因此不論從攝影機的角度還是演員的角度，只要講Finder或Motor都可以不需要經過轉換，很自然地得到一個正確的方向。

而在美國的劇組會怎麼說呢？美國的攝助會把攝影機的右邊稱為「**Dumb side**」，也就是比較笨的那邊，而左邊當然就是「**Smart side**」了。

會這樣說的原因是因為攝影師通常是站在攝影機的左手邊的，因此比較重要的數值或按鈕都會做在左邊；因此若是站在攝影機右邊的攝助，就會什麼都不知道，所以攝影機的右邊被稱為Dumb side。

攝影技巧解密

如何追求專業感

- **白平衡**

 影像的白平衡是最重要的，必須讓畫面有正確的白平衡，因此在攝影前必須將白平衡調整好，才能拍出最適合的顏色氣氛。

- **畫面水平**

 除非你要拍攝的構圖是要破水平拍攝，否則畫面必須要對水平，而且畫面高度必須依照景框內人物高度來調整至水平視角，才不會造成鏡頭由上往下或由下往上的視角。

- **構圖**

 既然用影像說故事，就必須要先構思畫面構圖跟攝影機運動的相對關係，這部份是最難的，但絕對要先思考清楚。

- **柔和的光線**

 如果將光線直打至被攝物，會造成光線過於銳利，因此必須將光線透過柔光效果來打燈，才會讓畫面中的光線有自然光的效果。

- **快門速度**

 電影感存在些視覺暫留的模糊，因此建議將快門速度調

整至1/50秒，較像現實世界中看到的事物，但相對的光線會過亮，因此需要調降ISO值來加以控制。

● **減少對比度與飽和度**

如用簡易的攝影器材拍攝，絕對會碰到畫面中有過暗跟曝光過度的時候。為了營造電影感，方便事後稍微調光時有空間可以增減，可以在機器設定上減少對比度與飽和度，會讓影片看起來比較有層次。

低亮度如何拍攝

● **加大光圈**

加大光圈爭取更多的進光量，這也就是為何在鏡頭選擇上大家會在意的是光圈值的大小，最好是使用大光圈鏡頭。

● **調整ISO值**

提高攝影機上的ISO值，意味著對任何微弱的光都很敏感，場景裡的任何一點光源都會被放大，雖可爭取到更多的曝光，是增加曝光量的最後一招，但相對的有可能造成影片上的躁點產生，畫面上的顆粒變大，所以必須注意。但如果降低ISO值，雖畫面會變暗，但如果此時對拍攝物進行局部打光，則背景裡的燈會看起來自然點。

● **夜戲燈光**

夜戲燈光不要直打演員，否則演員布光很亮但背景很暗，可以將光源從演員側面或後面打光，營造出剪影效果亦可看到局部細節。如果真遇到無法打光或沒時間打光的陰暗場景，就必須思考真的一定非這裡拍不可嗎？

如何使用推軌鏡頭

● **地點**

不同拍攝地點會有不同的優缺點，可能會有牆或柱子、櫃子成為前景，營造層次與景深；或是有特殊的角度可營造展開劇情的感覺。

● **美術設計**

推軌鏡頭可加入道具、服裝和演員動作來達到目的，甚至包括交通工具或是逃跑路線設計。

● **演出屏蔽**

讓前景有人經過而把主角動作打斷來創造景深，或是讓主角與畫面其他人的行進方向相反，在畫面中創造出另一種速度。或是用角色的動作來帶動攝影機的動作。

● **運鏡速度**

運鏡的重點在於方向與高度的改變，甚至還可運用速度、穩定度與長度來思考。如要拍攝追逐，則可快速移動攝影機來增加畫面的張力；或是要營造恐怖、懸疑、緊張的效果，則需緩慢移動攝影機。

● **運鏡穩定度**

畫面穩定度，則需考慮是要營造晃動的手法，或是營造流暢的運鏡來符合劇情設定的情緒。

● **運鏡長度**

運鏡是要快速揭開重點？或是要建構某種期待？抑或是要塑造一個觀點？這些在拍攝前必須先思考清楚的，畢竟在拍攝現場必須先做整體的場面調度。

角色對話三重點

　　對話要好看就必須要有個重要因素叫「遮蔽」（blocking）。「遮蔽」是種演員的表演形式，而「遮蔽」有三個重點需要考量，而可呈現出有意義的視覺動態感，甚至運用「遮蔽」來表現「寓意」。這部分就必須讓演員、攝影師與美術人員了解導演的想法。「遮蔽」可以告訴我們角色真正想做什麼？想表達什麼？以及實際上發生什麼事？用分鏡表來構思「遮蔽」是個好方法。所以在拍攝對話時，可以注意角色站著、坐著或移動的方式。

- 空間Space

　　場景裡演員的位置，透過運鏡陸續被觀眾看到角色間彼此的關係，透過鏡頭中人物前後的位置，愈靠近鏡頭人物愈大愈有氣勢，亦可顯現出人物的重要性。也因如此而在場景空間裡的人物大小對比，可以描繪其氛圍與重點。

- 形狀Shapes

　　畫面中的構圖，可分為圓形、正方形與三角形三種形狀。這些基礎形狀是為了傳達某種情緒，圓形讓人感到安全與包容，正方形則會侷限空間而把人框限在其中，三角形則是感覺尖銳與衝突，讓人覺得有相對性與侵略性。因此當我們在構圖時可辨別出這些基本形狀，並要記得這些形狀所產生的相對應情緒，以及要如何引導觀眾的視線。

● 線條Lines

形狀是由線條所組成。每個場景的線段，都有它們對觀眾所造成的影響。如二人的對話畫面，以拍攝單人時，如二人都是站著，則二人角色相對的強度就會相同；但如果一人站著一人斜躺著，就可以造成「遮蔽」所帶出強弱的視覺張力，也可以凸顯誰較佔上風。

過肩鏡頭之意境

用主觀單一鏡頭會將對話中的二個角色區分開來，但過肩鏡頭可連結彼此二個人的關係。而單人鏡頭可透過雙人鏡頭緩慢運鏡營造或是直接卡接。

● 連結角色

過肩鏡頭可在觀眾潛意識裡創造出一個連結，連結角色間的立場關係，或是有情感上的內在連結。

● 切斷連結

當畫面回到單人鏡頭時則會缺少某些相對應之事物，並且直接切斷二個角色的連結，就會讓觀眾覺得情感上的連結被打斷；但有時必須在剪接時切回對方的反應鏡頭，畢竟雙方說話的時候絕對會有所反應，而這反應將涉及角色二人之間的關係與立場，或是要凸顯某一方內心的表裡不合一，並且在單人鏡頭中可運用胸上景或特寫來顯示該句台詞的重要性。

● 顯示內心

獨自一人的鏡頭有時可透過鏡子營造出過肩鏡頭，而此鏡頭主要焦點會在鏡子裡，利用鏡子來營造內心世界，

讓觀眾了解此角色的另外一面。

何時使用慢動作

　　所有的拍攝都牽扯到觀點問題，到底是角色主觀亦或是觀眾的第三人稱觀點？而慢動作又適合在哪些類型電影或情節出現呢？出現的意義又是什麼呢？通常慢動作都用來加強劇情關係，它是視覺語言的一種方式，而且絕對涉及到「時間感」，導演透過慢動作操控畫面的時間，讓觀眾對於劇情裡的時間性產生莫大的印象。

- ● 動作片
 從爆破、槍戰、戰爭場面等等，在重要時刻會用到慢動作，來強調這情節的發生，並且可將暴力美化而不會寫實，如再配上相對反差的音樂，會讓畫面變得更歌劇式或史詩式的壯闊感。

- ● 科幻片
 科幻片裡的慢動作通常都用來展示角色的超能力，展現他們有操控時間的能力，甚至展現不同的時空。

- ● 主角內心思維
 慢動作可將觀眾帶入角色的內心思維，展現角色的種族意識、忌妒心，或是一見鍾情陷入愛河時，

- ● 強化情緒
 慢動作可搭配音樂來強化展現出角色當時的情緒。

- ● 對比
 慢動作可以正常或快速的暴力畫面剪輯在一起，來造成強烈的對比，這對比不僅在時間性上，還會影響到角色

表面與內心的情緒變化。

● 重要畫面

通常在重要畫面時可使用慢動作，如主角面臨一個很緊張的狀態時，每一秒都是重要的關鍵。

● 正常速度拍不出來

慢動作除了刻意營造另一種時間感之外，還有就是正常速度拍攝不出更細微的動作，這時就需要靠慢動作來強化，讓觀眾可以看到不同事物的可能性。

● 做為影片結尾

慢動作給觀眾一個機會，來重新思考整部片的寓意，同時也是呈現影片最後的時光，畢竟這是觀眾無法挽回的結果。

後記

　　謝謝你／妳的閱讀，希望本書所提之觀念、知識與執行細則能對你／妳在電影製作上有所幫助。本書中對於製片、編劇、導演與攝影等章節內容，是我透過在影片拍攝、編導之實務時的所見所聞，以及在台灣大學體制之影視科系任教多年之經驗所累積而成，因此盡量以深入淺出的方式進行撰寫，方便你／妳在閱讀及理解上有脈絡可循。希望你／妳在使用本書時，可將其當成工具書使用，面對不同層面及技術領域的暫時遺忘，可透過本書查詢到你／妳所需之內容，以利你／妳在工作或學習時快速複習與提點，這是我撰寫此書最終目的。

　　更希望本書能提供你／妳對於電影製作產業的觀念與技術提升，但對於影片創作者而言，光靠書本知識是絕對不足的，必須要持續觀看各國所出品之優質電影；且電影創作如同學習數學一般，必須透過實踐方可得到自己的經驗值，而本書僅能以配角角色輔佐你／妳在學習電影製作時的藍圖依據。

　　2020年的新冠病毒，導致許多產業都面臨空前的轉型，電影產業也不例外：拍攝端仍然是最根本，除了當今片場需要確實實施防疫事宜外鮮少有其他改變，但就發行端而言已經開始跳脫院線先播映的時間序規則了，這也值得我們再深入觀察、研究與探討。最後再次感謝所有教導過我的師長，以及所有幫助過我的朋友與拍片夥伴，更期待未來能與讀者您一同參與影片拍攝工作。

附錄：拍片實用表單

工作人員專業技術合約（技術組─承攬版）	電影製片預算表
工作人員專業技術合約（技術組─勞雇版）	電影編劇合約
分場：順場表	演員合約
支出紀錄表	演員定裝資料表
交通分配單	演員服裝造型表
衣物尺寸表	演員試鏡表
布景圖	製片日報表
每日拍攝報告表	劇組人員個人資料表
花絮拍攝合約書	劇組工作人員通訊錄
勘景資料彙整表	劇組請款單
通告表	導演合約
勞務報酬單	燈光配置圖
場地租借合約書	錄音表
場記表	攝製行事曆
場景平面圖	攝影紀錄表
試鏡評分紀錄表	

新美學54　PH0245

新銳文創
INDEPENDENT & UNIQUE

Action前的真情告白
──電影人完全幸福手冊

作　　者	李　悟
責任編輯	尹懷君
圖文排版	蔡忠翰
封面設計	李　悟
封面完稿	劉肇昇

出版策劃	新銳文創
發 行 人	宋政坤
法律顧問	毛國樑　律師
製作發行	秀威資訊科技股份有限公司
	114 台北市內湖區瑞光路76巷65號1樓
	電話：+886-2-2796-3638　傳真：+886-2-2796-1377
	服務信箱：service@showwe.com.tw
	http://www.showwe.com.tw
郵政劃撥	19563868　戶名：秀威資訊科技股份有限公司
展售門市	國家書店【松江門市】
	104 台北市中山區松江路209號1樓
	電話：+886-2-2518-0207　傳真：+886-2-2518-0778
網路訂購	秀威網路書店：https://store.showwe.tw
	國家網路書店：https://www.govbooks.com.tw

出版日期	2021年10月　BOD一版
	2023年2月　BOD二版
定　　價	490元

讀者回函卡

國家圖書館出版品預行編目

Action前的真情告白：電影人完全幸福手冊 / 李
悟著. -- 一版. -- 臺北市：新銳文創, 2021.10
　　面；　公分. -- (新美學 ; 54)
　BOD版
　ISBN 978-986-5540-32-6(平裝)

　1.電影 2.文集

987.07　　　　　　　　　　　110003073